호구의

—

사회학

호구의 —— 사회학

디자인으로 읽는 인문 이야기

석중휘

55°

✚
CONTENTS

+1
디자인의
배신

+2
디자인이
살았던 시간

+3
욕망 그리고
디자인

우리가 살고 있는 이 사회는,

이 '의미 파악'이란 걸 잘 해야 하는 곳이다.

아주 오래전부터 말이다.

세상엔 늘 '선線'이 있었다

이야기 하나

아주 잠깐, 회사라는 걸 운영했다. 꼭 하려고 했던 건 아니었지만 당시 상황상, 또 그것이 필요했기에. 여하튼 그러다 보니, 아주 짧은 시간이기는 했지만 여러 사람들을 만나게 되고, 또 그러면서 다양한 일들을 겪게 되었다.

그중에서도 가장 기억에 남는 일을 꼽자면? 역시 일종의 사기를 당했던 그런 경우가 아니었을까? 당당하게 디자인을 가져가고도 돈을 주지 않았던, 그런 경우들 말이다. 뭐 이쪽 계통의 일을 하다 보면 늘 겪게 되는 문제이기도 했지만.

그런데 재미있는 건 그런 부류의 사람들, 즉 배려를 배신으로 갚는 사람들은 꼭 틀에 박힌, 어떤 전형적인 모습들을, 그것도 늘 반복적으로 내게 보여주곤 했다는 거다. 바로 이렇게 말이다.

첫째 칭찬을 아주 쉽게 한다. 내가 잘한다고, 또 내 디자인이 너무

좋다고 말한다. 둘째 자신의 사무실을 보여주며 지금 하는 일과 그 일의 비전을 이야기한다. 그러고는 꼭 뒤에 이 이야기를 덧붙이곤 한다.

"이 일을 당신이 해줬으면 해. 곧 정리해서 일이 나갈 테니 준비하고 있으라고!"

셋째 그럼에도 이전 진행했던 일들의 비용을 이야기하면? 절대 주지 않는다. 그것도 아주 다정하게 바쁘다는 핑계를 댄다. 그러고는? 결국 예상했던 대로 연락이 두절된다.

그런데 아주 이상하게도, 이런 부류의 사람들을 만나게 되면 일이 그렇게 되리라는 걸, 결국 돈을 받지 못하고 흐지부지되리라는 걸, 처음부터 알아차리게 된다는 거다. 나름 이 바닥의 경험을 통해서? 해서 난 그럴 때마다 늘 이렇게 대응을 하곤 한다. 아주 간단하지만 과감하게 내 디자인에 대한 비용을 포기한다. 짐짓 모른 척을 하면서. 물론 그렇다고 내가 그들의 이야기를 들어주지 않는 건 아니다. 뭐 어쩌겠는가? 어차피 이 일에서 난 '을'의 입장이고, 또 내가 나선다고 한들 그들의 태도가 바뀌는 것도 아니기에. 하지만 나 역시 사람인지라……. 물론 이런 일들에 대한 예외가 절대적으로 존재하지 않는 것은 아니다. 다만 '선'을 넘는다면 내가 감당하기 힘들 만큼의 '선'을 넘는다면? 나 역시…….

맞다. 그러고 보니 세상엔 늘 '선'이라는 것이 있었다. 우리들 개개인의 생각과 그 생각의 마음속엔 말이다. 해서 우리는? 경험과 교육을 통해 나름 이 '선'의 높낮이를 정하고, 또 그 '선'의 변주에 따라 서로의

삶들을 재단하며 살아가고 있다.

그런데 말이다. 안타까운 점은 이 '선'에 대한 기준이, 디자인에 있어서만큼은 굉장히 모호하게 재단되고 있다는 거다. 이유는? 실체가 없는, 무형의 존재가 또한 디자인이기 때문에. 어쩌면 그래서 더 그랬던 것일까? 그것을 이용한 세상의 속임과 배신들이 많은 것은. 물론 그것을 용인하며 얻은 성장이란 열매도 존재하기는 했지만.

해서 어쩌면? 이 이야기의 시작은…… 맞다. 돌아보면 바로 그것으로부터였다. 우리가 모호하게 여기는, 그럼에도 불구하고 많은 이들이 재단하고 판단하고 있는, 이 디자인의 '선' 말이다. 어찌되었든 난 늘 이유가 궁금했으니까.

다행인지 불행인지는 모르겠지만, 글을 더해가며, 그것에 대한 나름의 결론도, 이제는 어느 정도 짐작할 수 있게 되었다. 앞서의 이야기처럼, 디자인에 대한 '선' 역시도, 이미 우리 모두가 알고 있었다는 그런 사실들을 말이다.

그런 의미에서 『호구의 사회학』은 어쩌면 내 스스로에 대한 고백서라고 말할 수 있을까? 어찌되었든 나 역시도, 디자인의 선을 살았던 그런 부류의 호구였으니까 말이다.

이야기 둘

더 이상 글을 쓰지 않으려 했다. 3년 전, 첫 번째 책인 『불친절한 디

자인』을 완성했을 때에는 말이다. 이유는? 내가 누리고픈 재미보다 글을 쓰는 힘겨움이…… 더 컸기에. 그럼에도 불구하고 어느덧 난, 새로운 책을 마무리하며, 또다시 생각의 주변을 살피고 있다. 스치듯 지나갔던, 그때의 그 한마디 때문에…….

"디자이너인데도 글을 잘 쓰네요. 이런 시선으로 당신만의 글을 계속 썼으면 좋겠습니다."

그래서 세상엔 늘 고마운 사람들이 많다. 이 자리를 빌어 진심으로 감사를 드린다. 이 책의 출판에 용기를 내준 퍼시픽 도도의 최명희 대표님과 홍진희 편집자님, 늘 환한 웃음으로 맞아주는 숭의여자대학교의 많은 분들, 특히 시각디자인과의 한욱현 교수님, 서광적 교수님, 윤성준 교수님, 김도희 교수님, 또 늘 인생에 선한 길을 보여주시는 아트하우스 모모의 최낙용 부대표님과 영화라는 현실을 걷게 해준 많은 모모 큐레이터 분들, 같은 인생의 길 위에서 언제나 든든함이란 약을 주는 친구 이진영 교수 그리고 처음 이 글을 시작하도록 칭찬과 용기를 주신 동아시아 대표님께도 감사의 인사를 드리고 싶다.

마지막으로 늘 '함께'라는 믿음을 주는 아내와 아이들에게 고맙다는 말을 전하고 싶다.

2021년 1월
석중휘

+1

디자인의
배신

어쩌면 낭만은…… 이렇게라도 말하지 않으면
살기 힘겨운, 그런 시절에 대한,
또 나에 대한 자조적인 미안함 때문은 아니었을까?
우리들의 비참함을 감추기 위한 그런 미안함에?

1/1
낭만에 대하여

간혹 우린 우리의 그때(?) 그 과거의 시절을 아주 자랑스럽게 펼쳐 내곤 한다. "나 때는 말이야"로, 또 그런 말들을 섞어가며 말이다. 간혹? 아니. 아주 자주. 누가 뭐라고 하든지. 그러해서…… 요사이엔 그런 부류의 사람들을, 꼰대라고 칭한다지?

하지만 말이다. 그런 세속의 놀림에도, 우린 이러한 행위를 결코 멈출 생각이 없다. 그 이유는 그땐 그것이 아주 당연한 것들이었기에, 나의 파란만장했던, 내 '낭만' 시절 이야기니까. 단지 '낭만' 때문이다. 그땐 온통 이 '낭만'이라는 게 넘쳐나던 시절이었기에, 또 그렇게 여전히 믿고 싶은 시절이었기에.

표준국어대사전엔 낭만을 이렇게 설명한다. 그리고 낭만적 수법을 이렇게도 설명한다.

낭만・浪漫 [명사]
현실에 매이지 않고 감상적이고 이상적으로 사물을 대하는
태도나 심리. 또는 그런 분위기

낭만적 수법・浪漫的手法 [명사]
꿈, 이상, 현실에 대한 아이러니, 서정성, 자아의 감정 표출
따위의 낭만주의적 요소들을 활용하여 글을 표현하는 기법

1 낭만이라 부르던 시절엔

생애 처음으로 아르바이트라는 걸 했다, 군대를 제대하고 약 한 달쯤 지났을 무렵에. 신사동에 위치했던 디자인 사무실이었다. 94년도…… 그때는 한창 이 땅에 돈이 굴러다닐 때였고, 그 덕에 디자인 관련 아르바이트도 꽤나 많았다. 그런데 말이다. 그렇게 시작된 아르바이트 생활은…… 지금은 조금 이해하지 못할 방식으로 복학하기 전까지, 대략 6개월간 지속되었다. 바로 이렇게 말이다.

월급은 15만 원. 아침에 출근해 늘 야근을 했으며, 때론 밤도 새웠다. 지금도 기억나는 건 일주일간 계속 집에 가지 못하고, 2시간씩만 자며 일했던 적도 있었다. 지금 생각해보면? 맞다. 아주 이상한 상황이었

다. 그럼에도 난 이 아르바이트를 6개월 동안이나 지속했다. 그것도 아무런 불만도 없이. 이유는? 그때의 난 이런 상황을…… 전혀 이상하게 여기지 않았기 때문이다. 그때는 주변 모두가 그랬다.

어쩌면 그래서 그랬을까? 나름 대학을 졸업했다고 해도 아주 크게 달라지지 않았던 이 현실을 난 '여전히' 스스로 받아들였다. 맞다. '여전히' 말이다. 나의 일상은 매일이 야근이었고, 며칠씩 밤을 새우는 경우가 허다했다. 물론 그 모든 것이 금전적 대가로 돌아오지도 않았다. 그것이 당연한 듯 상황이 돌아갔다. 그리고 '여전히' 난 이런 상황을 전혀 이상하게 생각하지 않았다.

나 이전의 선배 그리고 나의 동료들도, 더 나아가 우리의 아버지들도 늘 그렇게 세상을 살아왔기에, 우리가 낭만이라 부르는…… 바로 그 시절엔 말이다.

2 내 낭만적인 일상

팀장으로 일했던 디자인사무실의 주요 업무는, 백화점의 전단지를 디자인하는 일이었다. 맞다. 이른바 대기업의 수주를 받아 작업하는 것이었다. 알다시피 백화점의 일이라는 게 대개 정기적인 행사에 맞춰 업무가

진행되는 것이 특징이라, 당시 우리 회사도 일주일에 두 번, 정확한 요일에 맞춰 행사의 전단지를 디자인하곤 했다. 하루는 시안을, 또 그 다음날은 그 시안을 수정해 인쇄를 진행하는, 그런 업무의 순서로 작업했다. 그리고 그렇게, 그 일을 시작한 지 3년여가 흘렀다.

그러던 어느 날, 뭔가 이상하다는 생각이 문득 뇌리를 스치는 것이 아닌가? '그렇게 3년 동안 일을 반복적으로 진행했는데도, 왜 일의 속도가 빨라지지 않았을까?' 맞다. 그랬다. 최종 인쇄를 진행하는 시간은 늘 새벽 2~3시였고, 때론 밤을 새워 진행하는 경우도 허다했다.

'유통의 세계가 그런 곳이니까? 우리의 선배들도 그래 왔으니까? 디자인은 늘 그런 곳이니까? 나 이전의 선배 그리고 나의 동료들도, 아니 더 나아가 우리의 아버지들도 늘 그랬으니까?'

그런데 이런 의문의 이유를 찾아보니, 조금은 어이없게도, 정말 엉뚱한 곳에서 그 늦은 속도의 이유가 문득 발견되었다는 것이다.
그때 그 수주 작업의 프로세스는 이렇게 진행됐다.

| 1 | 시안 전달(오전 9~10시) + 대기업 디자인팀 담당자 미팅
→ 디자인에 대해 욕먹음 |

| 2 | 대기업 디자인팀 담당자 내부 보고 시작(오전 중) |

| 3 | 대기업 과장님 보고(디자이너 아님, 하지만 한마디 함)
→ 간혹 디자인회사로 피드백 |

| 4 | 대기업 부장님 보고(디자이너 아님, 하지만 한마디 함)
→ 간혹 디자인회사로 피드백 |

| 5 | 이와는 별개로 백화점 내부 담당자 문안 및 행사 변경 체크
→ 직접 디자인회사로 피드백 |

| 6 | 디자인회사 디자이너들,
오후 시간 결과 기다리며 그냥 보냄 |

| 7 | 대기업 사장님 보고
→ 사장님 퇴근 시간 전인 대략 6시 이후, 전체 변경 지시 후 퇴근 |

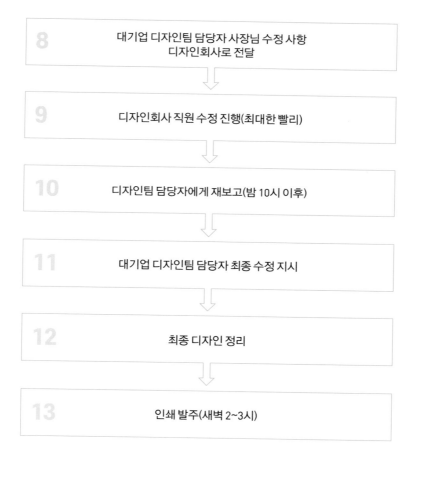

8	대기업 디자인팀 담당자 사장님 수정 사항 디자인회사로 전달
9	디자인회사 직원 수정 진행(최대한 빨리)
10	디자인팀 담당자에게 재보고(밤 10시 이후)
11	대기업 디자인팀 담당자 최종 수정 지시
12	최종 디자인 정리
13	인쇄 발주(새벽 2~3시)

보는 바와 같이, 오전에 보낸 디자인의 시안이 오후 6시가 돼서, 그것도 한참이나 지난 후에 체크가 되고 있었다는 거다. 아주 이상하게도 말이다. 그런데 나중에 들었던 그 이유는, 더 가관이었다. 계단식 보고를 통해 다양한 의견들을 취합해야 하기 때문이었다고, 물론 마지막 사장님 의견까지 이전 사항에 더해야만 했기 때문이었다고. 그런데 왜 사장님 보고를 그 시간에 했냐고 물었더니, 그전에 보고하면 혼날 것 같아서라고 했다. 담당자의 말로는, 그래서 디자인 보고는 늘 사장님 퇴근 시간에 맞춰 촉박하게 결재를 받았고, 그제야 모아진 그 내용들을 우리에게 전달하곤 했다는 거다. 그렇게 해서 우린 늘 야근을 했다. 그것을 또 우린 아주 '당연한' 디자이너의 일상으로 여겼다(그 이유를 몰랐기에 더 그랬을지도 모른다. 물론 그 이유를 알았다고 한들 뭐가 바뀌었을까마는).

'디자인은 늘 그런 곳이니까. 나 이전의 선배 그리고 나의 동료들도, 아니 더 나아가 우리의 아버지들도 늘 그랬으니까.'

3　　왜 낭만이 필요했을까?

디자인을 필요로 하는 이들, 즉 '갑'이라 불리는 이들에게 디자인을 제시하는 건…… 사실 꽤나 곤혹스러운 일이 아닐 수 없다. 이유는? 바로

야근(사진 출처 flickr)

앞과 같은 디자인의 과정 안에서, 디자이너는 늘 새로운 것을 만들어내야 하고(흔히들 창조라고 하는 것), 또 그 새로운 것을 처음 접하는 이들에게 이해라는 걸 시켜야 하기 때문이다. 갑에게 디자인은 언제나 낯선 일일 수밖에 없기에(그들은 그것을 처음 보았기 때문이다. 디자인이란 게 원래 그런 것이기에).

그런데 이런 디자인의 과정에서, 우리의 경우에는 특히, 디자인적 사고방식과는 조금 다른, '보고'라는 구조의 단계를 만나야만 한다. 앞서 언급했던 구조, 즉 계급이라는 조직적 그리고 때론 정치적인 이 '구조'의 틀 말이다.

그래서 그럴까? 많은 디자이너들, 특히 경험이 적은 디자이너들은 바로 이 구조의 계층 안에서 더 많은 혼란과 격동을 겪어내곤 한다. 앞서 인포그래픽의 3, 4, 7번 과정처럼. 이유는? 이 구조 속 모든 이들이, 이 단계의 낯섦에 늘 끼어들기를 원하고 있기 때문이다. 맞다. 그들은 이 새로운 디자인을 지적함으로써 그들 자신의 목소리가 그곳에 남겨지기를 원했다. 가장 위에 있는 '분'까지도 말이다. 그것이 곧 그들의 성과라고 믿고 있었기에.

해서 아주 오래전부터 디자인 현장에서는, 이러한 사회적 특성에 발맞춘, 나름의 적응 방법들을 만들어왔다. 이 단계를 거치며 소비되는 그들의 시간을 감안해서, 바로 이렇게 말이다.

1) 일상화된 야근
디자인의 요청이나 수정이 늘 늦은 밤에 온다.

2) 순발력 있는 경력직 선호
늦은 밤에도 빠르게 일을 처리해야 한다.

3) 강인한 체력
늘 밤늦게 일을 해야 한다.

그런데 이렇게 만들어진 일상이 너무 굳어져서일까? 우린 여전히 그렇게 일을 하고 있다. 아니 이런 일상을 너무나도 당연스레 여기고 있다. 또 거기에 더해 디자이너를 꿈꾸는 많은 이들에게도 이런 생활을 요구하고 있다. 그것도 역시 아주 당연스레 말이다. 그렇게 사는 게, 진짜 일상의 낭만이라고 우기면서.

　"너희들은 왜 그렇게 하지 못하니!"
　"그게 당연한 거야!"
　"다 그러면서 배우는 거라니까."
　"우린 다 그렇게 살아왔다고!"
　"나 때는 말이야……."

2018년 4월 5일자 「경향신문」에 실린 글이다.

> 저는 게임회사 넷마블에 재직 중입니다. 넷마블은 '구로의 등대'라
> 는 별명처럼 한때 야근의 대명사였지만 2016년 과로사 문제로 특
> 별근로감독을 받은 뒤 나아졌어요. 노동청이 바로 근로 감독만 나
> 갔어도 동생은 살 수 있었습니다.

5일 오후 국회 정론관에서 기자회견을 연 장향미 씨(39)는 몇 번
이나 울먹였지만 목소리만은 단호했다. 향미 씨의 동생 장민순 씨
(36)는 살인적인 야근에 시달리던 웹디자이너였다. 장 씨는 탈진
한 동생을 보다 못해 고용노동부에 특별근로감독을 청원했지만
받아들여지지 않았다. 청원 한 달 뒤인 지난 1월 3일 동생은 스스로
목숨을 끊었다. 유서 대신 자신이 언제 출근하고 퇴근했는지가 고
스란히 기록된 교통카드 사용 내역을 언니에게 남겼다.

동생은 2015년 5월 온라인 교육사업을 하는 에스티유니타스라는
IT기업에 경력직으로 입사해 웹사이트 디자인을 맡아 했다. 야근
이 많아 가족들이 걱정했지만 팀장 대행이던 동생은 참고 일해 승
진을 한 다음에 퇴사하겠다며 힘든 내색을 보이지 않았다. 민주노
총과 정의당 이정미 의원실 등이 출퇴근 기록과 메신저 대화 내용

등을 분석한 결과, 민순 씨는 지난해 4월부터 6월까지 직무교육 웹사이트를 리뉴얼하는 일을 맡았다. 야근이 급증하자 전부터 앓던 우울증이 악화됐다. 두 번이나 휴직 의사를 거절당한 뒤 9월부터 10월 초까지 한 달 동안 휴직을 했다. 향미 씨는 "이미 완치에 가까울 정도로 호전됐다는 전문의 진단을 받았는데 업무 스트레스로 우울증이 악화됐다"고 했다.

복직 뒤 살인적인 야근이 다시 시작됐다. 유족 측 정병욱 변호사는 "원래 4명이 해야 할 업무를 혼자 했다"고 말했다. 2017년 11월 한 달 동안 오후 8시 이후까지 일한 날은 14일, 밤 12시 이후 퇴근한 날은 4일이나 됐다. 재직 기간 2년 8개월 동안 주 12시간 이상 연장근로를 한 주가 46주나 됐다.

지난해 12월 2일 동생이 대성통곡을 하며 업무의 과중함을 토로하다가 지쳐 잠이 들었다. 같은 업계에서 일해온 향미 씨는 '해법'을 알고 있었다. 근로 감독의 효과를 직접 눈으로 봤기 때문이다. 향미 씨는 그날 바로 서울고용노동청 강남지청에 진정을 넣었고, 일주일 뒤 '청원' 형식으로 재접수까지 했다. 하지만 근로감독관은 오지 않았다. 동생은 완전히 탈진했고 수면장애를 호소했다. 향미 씨는 "넷마블은 특별근로감독을 전후해 고질적인 야근을 근절하겠다고 약속했고, 이제 더 이상 야근을 하지 않는다"며 "특별근로감독만 나왔다면 동생은 죽지 않을 수도 있었다"고 말했다.

향미 씨가 기자회견을 하는 시간에, 고용노동부는 뒤늦게 특별근

로감독에 착수했다. 강남지청 관계자는 "당시 근로감독관들의 업무가 너무 과중해서 특별근로감독에 착수할 수 없었다. 감독을 제때 하지 못해 안타깝게 생각하며 이제부터라도 저희 직무에 충실하겠다"고 말했다. 에스티유니타스 관계자는 "근로감독을 충실히 받고 문제점을 개선해 나갈 것"이라고 밝혔다.

<div align="right">

—'웹디자이너 동생 잃은 언니 "근로감독만 제때 나갔더라도"',

「경향신문」, 2018년 4월 5일자 기사

</div>

또 이런 글은 어떤가? 2018년 4월 13일자 「한겨레」에 실린 기사다.

조양호 한진그룹 회장의 둘째 딸 조현민(35) 대한항공 여객마케팅부 전무가 광고대행사 직원에게 물을 뿌리는 등 '갑질' 논란에 휩싸인 가운데, 과거에도 비슷한 행동을 했다는 증언이 나오고 있다. 13일 복수의 광고업계 관계자들에 따르면, 조 전무가 대한항공 광고를 맡으면서 여러 광고대행사에게 비슷한 고압적인 태도를 했다고 밝혔다. 직접 조 전무와 일한 경험이 있는 ㄱ광고제작사 관계자는 "회의 때 화가 나 테이블에 펜을 던졌는데, 펜이 부러져 회의 참가자에게 파편이 튄 적도 있다"고 말했다. 이어 "재수 없다"고 얘기한 적도 있다며 "(조 전무보다) 나이가 지긋한 국장들에게 반말은 예사였고, 대한항공 직원에게 '너를 그러라고 뽑은 줄 아냐'는 식

의 발언도 들었다"고 말했다.

ㄱ사의 또 다른 관계자는 (조 전무가) 직원이 제주도에 가서 직접 확인해야 하는데 이것을 안 했다고 수 분간 소리 지르며 "꺼지라"고 한 적도 있다. 이 때문에 직원들이 황급히 떠나기도 했다고 전했다. ㄴ광고제작사 관계자는 "우리 회사에 올 때 타고 온 차 키를 직원에게 던지며 발레파킹을 맡긴 적도 있다"라며 "그래서 우리를 포함해 일부 광고대행사는 직원들이 너무 힘들어해 대한항공 광고를 기피하는 것으로 알고 있다"고 말했다. ㄷ광고제작사 관계자는 "(조 전무와 함께 하는 행사가 있었는데) 행사장 문 앞으로 영접을 안 왔다고 화를 낸 적도 있다"고 증언했다.

이에 대해 대한항공 쪽은 "일련의 일들에 대해서는 사실 여부를 확인할 수 없지만 이번 일에 대해 진심으로 사과하고 깊이 반성하고 있다"고 밝혔다.

앞서 조 전무는 지난 3월 말 대한항공의 광고제작을 맡은 ㅎ업체와 회의 자리에서 한 직원에게 음료 병을 던지고, 물을 뿌렸다는 의혹이 제기돼 사회적 공분을 샀다. 당시 조 전무는 회의에 참석한 광고제작사 팀장이 광고 내용과 관련해 자신의 질문에 제대로 답변을 못하자 화를 내고 물을 뿌린 것으로 알려졌다. 이에 대한항공 쪽은 "광고대행사와 회의 중 (조 전무의) 언성이 높아졌고, 물이 든 컵을 회의실 바닥으로 던지면서 (직원에게) 물이 튄 것은 사실이다. 직원 얼굴을 향해 뿌렸다는 것은 전혀 사실이 아니다"

라고 부인했다. 이어 "조 전무는 회의에 참석한 광고대행사 직원들에게 개별적으로 문자메시지를 보내 사과했다"고 밝혔다. 조 전무 역시 지난 12일 자신의 페이스북에 "어리석고 경솔한 제 행동에 대해 고개 숙여 사과드립니다. 광고에 대한 애착이 사람에 대한 배려와 존중을 넘어서면 안 됐는데 제가 제 감정을 관리 못한 큰 잘못입니다"라며 사과 글을 올렸다.

— '펜 던지고, 재수 없다 반말…… 광고업계 "나도 조현민에 당했다",
「한겨레」, 2018년 4월 13일자

5 　우리에게 진짜 낭만은?

계급이 있었다, 아주 오래전부터. 왜 그것이 생겼는지는? 모른다. 원래 인간이 그렇다고만……. 바로 레비스트로스˚의 말이다. 그리고 이 계급은, 처음부터 이렇게 구획을 정하고 있었던 것은 아니었지만 세상이 변하는 것처럼, 그 기준 역시도 늘 사회의 방향, 쫓아가는 방향에 따라 분리되고, 또 재편이 되더라는 거다. 앞서 이야기했던 우리들의 일상처럼 말이다. 그렇다면 지금…… 우리의 계급은, 과연 어떤 구조로 정리되어 있을까? 「프레시안」에 이런 기사가 실렸다.

˚ Claude Lévi-Strauss(1908~2009). 벨기에 태생의 프랑스 인류학자로 구조주의 인류학의 창시자라고 불린다.

인디언의 삶과 문화에 감명을 받았던 젊은 시절의 레비스트로스
(사진 출처 https://chance3000.tistory.com/79)

한국에서 팔자 고치는 길은 좋은 직장을 잡는 것이다. 이건 한국 사람이라면 모두가 다 아는 사실이다. 오늘날 좋은 직장(일자리)은 부의 원천이다. 한국에서는 직장을 한번 잘 잡으면 인생이 역전되고 평생 탄탄대로를 가게 된다. 한국은 직장 진입이 인생의 성패를 좌우하는 사회이다. 어느 직장에 소속되어 있느냐가 중요하다. 어떤 직장, 어떤 기업에서 일하느냐가 소득과 불평등을 좌우한다는 얘기이다. 그런 의미에서 한국은 '직장계급사회'라고 해도 과언이 아니다.

한국은 정규직 자본주의의 성격이 굉장히 강한 사회이다. 조선 시대의 배타적이고 특권적인 계층이었던 양반이 현대 자본주의 한국 사회에서 특혜 받는 정규직으로 부활했다. 국가와 대기업은 정규직만을 우대해, 조선 시대의 특권 계층 형성의 흐름이 발전한 자본주의 사회가 된 오늘에도 면면히 계승되어 오고 있다. 공무원, 공기업 등 국가 부문 정규직은 종신 고용과 가파른 호봉제로 보호를 받는다. 국가는 국가 부문 종사자들에게 지대rent와 우월적 지위를 누리도록 혜택을 주고 있다.

대한민국 직장인(노동자)의 연봉, 그 '판도라의 상자'를 열어보니 대한민국은 연봉(월급)으로 서열이 매겨진 연봉 서열사회, 격차사회다! 직장인, 노동자의 명암이 엇갈린다.

대한민국에서 연봉은 신분과 계급을 표현하는 명찰이나 꼬리표이다. 또한 '정규직(정직원)'과 '비정규직(계약직)'이라는 고용 형태

도 직장인, 노동자의 신분과 계급을 표현하는 명찰이나 꼬리표다. 대한민국에서 '연봉'과 '정규직, 비정규직'은 항상 달고 다녀야 하는 명찰이거나 따라붙는 꼬리표다.

대한민국에서는 연봉(월급)으로 사람의 서열을 매긴다. 배우자나 애인도 연봉을 보고 선택하는 사람이 많다. 연봉 액수에 울고 웃는 곳이 대한민국이다. 한국의 중위 월급은 200만 원 정도에 불과하지만, 좋은 직장의 평균 연봉은 8천만 원이 넘는다. 종신 고용이 보장되고 정년퇴직 후 풍족한 연금을 받게 되는 공무원 평균 연봉도 6천만 원이 넘는다. 연봉 높은 곳은 복지도 좋은 '신神의 직장'이다. 이른바 국가 부문과 대기업의 고급직장 정규직이 바로 그곳이다. 여기에 들어가기만 하면 인생이 풀리고 신분이 달라지고 사람들로부터 우대를 받는다.

반면 비정규직, 계약직, 중소기업 직장인(노동자)이 되면 아웃사이더, 천민이 된다. 결혼하기도 어렵고, 천시당하고, 차별받고, 저임금을 받으며 지독하게 고생한다.

이것이 직장 계급사회이다. 직장 계급사회가 탄생했다. 한국에서는 기회는 평등하지 않고, 과정은 공정하지 않으며, 결과는 정의롭지 않다. 공기업을 비롯한 좋은 직장에는 채용 비리가 만연하고 있다.

— '직장 계급사회와 새로운 계급의 탄생', 「프레시안」

맞다. 우린 지금 그런 시대를 살아가고 있다. 회사와 연봉, 정규직과 비정규직에 따른 복잡한 계급의 시대를 말이다. 그러는 사이 이 '낭만'이라는 말 역시 너무나도 흔하게, 또 너무나도 쉽게 우리 사이를 유유히 흘러 다니고 있다. 조직의 우두머리를 위한 효용의 역할로서도 말이다. 그렇다면 이 낭만의 진실은, 진짜의 진실은 과연 무엇일까?

그랬다. 우리는 그 간극을 바로 이 '낭만'이란 단어로 부르고 있었다. 계급의 간극을 채워가는 우리의 시간들, 때론 폭력과 억압, 때론 자본 결탁의 매개물로서 말이다. 우린 왜 그랬을까? 왜 우린 이 단어를 이렇게 사용해야만 했을까?

'어쩌면 낭만은…… 이렇게라도 말하지 않으면 살기 힘겨운, 그런 시절에 대한, 또 나에 대한 자조적인 미안함 때문은 아니었을까? 우리들의 비참함을 감추기 위한 그런 미안함에?'

어쩌면 그래서 그랬을까? 늘 미안한 생각을 멈추지 못했다. 이 낭만이 가득한 시대를 살아야만 하는 우리들에게, 또 나에게도 말이다. 우리에게 낭만은 늘 그래야만 했으니까. 그때 그 시절에도, '여전히' 똑같은 이 시절에도 말이다.

예감은 틀리지 않는다

토니라고 불리는, 한 남자가 있었다. 아니 정확하게 말하자면 두 명의 남자다. 60살이 넘은 초록의…… 그리고 20대의 혈기를 내뿜는 청년으로. 이런 토니의 옆에는 친구 에이드리언 그리고 베로니카가 있었다. 그리고 두 사람은 얼마 후 연인이 된다. 물론 그 대상은 토니가 아닌, 에이드리언과 베로니카. 그래서 그랬을까? 토니는 이 상황에 대해 분노를 감추지 못했다. 이유는? 그 이전 토니와 베로니카가, 이른바 연인이라 불리는 관계(조금은 모호하지만)를 이미 만들어놓았기 때문이다. 그러해서 토니는 편지를 보냈다. 이 두 사람에게, 저주의 말을 퍼부은 글을 넣어서, 그것도 아주 소심하게.

그런데 그 사건 이후 전혀 예상치 못한 결과가, 토니의 눈앞에 펼쳐지게 된다. 친구 에이드리언의 자살이라는, 아주 극단적인 모습으로 말이다. 물론 토니는 아주 오랜 시간이 지난 후, 친구의 자살 이유가 자신 때문이라는 것, 바로 그 저주의 편지 때문이란 걸 알게 되었다.

이 이야기는 바로 '줄리언 반스'의 『예감은 틀리지 않는다The Sense of an Ending』를 관통하는……, 맞다. 우리가 줄거리라 부르는 소설 속 이야기다. 위키피디아에선 이 소설을 이렇게 정의한다.

예감은 틀리지 않는다
『예감은 틀리지 않는다』는 줄리언 반스의 2011년 장편소설이다. 파란만장한 삶을 산 은퇴 노인 토니 웹스터를 주인공으로 그의 기억과 삶의 진실을 찾는 이야기이다. 대한민국에는 다산책방에서 최세희 번역으로 출간되었다. 2011년 맨부커상을 수상하였다. 2017년 리테시 바트라 연출, 짐 브로드벤트 주연의 동명 영화로 만들어졌다.

이 소설의 내용을 들여다보면 우린 위와 같은, 아주 단선적인 줄기의 이야기만을 발견할 수 있다. 사랑과 배신 그리고 죽음이라는…… 흔히 말하는 순차적이고 통속적인 이 서술의 행위들을 말이다. 그런데 문득 이 소설에, 풀리지 않는 궁금증이란 게 생겼다. '정말 토니의 저주 때문에 에이드리언이 자살한 것일까?' 이유는 이 사건들 사이엔 간극이 아주 멀고, 또 그것에 대해 소설 속 누구도 "그렇다"라는 명확한 해답을

The
Sense
of
An
Ending

Unravel the truth.

「예감은 틀리지 않는다」 포스터

주고 있지 않기 때문이다. 그런데 말이다. 아주 나중에 안 사실이지만, 이 궁금증에 대한 답을, 작가는 이미 이 글속에 넣어 놓았다고 한다. 바로 다음의 한 문장을 통해서 말이다.

'역사는 어떤 시점에서 생산된 확실성이며, 그 시점이란 기억의 불완전성과 문서의 부적절성이 만나는 시점이다.

이야기 둘

고등학생인 린은 수재다. 하지만 가난했다. 부모는 이혼했고, 같이 사는 아빠도 충분한 돈을 벌어오지 못했다. 그럼에도 아빠는 딸 린을 명문으로 불리는 고등학교로 전학을 시키고 만다. 자식의 성공이란, 부모 나름의 꿈을 이루기 위해 말이다. 이러한 배경 때문이었을까? 린은 그 안에서, 자신만이 가진 능력을 이용해 스스로 돈을 벌 수 있는 일을 만들어냈다. 바로 부유층 친구들의 부정행위커닝를 돕는 일을 말이다.

이 이야기는 바로 2017년 개봉한 태국 영화 「배드 지니어스Bad Genius」의 줄거리다. 그런데 재미있는 건, 영화의 배경과 내용이 그래서일까? 우린 이 영화를 보는 내내 그 실체, 즉 부정행위와 그 행위의 주체적인 주인공을 응원하는, 그런 마음을 계속 갖게 된다는 것이다. 주인공의 옳지 못한 행위에, 정당성을 부여하면서 말이다.

TV프로그램 「전체관람가」를 통해 선보인 임필성 감독의 단편영화

「배드 지니어스」 포스터

「보금자리」는 이러한 선악의 측면을 더욱 극단적으로 보여주고 있다. 영화는 고아를 입양한 후 청약이 당첨되면 그 아이를 다시 돌려보내는 방법을 이용해 보금자리 주택을 받으려는 부부의 이야기를 보여주는데, 결국 우린 앞의 영화와 같이, 그 주인공의 시선을 따라 결국 그들을 응원하고 만다. 영화가 이끄는 대로…… 이른바 '공감'이란 과정을 통해서 말이다.

그런데 뜬금없이 웬 영화 이야기를? 바로 이 이야기들에서 시작된 궁금증, 또 그런 궁금증이 마침 내게 있었던 일련의 상황과 겹쳐져버린 그런 일이 문득 생겨버렸기 때문이다. '역사의 불확실성' 그리고 그 불확실성이 엮어낸 '치환'이 우리의 현실에 그리고 여전히 존재하고 있다는 것을 알게 된, 바로 이 일을 통해서 말이다.

1 제일기획과 홈플러스

2011년 제일기획에서 진행한 프로모션광고이 칸 국제광고제에서 상을 받았다. 아주 놀라운 성과다, 큰 축하를 보내야 할 만큼. 그리고 이 수상의 결과는 우리의 지난 광고계, 더 나아가 우리 디자인계에 아주 큰 영광으로 새겨져 있다. 광고사전에는 칸 국제광고제칸 국제 크리에이티비티 페스티벌를 다음처럼 설명하고 있다.

칸 국제 크리에이티비티 페스티벌

커뮤니케이션 분야의 세계 최대 페스티벌이며 일반적으로 칸 국제광고제로 불리는 경쟁 광고상. 전 세계에서 출품한 2만 5천여 개 작품을 소개하고 심사하여 수상작을 발표한다. 매년 6월 말 프랑스 남부 휴양도시 칸에서 7일간 열리며 수상 행사 이외에도 워크숍, 전시, 마스터클래스, 세미나 등의 부대 행사가 열린다. 1940년대 후반부터 칸에서 열리기 시작한 칸 국제영화제에 영향을 받은 관계자들이 1954년 국제광고필름페스티벌(International Advertising Film Festival)을 설립하여, 1954년 9월 이탈리아 베네치아에서 14개국 187명이 참가한 것이 이 행사의 효시다. 이때 베네치아 산마르코스 광장의 사자 입상이 사자상의 영감이 된 것으로 전해진다. 2회 페스티벌은 모나코 몬테카를로에서 열렸으며, 1956년 칸에서 페스티벌이 열린 이후 칸과 베네치아를 오가다 1984년부터 칸이 페스티벌의 상설 개최지가 됐다. 당시 경쟁 부문은 텔레비전과 영화, 두 카테고리였으며 러닝타임, 애니메이션, 라이브 액션 등 몇몇 기술적인 기준에 따라 심사했다.

1983년 영화와 텔레비전 광고의 구분을 폐지하고 두 분야를 필름 카테고리에 포함시켰으며 1992년 신문과 옥외 분야 사자상을 신설했고 1998년 온라인 캠페인을 위한 사이버 사자상, 1999년에는 미디어플래너를 위한 미디어 사자상을 추가했다. 다이렉트 마케팅 부문을 위한 다이렉트 사자상을 2002년 신설했고, 2005년 라디오 방송의 제작에 초점을 맞춘 라디오 사자상과 다양한 매체 전반에서 창조적 기량을 보여준 캠페인을 위한 티타늄 사자상을 추가했다. 2006년에는 세일즈 프로모션 분야에 수여하는 프로모션 사자상을 추가했다. 다른 수상 분야로는 올해의 네트워크, 올해의 다이렉트 에이전시, 올해의 미디어 에이전시, 올해의 인터랙티브 에이전시, 올해의 에이전시, 올해의 독립 에이전시, 올해의 미디어 인물, 올해의 광고주와 최고의 프로덕션에 수여하는 황금종려상 등이 있다.

페스티벌 기간 중 열리는 영라이언 컴피티션(Young Lions Competition)은 1995년 시작한 경기로 28살 이하의 광고인 두 명이 팀을 이루어 인쇄, 사이버, 필름, 미디어 부문에서 창의성을 경쟁하는 행사다. 인쇄 부문에서 아트디렉터와 카피라이터는 24시간 동안 제시된 자선단체 혹은 조직을 홍보하는 인쇄 광고를 제작하며, 사이버 부문에서도 카피라이터와 웹디자이너로 이루어진 팀이 같은 방식으로 경쟁하도록 구성되어 있다. 필름 부문에서는 각 두 명으로 이루어진 팀이 이틀 동안 30초 광고를 제작하며 2008년 추가된 미디어 부문에서는 100만 달러의 예산 안에서 혁신적인 미디어 전략을 수립하는 경기를 펼친다. 칸 국제광고제는 세계 광고계가 가장 주목하는 광고 페스티벌로 주요 수상자는 개인적 영예와 함께 세계적인 지명도를 얻으며 수상 여부에 따라 광고대행사의 평판이 좌우되어 수상을 위한 경쟁이 매우 치열하다.

그런데 이 수상 직후 한 매체에서, 문득 이 결과에 대한 의문을 제기한다. 과연 이 프로모션이 실제로 집행되었는지에 대한 아주 근본적인 사실의 의문이었다. 그래서 궁금했다. 당시 누구도 의심하지 않았던 이 이야기에 대한 실체가 말이다. 그 이유는? 내가 바로 이 프로모션의 주체였던, 홈플러스에서 근무했기 때문이다.

먼저 2011년 7월 31일자 「한겨레」 기사의 전문을 읽어보자. 당시 문제를 제기한 곳은 「시사인」의 고재열 기자와 「한겨레」 정도였다.

삼성그룹 계열 광고대행사인 제일기획이 '가짜' 광고로 칸 국제광고제에서 대상을 받았다는 의혹을 사고 있다. 사실로 드러날 경우, '케이K-9' 자주포삼성테크윈와 교육행정정보시스템나이스 오류(삼성에스디에스)에 이어 삼성 주요 계열사의 행태가 또 한 차례 입길에 오르게 됐다. 특히 제일기획 쪽은 수상 사실을 알리는 보도자료에서 이건희 삼성전자 회장의 둘째 딸인 이서현 부사장의 '창조경영'을 수상 배경으로 집중 홍보한 터라, 파장이 적지 않을 전망이다.

1일 발행된 시사주간지 「한겨레21」은 제일기획이 실제 집행된 적이 없는 '가상 매장' 광고로 올해 칸 국제광고제에서 미디어 부문 그랑프리 등 본상 5개를 받은 의혹이 있다고 보도했다. '광고의 올림픽'이라 불리는 칸 국제광고제는 출품 자격을 매체에 실제 집행

된 적이 있는 광고로 엄격하게 제한하고 있다.

문제가 된 광고는 서울 지하철 6호선 한강진역 스크린도어에 설치된 삼성테스코의 홈플러스 '가상 매장'에서 스마트폰을 이용해 쇼핑을 즐길 수 있다는 내용의 광고다. 스크린도어에 붙어 있는 제품 사진 속의 '정보무늬ᴼᴿ코드'를 스마트폰으로 찍어 온라인으로 홈플러스에 전송하면 해당 제품을 배달해준다는 것이다. 광고는 이 가상 매장 운영 덕분에 홈플러스 온라인 가입자가 76% 늘었고, 온라인 매출은 130% 상승해, 온라인 시장에서 홈플러스가 1위를 차지했다고 주장했다.

하지만 「한겨레21」 취재 결과 이 광고에 등장한 가상 매장이 실제 운영된 적이 없는 것으로 밝혀졌다. 지하철 6호선을 운영하는 서울도시철도공사 쪽은 "지난 2월 28일 밤 10시부터 2시간 30분 동안 촬영을 했다. 가상 매장 광고판도 촬영을 하려고 붙였다가 곧바로 떼 갔다. 촬영 수수료 40만 원도 추후에 받았다"고 밝힌 것으로 「한겨레21」은 보도했다. 「한겨레21」은 한강진역 관계자의 말을 따 "그건 가짜 광고"라며 "몇 달 전 밤에 와서 잠시 광고판을 붙이고 촬영한 뒤 떼 갔다"고 덧붙였다.

이에 대해 제일기획 관계자는 「한겨레」에 "칸 광고제 조직위 측으로부터 출품 자격과 관련해 아무런 문제가 없다는 구두 답신을 받았다"며 "상을 주는 쪽에서 아무런 문제를 삼고 있지 않은 게 중요한 거 아니냐"고 말했다. 이 관계자는 "일부 특허상의 문제로 인해

구체적인 내용을 상세하게 밝힐 수 없을 뿐, 해당 광고를 일정 기간 실제로 집행한 건 분명히 맞다"며 "마케팅 차원에서 매체 집행 수수료 등을 나중에 집행하기로 해 서울도시철도공사 쪽에서 관련 내용을 잘 모를 수 있다"고 덧붙였다.

삼성그룹 관계자는 "제일기획의 수상을 둘러싸고 일부 논란이 있어 현재 내부에서도 사실 여부를 파악하는 중"이라고 말했다.

「한겨레」 http://www.hani.co.kr/arti/economy/economy_general/489774.html
「한겨레21」 http://h21.hani.co.kr/arti/economy/economy_general/30151.html

2　　그 사실은, 과연 사실일까?

이 프로모션을 간단히 설명하면 이렇다. 참고로 이 영상은 아직도 유튜브에서 찾아볼 수 있다.

1	지하철역 광고판에 상품 사진과 가격(QR코드 포함) 부착

2	출근길에 고객들이 스마트폰을 활용해 QR코드 인식 (홈플러스 앱을 통해)

3	제품 구매 및 결제

4	구매 상품 배송

5	홈플러스 인터넷 매출 1위 도약

그렇다면 기사는 이 광고의 어떤 지점, 어떤 부분에 의문을 제기하고 있는 것일까? 그럼 지금부터 그 의문에 대한 대답을, 나의 경험을 들어, 하나씩 짚어 나가보도록 하자.

1) 대형마트만이 가진 우리만의 독특한 유통 시스템

현재 한국에서 대형마트를 대표하는 곳은? 바로 이마트다. 한국에서 가장 많은 매장을 보유하고 있기 때문에? 어쩌면 그럴 수도 있지만 세상이 어찌 그리 호락호락할 수 있을까? 매장을 많이 가지고 있다고 해서, 그 기업이 늘 업계 1위를 차지할 수 있는 것은, 맞을 때도 있지만 결코 그렇지 않을 때도 있다.

하지만 이마트는, 언제나 그랬듯 매장의 수와 함께 늘 부동의 1위

제일기획이 진행한 홈플러스 프로모션

를 차지했다. 지금의 다변화된 시장에서도 마찬가지다. 그 이유는? 바로 이마트가 많은 매장을 효율적으로 운영할 수 있는, 가장 강력한 물류시스템을 구축하고 있기 때문이다. 사실 유통의 가장 중요한 무기는 물류시스템이다.

물류시스템이란? 한마디로, 상품을 각 매장에 효율적으로 전달하는 시스템, 즉 중심부인 물류센터로부터 도로망을 통해, 상품을 빠르고 효율적으로 분배하는 시스템을 말한다. 그런데 왜 마트에 물류시스템

이 중요할까? 이유는 단순하게도 이 물류시스템이 마트에서 개별 상품의 가격을 결정하는, 가장 중요한 요인으로 작용하기 때문이다(물론 이에 더해 여러 요인들이 있기는 하다).

더 쉽게 이야기하자면, 상품을 저렴하게 매장으로 보내면 그만큼 싸게 가격을 책정할 수 있고, 또 그만큼 고객에게 상품을 싼 가격에 팔 수 있다는 것이다. 그렇다면 왜 이마트는 이 물류시스템이 잘 구축되어 있을까? 그것은 이마트를 운영하는 주체인 신세계가 아주 오래전부터, 백화점을 비롯한 유통의 체인을 이 땅에 아주 촘촘히 구성해놓았기 때문이다.

그렇다면 이러한 환경에서, 후발주자인 홈플러스(다른 마트도 마찬가지)는 가격 결정 및 고지를 어떤 돌파구로 뚫어야 할까?

홈플러스는? 아주 단순하게도 바로 옆 매장의 가격을 조사해 비슷하게 게시하는 방법을 사용한다.

설마 과연 그럴까? 이렇게 단순하다고? 그런데 맞다. 그 이유는 바로 경쟁 때문이다. 그래서 같은 마트라도 지역에 따라, 또 주변 경쟁 마트 유무에 따라, 동일 상품의 가격이 서로 다르게 고지되곤 한다. 그것도 시간마다 바꾸면서 말이다. 어쩌면 이러한 방법이 현재 포화 상태에 이른 한국형 마트만의 독특한 생존 방법일 것이다.

그런데 제일기획은 이런 유통의 시스템을 미처 이해하고 있지 못했던 듯하다. 상을 수상했던 이 프로모션의 영상이 그것의 오류를 너무나

도 명확히 보여주고 있기 때문이다. 바로 대형 실사 사진에 인쇄된 가격표를 보여줌으로써 말이다.

만약 영상에서 보이는 것처럼 가격표를 부착하려면 어떻게 해야 할까? 반드시 지하철역에 직원이 상시 근무를 하면서, 그것을 계속 수정하거나 또는 QR코드를 찍었을 때 가격이 바뀐다는 것을 계속 고지해야만 한다. 물론 이 방법을 활용할 경우, 정확한 가격 고지 미비로 인해 소비자들의 불만은 높아질 것이다.

그럼 이쯤에서, 새로운 의문이 하나 생길 수 밖에 없다. 칸에서는 왜 이 내용을 몰랐을까 하는 점 말이다. 그 이유는 바로 앞서 언급한 것처럼, 이러한 가격 조정의 구조가 한국에서만 유지되고 있는, 독특한 마트의 시스템이기 때문이다.

2) 홈플러스는, 그때 왜 홍보를 하지 않았을까?

한국의 유통시장은 이미 포화 상태다. 그리고 이러한 상황은 결국 많은 광고와 홍보가 이 시장에 집중되어야 한다는, 또다른 이유가 되기도 한다. 업계의 후발주자였던 홈플러스라면 그런 노력이 더욱 필요했을 것이다. 그런데 아주 재미있는 건, 이러한 면에 있어서 홈플러스는 사실 초창기부터 꽤나 노련한 행보를 해왔다는 점이다. 그 배경에는 이전 회사인 삼성물산 그리고 그곳 출신인 이승한 사장의 입김이 아주 크게 작용하고 있었다(물론 지금은, 이전의 영광을 뒤로한 채, 새로운 곳으로 매각이 이루어진 상태다). 그런데 그랬던 홈플러스가, 이렇게 좋은 홍보의

기회를 놓쳤다는 걸, 어느 누가 쉽게 이해할 수 있을까? 더욱이 많은 돈을 들여 구축한, 마트의 새로운 유통 시스템을(영상에서는 이 시스템으로 온라인 1위를 차지하게 되었다고 광고하고 있다).

하지만 그때의 홈플러스는 어떤 이야기조차 하지 않았다. 제일기획이 홈플러스를 통해, 이렇게도 큰 상을 받았는데도 말이다. 재미있는 사실은, 그로부터 몇 달 후 홈플러스는 칸 국제광고제에서 수상했던 프로모션과 비슷한 '가상 스토어(QR코드로 물건을 구매하는 시스템)'를 시작했고, 홍보 또한 대대적으로 펼쳤다.

그리고 2011년 8월 25일자 「머니투데이」에 '홈플러스, 세계 최초 스마트 가상 스토어 시대 연다'라는 기사가 실린다.

홈플러스가 언제, 어디서, 어떤 상품이든 바코드만 스마트폰으로 촬영하면 원하는 곳에서 상품을 받아볼 수 있는 모바일 쇼핑시대를 연다.

홈플러스(회장 이승한)는 온라인과 오프라인이 결합된 '4세대 유통점' 모델로 '홈플러스 스마트 가상 스토어'를 서울 지하철 2호선 선릉역에 선보인다고 25일 밝혔다. 시중에 모든 상품의 바코드를 홈플러스 매장 기반의 인터넷쇼핑몰 '프레시몰'과 연계해 인식할 수 있는 앱 기술을 개발하고 3만 5천여개 상품을 언제든 스마트앱을 사용해 '3A[Anywhere, Anytime, Anyplace] 쇼핑'을 할 수 있도록 했다.

홈플러스 측은 스마트앱이 출시 4개월 만에 사용 고객 60만 명을

홈플러스 가상 스토어(사진 출처 flickr)

돌파해 7월 한 달 매출이 4월 대비 200% 가까이 신장하고 있어 이번 '스마트 가상 스토어' 서비스가 국내 모바일 쇼핑을 크게 확대되는 분수령이 될 것으로 내다봤다.

홈플러스는 이러한 '스마트 가상 스토어' 서비스를 더욱 많은 고객들이 편리하게 이용할 수 있도록 25일 선릉역 2호선 개찰구 앞 기둥 7기와 삼성 방면 승강장 스크린도어 6기에 설치했다. 이곳에서 고객들이 선호하는 500여 개 주요 신선식품 및 생활필수품 등의 상품 이미지를 바코드 또는 QR코드와 함께 실제 쇼핑 공간처럼 구현해놓았다.

'홈플러스 가상 스토어 1호점'에는 △직장인을 위한 간편식 등으로 구성된 '굿' 시리즈 △홈플러스에서만 취급하는 테스코 직수입 상품 및 온라인 고객들이 많이 찾는 '베스트 100' 상품 △유아용품 등으로 구성된 '해피' 시리즈, 사무용품 및 주말 가족들과 함께 즐길 수 있는 레저상품 △어린이 완구 등으로 구성된 '투게더' 시리즈 등 총 3개의 시리즈와 11가지 세부 테마로 이뤄졌다.

이를 통해 분당선 환승을 포함 선릉역을 이용하는 일평균 20만 명의 시민들이 지하철을 이용하면서 원하는 상품을 손쉽게 쇼핑하고, 출근길에 장을 봐 퇴근 후 상품을 배송 받을 수 있는 '모바일 1일 쇼핑권'을 구현하게 됐다.

이승한 홈플러스 회장은 "고객이 매장을 찾아올 때까지 기다리는 것이 아니라 우리가 직접 고객을 찾아가야 한다는 '고객 중심'의 사

고에서 4세대 유통점인 '홈플러스 스마트 가상 스토어'가 탄생하게 됐다"며 "앞으로도 차별화된 서비스와 상품, 가치들을 소비자들에게 지속적으로 제공해 우리나라 유통산업을 선도해 나가겠다"고 말했다.

<div align="right">

– '홈플러스, 세계 최초 스마트 가상 스토어 시대 연다',
「머니투데이」, 2011년 8월 25일자

</div>

3 ___ 부적절함이 만난 시점은

상을 받는다는 것, 그것도 국제적인 권위의 상을 받는다는 건, 더할 나위 없이 큰 영광의 경험일 것이다. 지금을 사는 어느 누구에게나 말이다. 하지만 그 과정에서 우리의 미디어는 꽤나 많은 침묵을 그리고 꽤나 많은 인내심을 발휘했다. 상을 받았다는 영광의 이야기도, 그 상에 대한 어떤 의문의 이야기도 없이 말이다. 불완전성과 부적절성이 만났던 그 시점의 결과물을 위해서, 또 우리가 자랑스러워해야 할 기업이 상을 타야만 하는 암묵적 목표를 위해서, 그런 치환의 과정을 위해서 말이다.

'역사는 어떤 시점에서 생산된 확실성이며, 그 시점이란 기억의 불완전성과 문서의 부적절성이 만나는 시점이다.'

그리고 그렇게 시간이 흘렀다. 전혀 변하지 않은 그런 시간과 역사로 또 변하지 않은, 그런 미디어의 담대함을 쌓으며. 그렇다면 지금, 그때의 이야기는 과연 어떻게 정리되어 있을까?

얼마 전 관련 기사를 찾아보니, 아이러니하게도 홈플러스 '가상 스토어'는 많은 문제점을 발생시킨 후 조용히 자취를 감추었다고 한다(지하철역 광고 설치에 따른 안전 및 허가, 비싼 배송비 등의 문제들 때문에).

어쩌면 그래서 이 일이 더 묻히게 되었을까? 아무도 기억하지 못하는 그때, 누군가 사라지기를 바라는 시간이었기에?

1/3
굳이 변명을 하자면

1 디자인 그리고 환상

"이 쇼핑백은 도둑놈들이 구청 문을 부수고 훔쳐갈 정도로 멋지게 만들어야 돼!"

　　10여 년 전의 일이다. 내가 일했던 회사로 업무 의뢰가 들어왔다. 수주처는 어느 구청, 그곳에서 사용할 쇼핑백을 디자인해달라는 것이었다. 그런데 일을 의뢰하는 자리에서 그 담당자는 문득, 내게 이런 황당한 요구를 말하는 것이 아닌가? 물론 농담으로 말이다.

　　그런데 문제는 농담처럼 여겼던 이 이야기를, 그는 디자인 건으로 미팅을 할 때마다 계속 우리에게 반복적으로 요구했다는 것이다. 그것

도, 가져가는 디자인들을 모두 퇴짜 놓으면서.

　　맞다. 조금 황당하고 우스운 이야기다. 하지만 난 이런 경우를 꽤나 많이 마주하곤 했다. 아니 어쩌면 대부분의 경우가 그랬다고 말하는 편이 더 정확한 표현일 수도 있겠다. 맞다. 그랬다. 그들은 언제나 이런 말을 했으니까.

"이거 하면 돈을 많이 벌 수 있나?"
"심플하지만 화려하게 부탁해."
"내가 어디에서 봤는데, 이것처럼 할 수 있지?"
"1안과 2안을 합치면 더 멋지겠네. 그럼 그렇게 진행해봐!"

　　그들은 디자인을 하는 우리에게 항상 이런 요구들을 해왔다. 그 요구에 대한 정당한 이유는 너무나 당연하게도, 디자인에 대한 기대……아니 그 기대를 넘어선 환상 때문이다. 많은 사람들은 디자인을 하면 인생에 성공할 것이라는 막연한 환상을 갖는다. 그래서 결과적으로 돈을 많이 벌 수 있다고 생각한다. 해서 때론 디자인을 한다는 것보다 그런 인식이 더 어려웠다. 그들의 환상을 채워주지 못한 디자인과 또 그 때문에 들어야 했던 욕지거리들로 말이다.

　　'그 돈을 받으면서 그것밖에 못해! 한심하구만. 내가 해도 그것보다 낫겠네!'

2018년 12월 21일자 「한겨레」에 이런 칼럼이 실렸다. 목을 잃었던 닭이 살아 있었다는, 황당한 이야기였다. 과연 그랬을까? 진짜 마이크는 목이 잘린 채로 살아 있었을까? 우선 기사를 읽어보자.

> '죽었다 살아난 닭……돈 방석앉은 주인'
> 옛날 한국에서는 처가댁에 온 사위를 먹이려고 닭을 잡았다죠. 미국 콜로라도에는 장모님을 위해 닭을 잡은 사위가 있습니다. 1945년 9월 10일, 농부 로이드 올슨은 넉 달 남짓 키운 닭 마이크의 목을 쳤지요. 그러나 마이크가 죽지 않고 몸부림치는 바람에 사과 상자 안에 넣어두었어요. 이튿날 아침 올슨 부부는 놀랐어요. 마이크가 멀쩡히 살아 있었거든요. 머리가 잘린 채로 말이에요. 닭을 두 번 죽일 수 없었던 올슨 부부는 마이크를 계속 기르기로 했어요. 닭고기를 못 먹게 된 장모님도 양해해주셨을 터.
> 닭은 머리 뒤쪽에 뇌 대부분이 몰려 있대요. 머리 없이도 마이크가 살아남은 까닭이죠. 아무려나 유명한 닭이 되었어요. 잡지에 실리고 미국 순회공연까지 하고요. 마이크 덕분에 올슨이 돈을 번 것은 사실이랍니다. 그렇다고 목 없는 닭을 기른 정성이 폄하될 일은 아니에요. 음식을 식도로 넣어주고 기도가 막히면 주사기로 뚫어주었죠. 이렇게 마이크는 목이 잘린 채 열여덟 달을 더 살았대요. 우

리가 먹는 치킨이 대개 달포를 살다가 식탁에 오른다는 점을 생각하면 이태를 산 마이크는 장수한 편이죠.

나는 철학자 버트런드 러셀의 말이 떠올랐어요. "닭이 살아 있는 동안 날마다 먹이를 주던 사람이 결국은 닭목을 비튼다." 러셀은 '귀납의 오류'에 대해 지적하려고 했습니다. 지금까지 먹이를 주던 농부를 보며 '언제나 먹이를 주는 사람'이라고 추론하면 오류라는 것. 거꾸로 사람이 닭을 죽이기만 한대도 오류겠지요. 올슨이 깜빡하고 주사기를 두고 오자 하룻밤 만에 마이크는 숨이 막혀 세상을 떠났대요. 올슨이 얼마나 애지중지 마이크를 돌보았는지 알 수 있는 대목입니다. 닭을 살리는 것도 죽이는 것도 사람입니다.

데이터를 찾아봤습니다. 얼마나 많은 닭을 우리는 살리고 죽일까요. 한 달에 도축하는 닭은 8천만 마리 안팎. 자릿수를 잘못 센 것 아닐까 놀라 다시 세었지요. 보양식을 찾는 여름에는 더 많아요. 축산물 안전관리시스템 도축 검사 현황을 보면 최근 5년 동안 7월마다 도축되는 닭은 1억 마리가 넘더군요. 한편 키우는 닭은 더 많습니다. 고기를 먹는 육계 말고도 달걀을 낳는 산란계와 번식을 위한 종계가 있거든요. 지난 6월 기준 한국에 1억 9천만 마리가 살고 있었다는군요(국립축산과학원 자료). 이래도 되는 걸까. 어마어마한 숫자를 보니 멀미가 날 것 같아요. 그런데 이렇게 해도 수요를 맞추지 못해 닭고기 자급률은 80%대래요. 저만 해도 엊그제 자축할 일이 있다며 치킨을 먹은걸요(정석대로 '양념 반 갈릭 반'이었습니다).

올슨은 왜 마이크를 살려냈을까요. 미안해서였을까요, 신기해서였을까요? 첫 마음은 몰라도 나중에는 돈 때문이었어요. 순회공연은 수입이 짭짤했다나요. 꺼림칙하죠. 하지만 이익 거둘 생각 말고 닭을 돌보라고 남이 강요할 수도 없는 노릇.

곰 사육 농가에서 일어난 일을 우리는 보았어요. 판로가 막힌 농장들은 좁은 우리에 가둔 곰을 죽이지도 살리지도 못한 채 시간만 끌고 있지요. 애물단지가 된 곰을 누가 값을 치르고 데려가기만 바라며. '첫 단추를 잘못 끼웠기 때문'이라 지적하기는 쉽지만 해법은 어떻게 마련할까요. 다행히 며칠 전 12월 7일에 강원도 한 농가에서 곰 세 마리가 새 삶터를 찾았습니다. 시민들이 모금한 덕분이었죠. 좋은 선례를 만들 수 있을지 관심을 가지고 지켜봐야겠어요.

이 칼럼을 찾아보니 출발점은 MBC 예능프로그램인 「서프라이즈」였다. 신기한 일이지만 진짜라고. 그리고 그렇게 이 이야기는 건너고 건너, 결국 진실이 되었다. 우리가 신뢰해 마지않는 이 미디어란 입을 통해서 말이다.

그리고 이 이야기는 언론매체에 의해 다시 기사에 오른다.

머리 잘린 닭 마이크에 대한 사연이 공개됐다. 8월 26일 방송된 MBC 「신비한TV 서프라이즈」에서는 머리 잘린 닭의 일생에 대한

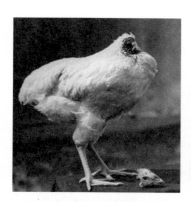

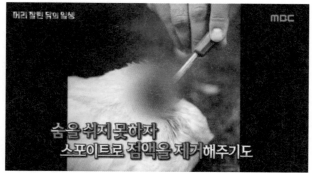

「신비한TV 서프라이즈」에 나온 머리 잘린 닭의 인생

놀라운 이야기가 소개됐다.

매년 5월 세 번째 주말, 미국 콜로라도주 프루이타에서는 성대한 축제가 열린다. 이 축제는 마이크를 기리는 '마이크의 날'을 맞아 열리게 됐는데, 뜻밖에도 마이크는 한 마리의 닭이었다. 평범한 수탉이었던 마이크를 기리며 축제를 열게 된 이유는 뭘까.

사연은 이랬다. 지난 1945년 9월, 양계장을 운영하던 부부는 장모를 위해 닭 요리를 만들기로 했다. 이에 남편 로이드는 5개월이 된 닭 한 마리를 잡았는데, 놀랍게도 그 닭은 머리가 잘렸음에도 불구하고 살아서 도망을 갔다. 당시 부부는 그 닭이 곧 죽을 것이라고 생각했는데, 예상과 달리 목이 잘린 닭은 다음 날에도 여전히 살아 있었다. 심지어 자신의 머리가 없어진 것도 모르는 듯, 날개를 다듬거나 모이를 먹으려고 했다. 이에 죄책감이 든 로이드는 작은 옥수수 알갱이를 물과 섞어 뻥 뚫린 닭의 목구멍에 주입했고, 스포이트로 점액질을 제거해주며 보살폈다. 한 달 후에도 머리가 잘린 닭은 여전히 살아 있었고, 이 소문은 널리 퍼졌다.

이후 한 공연 기획자가 로이드를 찾아왔고, 머리 잘린 닭을 서커스 무대에 올리자고 제안했다. 로이드는 이를 승낙했고, 머리 잘린 닭은 '마이크'라는 이름으로 공연장에 서게 됐다. 예상대로 마이크는 폭발적인 인기를 얻게 됐다. 그 사이 마이크의 몸무게는 1.5kg에서 3.6kg으로 늘어났고, 별 탈 없이 18개월이라는 시간이 흘렀다.

그러던 어느 날 마이크의 사망 소식이 전해졌다. 사망 이유 역시 황

당했다. 로이드가 공연장에 스포이트를 잊고 온 탓, 목 속의 점액질을 제거하지 못해 마이크가 질식해 숨지고 만 것. 어이없이 죽었지만 머리가 잘리고도 18개월 동안 서커스에 오른 닭 마이크. 일각에서는 이를 동물 학대와 황금만능주의라고 비난했지만 그 후 마이크는 기네스북까지 오르며 또다시 화제에 올랐다. 그렇다면 도대체 마이크는 어떻게 18개월이나 살 수 있었을까.

당시 로이드는 마이크를 데리고 유타대학교의 전문가를 찾아갔다. 전문가는 정맥의 혈전이 출혈을 막아 즉사를 막았고, 반사행동을 통제하는 뇌간이 남아 있기 때문에 마이크가 살 수 있었다고 말했다. 그럼에도 이는 매우 드문 현상으로, 기적이라고 덧붙이기도 했다. 이에 마이크가 나고 자란 콜로라도 주 프루이타에서는 마이크의 죽음을 애도하며 그를 형상화한 동상을 제작했고, 매년 머리 잘린 닭 마이크의 날을 기념해 축제를 열고 있다.

— '마이크, 머리 잘리고도 18개월 동안 무대 오른 닭'
「뉴스엔」, 2018년 8월 26일자

하지만 안타깝게도(?) 앞선 기사(이것 말고도 꽤 많은 기사들이 인터넷에 떠돌아다닌다)들의 실체는, 바로 이것이었다.

제목은 「머리 잘린 닭 마이크The Miracle Mike Story」다. 러닝타임은 55분이고 감독은 알렉산드르 O. 필립이다. 머리가 잘린 채 살아가는 닭의

삶을 반추하는 내용이다. 2003년 제7회 부천국제판타스틱영화제는 이 다큐멘터리를 이렇게 설명하고 있다.

> 황당무계한 소재와 뻔뻔스런(?) 등장인물들의 연기로 인해 관객들의 폭소를 유발하는 한편, 자극적인 소재에 집착하는 미디어와 본질보다는 현상에 집착하는 학계를 은근히 비꼬고 있다. 특히 오프닝 크레디트에 배경으로 깔리는 '마이크 송'은 기가 막히다. 그런데 정말 이 이야기를 사실로 믿는 사람은 없겠죠? 피터 잭슨의 「포가튼 실버」와 종류가 같은, 페이크 다큐멘터리이자 코미디.

많은 미디어에서 떠들었던, 진실이라 믿으라 했던, 이 이야기의 진짜는 그저 페이크 다큐였던 것이다. 사실 생각해보면 너무 황당한 이야기 아닌가?

재미있는 사실은, 그때 필자가 그 영화제에서 직접 이 다큐멘터리를 관람했다는 거다. 개인적인 평을 하자면? 너무나 재미없었던 기억이 난다. 영화를 보다 중간에 그냥 나왔던 건 그때가 처음이었으니까.

3 ___ 환상을 만들었던 사람

스티브 잡스, 이상봉, 배달의 민족, 카림 라시드, 김영세…….

이 이름들에서 우린 '디자인'이 가진 위대함, 아니 환상을 그리고 동시에 아주 뚜렷한 확신을 갖게 된다. 디자인은 창의적이고 자유로우며 재미있고, 또 거기에 더해 돈까지 벌 수 있다는…… 이 확신을 말이다.

그래서 그럴까? 아주 많은 사람들, 아니 대부분의 사람들(더 구체적으로는 우리에게 일을 주는 '갑'들)은 디자이너에게 늘 이런 요구를 한다. 돈을 벌어달라고, 그것도 아주 많이 벌어달라고 한다. 그런데 과연 이 환상은, 우리가 믿고 있는 이 확신은, 정말 이 세상에서 이루어질 수 있는 일인 것일까?

결론적으로 이야기하자면 이 환상은, 아니 이 확신은 절대 만들어질 수 없다. 단언컨대 말이다. 이유는? 디자인이 가진 원래의 기능이 그

디자이너 이상봉(사진 출처 flickr)

렇기 때문이다. 물론 아주 예외적으로, 그런 경우가 생기기도 한다. 복권에 당첨되는 것보다 더 희박한, 그런 경우의 수이지만.

'브랜드를 개선시키는, 이미지를 만드는 행위를 통해, 사람들이 그것을 기억하도록 만드는 것.'

맞다. 디자인의 역할은, 기억을 바꾸는 것이다. 바로 사람들이 가지고 있던, 또는 가졌으면 하는 그 기억들을 말이다. 하지만 앞서의 이야기처럼, 대부분의 사람들은 디자인을 그렇게 생각하지 않는다. 언젠가부터 돈과 디자인이 아주 밀접한 인과관계로 묶여버렸기 때문이다. 맞다. 디자인을 하면 돈을 번다는, 바로 이 공식이 기억 속에 선명하게 자리잡은 것이다. 그리고 디자인은 기호가 되었다. 퍼스[•]가 말했던, 인식의 소재로써 말이다.

"그거 전망이 좋다고 하더라. 돈도 많이 벌고…….."

어머니께서 문득 하신 말씀이었다. 내가 처음 디자인으로 진로를

● Charles Sanders Peirce, 1839~1914. 미국의 철학자이자 논리학자로 "개념이란 우리가 이 것을 실천적으로 검증할 수 있을 경우에만 옳은 것이고, 행동의 결과로 나타낼 수 없으면 무 의미하다"라는 견해를 밝혔고, 이것은 프래그머티즘의 기초가 되었다. 또한 실용주의라는 말을 처음으로 만든 사람이기도 하다.

정했을 때, 또 대학을 위해 입시미술학원에 등록했을 때 어머니는 그렇게 말씀하셨다. 맞다. 디자인에 대한 환상. 나 역시도 그땐 그렇게 생각했으니까. 마침 세상도 아주 빠르게 변하고 있었고, 돈도 빠르게 흘날리고 있었다.

「서민갑부」라는 프로그램은, 전국에 손꼽히는 자수성가형 부자들의 성공 이야기를 담는다. 그중에 환상과도 가까운 이야기가 있다.

21일 방송되는 채널A 「서민갑부」에서는 간판 하나로 망해가는 가게를 살려낸다는 '간판계의 의사' 여동진 씨의 이야기가 소개된다. 동진 씨가 운영하고 있는 간판 가게의 한 달 매출은 자그마치 8억 원이다. 동진 씨의 간판은 주위에서 흔히 보기 힘든 소재와 디자인으로 만들어진 독특함 때문에 사람들이 꾸준히 찾는다. 빈티지한 느낌을 내기 위해 철을 녹슬게 처리한 부식 간판부터 조화를 활용해 벽을 꾸미는 월 플라워 간판, 현무암을 부숴 만든 돌 간판, 동물 모형으로 포인트를 준 트로피 간판까지 이곳에서는 다양한 간판 디자인을 만날 수 있다. 이렇듯 동진 씨는 기존 간판 업계에 도입되지 않았던 새로운 시도를 거듭하고 있다. 현재 포토존, 조형물 등 건물의 외부를 담당하는 익스테리어Exterior까지 영역을 확장하며 연 매출 100억 원을 목표로 하고 있다.
간판 업계의 선두주자로 자리잡기까지 과정은 동진 씨의 남다른

철학이 설명해준다. 4년 전, 동진 씨에게 간판을 의뢰한 경기도 남양주의 한 카페 사장님은 장사가 잘 안 돼 멀리서도 한눈에 띄는 커다란 간판을 요청했다. 하지만 현장 답사 결과, 간판 대신 예쁜 정원의 장점을 살려 사람들이 사진을 찍어 올릴 수 있는 포토존을 제안했다. 이후 그곳은 애견과 함께 뛰어놀 수 있는 카페로 SNS에서 선풍적인 인기를 끌며 매출이 10배 이상 상승하게 되었다. 이를 계기로 카페에 추가 설치한 간판과 조형물만 15개에 달하며 동진 씨도 새로운 가능성을 확인하게 된 것이다. 이뿐 아니라, 동진 씨의 손을 거친 강남의 한 삼겹살 가게는 2년 만에 체인점이 30개까지 늘어날 정도로 동진 씨 간판의 효과를 톡톡히 누리고 있다.

이렇듯 남다른 재주를 지닌 그는 정작 7년 전만 해도 간판에 문외한이었다. 30대 초반, 주변의 말만 듣고 덜컥 광고대행사를 설립하게 되는데, 사업은 뜻대로 풀리지 않았고 3억 원의 빚더미에 앉고 만다. 벼랑 끝에 몰렸던 순간, 옷가게를 개업한 친구에게 손재주를 발휘해 선물했던 간판 하나가 그의 인생을 바꾸어놓았다. 빈티지 숍 느낌을 살린 부식 간판을 보고 반한 사람들이 간판 제작을 문의한 것이다.

하지만 자신의 실력을 보여줄 수 있는 작품이 아직 부족하다고 판단한 동진 씨는 서울 핫플레이스에 위치한 가게 20곳의 간판을 재료비만 받고 만들어주게 된다. 이후 입소문을 타고 간판 의뢰가 줄을 잇게 된 것이다. 이제는 강남과 가로수길, 이태원 등 젊은이들이

많이 찾는 거리에 설치된 간판만 1,000개에 달할 정도라고. 3억 원의 빚더미에서 시작해 7년 만에 자산 20억 원을 일구기까지, 간판 장이 동진 씨의 성공 노하우는 4월 21일 화요일 밤 8시 40분 채널A 「서민갑부」에서 공개된다.

— '서민갑부 여동진, 간판 디자인으로 한 달에 8억 버는 비법'
「iMBC」, 2020년 4월 21일자

이런 환상 같은 이야기를 믿는 사람들을 탓할 수는 없다. 그것도 확신에 가득찬 그들을 보면, 그것이 틀린 것은 아니기 때문이다.

그런데 이 환상의 출발이, 아주 어처구니없게도, 우리의 선배 디자이너들로부터 시작되었다는 것이다. 맞다. 그랬다. 바로 우리가 존경해 마지 않는, 우리 디자인을 선도했던, 이 땅에 디자인을 들여와 성공의 텃밭을 닦았던, 그들로부터 말이다.

그래야 이 새로운 직종을 다른 사람들에게 주입시킬 수 있었기에, 그래야 돈을 벌 수 있었기에. 사실이든 환상이든 상관없다. 어찌되었든 많은 사람들에게 그 텃밭의 좋은 점만 부각되면 되니깐 말이다. 어쩌면 그들 나름의 큰 사명감이었을까?

하지만 지금, 선배 디자이너들이 잘못했다고 이야기하는 건 의미 없는 일이다. 이미 디자인은 그리고 미디어는 우리에게 충분히 그런 식으로 전해왔기 때문이다, 닭 마이크의 이야기처럼. 그럼 왜, 난 지금 이런 이야기를, 여기에 하고 있는 걸까?

변명…… 어쩌면 그럴지도 모르겠다. 내 디자인에 대한 변명 말이다. 디자인으로 돈을 벌어달라는 주문 그리고 그 주문과 함께 들어야만 했던 비난과 욕설에 대한, 또 쇼핑백이 도둑맞지 않았던 건 디자인 때문이 아니라고 말하고 싶었던 내 변명들을……. 굳이 지금, 변명을 하자면 말이다.

글을 쓰다가…… 문득 답이 하고 싶어졌다, 닭 마이크에 대해. 해서 기사에 댓글을 달았다. 영화의 정보도 살짝 곁들였다. 얼마 후 확인해보니 추가 댓글이 달려 있었다.

'위키트리에서는 닭 마이크의 이야기가 사실이라고 합니다!'

문득 깨달았다. '우린 어쩌면 환상을 통해 현실의 힘겨움을 버텨내고 있는 것이 아닐까?' 하고 말이다. 어찌되었든 우린 현실을 살고 있고, 또 그렇게 현실의 하루를 어떻게든 버텨내야만 하니까. 굳이 변명을 하자면…….

1/4
그게 무슨 의미가 있니?

면접을 할 때였다. 아주 오래전, 그러니까 대학 졸업을 앞두었을 때, 당시 이름만 들어도 알 수 있는 아주 유명한 광고대행사에서 면접을 보았다.

질문자 : 요즘 본 광고들 중 가장 마음에 드는 것이 무엇인가요?

나 : 저는, 요 근래 것들 중 '산소소주' 광고가 가장 재미있다고 생각합니다.

질문자 : (인상을 찡그리며…… 의아하다는 듯)도대체 왜, 그 광고를 좋아해요?

나 : 제품의 콘셉트를 강하게 잘 표현했다고 생각했고, 또 멋있으니

까요.

질문자 : (한심하다는 듯한 표정으로 나무라며) 어떻게 그 광고를 좋아할 수 있는지…… 그건 대단히 잘못된 생각이고, 또 디자이너라면 그걸 더 이상하게 여겨야 하지 않나요?

또 이런 일도 있었다. 역시 면접을 진행하면서 말이다.

질문자 : 노무현에 대해서 어떻게 생각해요?

나 : 네? 음…… 그분이 너무 많은 것을 알고 계셔서 그럴까요? 아무래도 다른 분들이 그 능력을 받쳐주지 못하는 면이 좀 있는 것 같아요.

질문자 : 어떻게 그런 생각을…… 노무현이 지금 잘한다고 생각하나요? 노무현은 아주 나쁜 사람입니다. 빨갱이라고. 당신 참 이상한 사람이네.

이건 또 어떤가?

질문자 : 교회에 다니고 있나요?

나 : 아닙니다.

질문자 : 아니 왜 교회를 안 다니나요? 어떻게 이런 사람이 있을 수 있는지…… 집에 돌아가면 당장 근처 교회에서 신자 등록을 하세요.

그리고 아주 자존심이 상했던…… 이런 면접도 있었다.

질문자 : 왜 신발을 닦고 오지 않았나요? 옷도 그렇고, 머리 스타일
도 이상하네요.
나 : 네?

해서 나는 꽤나 오랫동안, 내가 잘못 살아왔다는 생각을 갖게 되었
다. '내가 아직 디자인을, 세상을 제대로 이해하지 못하고 있었구나. 나
는 왜 그렇게 살아왔던 거지?' 당시의 상황이 그랬기에, 그래서 노력하
기로 했다. 나를 바꾸기로 말이다.

'그 광고는 나쁜 광고다! 노무현 대통령은 내가 알았던, 존경할 만한 사람
이 아니다! 나의 스타일은 이상하다!'

그런데 아주 이상하게도, 그렇게 부단히 노력했음에도 불구하고,
난 이전의 생각들을 결국 바꾸지 못했다. 이유는? 난 아직도 그 광고가
좋고, 노무현 대통령이 그립고, 또 내가 살아가는 데에 겉모습이 그리
중요하지 않다는 것을, 지금도 여전히, 느끼고 있기 때문이다. 물론 그
것을 깨닫는 데에는, 아주 오랜 시간이 걸렸지만 말이다.

우린 늘 그런 일상을 산다. 어떤 사건, 특히 사회적인 사건이 생기면, 다양한 추론을 통해 그것의 원인과 그 안에 담긴 의미를 찾아내려고 하는, 그런 일상 말이다. 이유는? 바로 그 의미 파악을 제대로 해야만, 내가 해야 할 행동과 말을 정확히 결정할 수 있기 때문이다. 이 과정에는 속도도 매우 중요하다. 그런데 이 의미를 찾아내는 일은, 우리 사회를 흔들 만한 거대한 사건보다는 지극히 개인적인 관계 안에서 발생하는 경우가, 사실 훨씬 더 많다. 가족, 친구, 직장 동료와 상사들, 바로 그들과의 관계 속에서 말이다. 해서 혹자는 이런 현실적인 '의미 파악'을 '눈치'라고, 또 그 능력이 쌓이는 걸 '철'이 드는 과정이라고 한다.

고려대한국어대사전에는 의미가 이런 뜻으로 설명된다.

의미 · 意味 [명사]
① 어떤 말이나 글이 나타내고 있는 내용
② 어떤 사물이나 일, 행동 따위가 지니는 가치나 중요성
③ 어떤 일이나 행동 따위에 담겨 있는 뜻이나 의도

우리가 살고 있는 이 사회는, 이 '의미 파악'이란 걸 잘해야 하는 곳이다. 아주 오래전부터 말이다. 더군다나 지금과 같이, 아주 복잡해진 사회적 관계가 범람하는 시기에는 바로 이 '의미 파악'이란 것이, 개인이 갖추어야 할 아주 중요한 사회적 덕목으로 여겨지기도 한다. 바로

'눈치'라고 불리는, 이 관계학적 정치력이. 해서 우린 늘 이런 말과 행동의 의미를 파악하려, 꽤나 많은 힘을 소모하며 살아가고 있다. 그 이유는? 내 스스로 더 나아지기 위해, 아니 사실 그것보다는 그냥 최소한의 도태를 막기 위해서다. 그래서 궁금했다, 왜 이런 힘겨운 삶을 우리 스스로 반복하고 있는지를.

2 ___ 배려의 의미

'체면'이란 것이 있다. 우린 이것을 상대방에 대한 배려라고 여겼다. 상대방에 대한 배려? 맞다. 이건 아름다운 의미다. 하지만 우린 그것을 논하기 이전부터 계급이란 삶의 방식을 수용했고, 그로 인해 결국 이 배려라는 의미는 아주 이상한 모순의 형태로 변질되어버렸다. 바로 복종이란 형태, 또 차별이란 형태의 의미로.

그러해서 우린 그 결과로 우리의 관계 속에서, 아주 이상한 모습의 배려를 자주 만나게 된다. 바로 이런 모습들, 상사인 나의 생각을 부하직원들은 모두 알아들을 수 있어야 한다고, 상사인 나를 배려한다면 그래야 한다고(상사는 어른과 같기 때문일까). 그때 내가 미처 파악하지 못했던, 그 면접의 상황들처럼?

맞다. 그랬다. 난 그때, 그 배려라는 걸 하지 못했다. 돌이켜 생각해보면 그 생각이 맞는 것 같다. 광고회사의 면접자가 그 광고를 싫어했던

이유는, 그 회사가 제작하지 않(못)았던, 더군다나 당시 이슈가 되었던 그 광고를 하필 그때 내가 언급했기 때문일 것이고, 노무현 대통령의 이야기에 화를 냈던 당시의 면접관 역시도 그를 아주 싫어했던 보수적인 성향의 사람이었기 때문일 것이다. 나의 스타일을 탓했던 그 사람 역시도 그러했을 것이다.

하지만 안타깝게도, 난 그때 그들을 배려하지 못했다. 이유는? 그 땐 그 의미 파악이란 것이, 내겐 너무 어려웠기 때문이다. 결국 난 그 면접의 자리에서 모두 떨어지고 말았다. 뭐 물론 그 이유가 당락의 전부는 아니었겠지만 말이다.

또한 나도 그들에게 배려를 받지 못했다는 것도 언급하고자 한다. 면접자는 그 나름의 배려를 받을 명분이 분명 존재했다.

3 ___ 배려를 위한 시간

어쩌면 말이다. 우리 사회가 가지고 있는 가장 근본적인 오류는, 이것으로부터 시작된 것이 아닐까? 서로의 다름을 인정하지 않는, 이 배려라는 삶의 의미로부터 말이다. 이유는? 그래야만 이 경쟁에서 살아남을 수 있을 테니까. 또 그래야만 비천하게라도 삶이란 걸 유지할 수 있을 테니까. 그래서 늘 안타깝다. 이 배려를 위해 소모해야 하는 시간이, 또 그 시간의 힘겨움과 싸워야 하는 우리네의 삶이 말이다. 나 역시도, 그렇게 살

기 위해 너무 많은 시간을 흘려보내야만 했으니까.

마르크스가 말했던 계급투쟁과 역사는 이 내용을 지극히 당연한 과정으로 다루기도 한다. 역사는 지배를 유지하려는 지배계급과 그것에 저항하는 피지배계급 사이의 대치와 갈등에 의해서 이루어지기 때문이라며. 어쩌면 그래서 그럴까? 지금의 사회가, 그럼에도 불구하고 여전히 잘 돌아가고 있는 건?

안타까운 일 하나
그때 그 면접 자리에서 이런 이야기들을 면접관이 직접 해주었다면? 난 이런 고민들의 시간을 버리지 않았을 것이다. 소중했던, 그 시간들을 말이다.

안타까운 일 둘
이런 일상을 지극히 싫어하면서도, 난 디자인에서만큼은 늘, 이 의미 파악을 가장 중요한 과정으로 여긴다. 디자인은 결국 그 의미로 광고주를 설득해야 하는, 바로 그런 일 중의 하나이기 때문이다.

그래서 그럴까? 문득문득 묻게 된다. 이런 모순에 살고 있는 내 자신에게 말이다.

'이렇게 사는 게, 진짜 너에게 무슨 의미가 있니?'

1/5
친구가 연말에 차를 바꾼 이유

매년 연말이면 친구들, 특히 회사를 운영하는 친구들은 꼭 차를 새 것으로 바꾸곤 했다. 그것도 꽤나 비싼, 수입차들로 말이다. 그럴 때마다 난 이런 생각을 했다.

'녀석! 돈을 잘 버는 모양이네.'
'돈 잘 번다고 잘난 척하기는!'
'나도 독립해서 회사를 해야 하나?'

물론 이런 생각의 근본은 결국 그것에 대한 부러움 때문이었다. 그런데 그 친구들 역시 그럴 만한 이유가 있었다는 것을 난 아주 한참 지난

Pond Life

Photographed & Words by Lucas Regazzi

후에나 알게 되었다. 내가 직접 회사를 운영하기 시작했던, 바로 그때부터였다(물론 내가 회사대표로 있었던 것은 아주 잠깐이었다).

1 창의성의 가격은?

이 이야기를 하기 위해서는, 우선 이것부터 정리하는 것이 먼저일 것 같다. 바로 회사에서 진행되는, 일반적인 디자인의 순서 말이다. 그런데 혹시 이 순서를 보고, 눈치 챌 수 있을까? 바로 어느 순서 안에도 디자인의 비용, 즉 디자이너가 디자인을 한 무형(창의성)의 비용이 없다는 사실 말이다.

1	의뢰 : 디자인 의뢰 – 이 단계에서 갑과 을이 나뉜다.

2	협의 : 디자인 진행 사항 의견 정리 – 사실 협의는 다양한 단계에서 벌어지기 때문에 정확한 단계에 넣기가 매우 애매하다.

3	견적 : 디자인물 및 납품 가격 결정

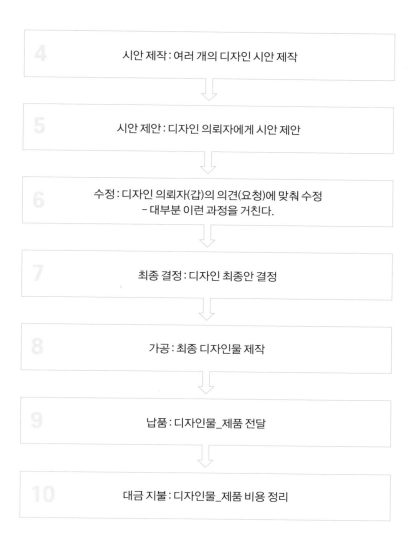

4 시안 제작 : 여러 개의 디자인 시안 제작

5 시안 제안 : 디자인 의뢰자에게 시안 제안

6 수정 : 디자인 의뢰자(갑)의 의견(요청)에 맞춰 수정
– 대부분 이런 과정을 거친다.

7 최종 결정 : 디자인 최종안 결정

8 가공 : 최종 디자인물 제작

9 납품 : 디자인물_제품 전달

10 대금 지불 : 디자인물_제품 비용 정리

설마하겠지만 진짜다. 이유는 무엇일까? 우리가 작성하는 세금 항목 어디에도 이 '디자인', 즉 창의성에 대한 내용이 존재하고 있지 않기에. 이러해서 이런 일(디자인 등의 창의적인 일)을 하면서도, 대부분의 디자인회사들은 견적서에 '디자인'이란 항목을 넣지 못한다. 아주 이상하게 들리겠지만 말이다. 맞다. 생각해보면 아주 이상한 일이다. 분명히 창의적인 일은 존재하는데 그 대가의 이름이 없다는 건 말이다.

물론 전혀 없는 것은 아니다. 때로는 기획비, 공과잡비 등의 이름으로, 이 내용의 비용이 간혹 대체되어 들어가기는 한다. 물론 아주 큰일을 하는 경우에 한해서다.

고려대한국어대사전은 창의성을 이렇게 정의한다.

창의성·創意性 [명사]
새롭고 남다른 것을 생각해내는 성질

2 　 디자인과 세금

우리의 세금 구조는 매우 간단하다. 원료를 사서 가공 후 판매를 하면, 그 판매분의 이익에서 얼마를 내는 것. 물론 그 안에 다양한 구조가 존재하고 있지만 앞서도 지적했듯, 이 간단한 구조 안에는 이상하게도, 창의성이란 영역이 존재하지 않는다. 왜냐하면 그것에 대한 기준이, 사실 매우 모호하기 때문이다. 방어적으로 보자면 말이다. 맞다. 창의성은 형

평성이란 문제에서 결코 자유로울 수 없다. 이건 기준을 세울 수 있는 일이 결코 아니기 때문이다. 그럼에도 디자인은 분명히 우리 안에 있으며, 또 그 존재를 위한 교육 역시도 여전히 우리 사회 안에 존재하고 있다. 그것도 공적인, 학교라는 시스템을 통해서 말이다.

그래서 많은 디자인회사들은 할 수 없이, 그것의 해결을 위해 다음의 두 가지 방법 중 하나를 선택해 나름의 일을 진행하고 있다. 이유야 어찌됐든 돈은 벌어야 하기에. 사실 대부분의 회사들이 이 두 가지 방법을 모두 쓰고 있다.

첫 번째, 견적서 내의 다른 여러 항목, 예를 들면 출력비, 종이값, 인쇄비, 후가공비, 라이선스, 이미지 가공, 공과잡비 등등의 항목을 빌어서 디자인 비용을 쪼개서 넣는다. 주로 녹여 넣는다는 표현을 많이 쓴다. 두 번째, 매년 연말에 남는 비용을 열심히 쓴다. 앞서 이야기했던, 외제차 구매의 방법 등을 써서라도 말이다.

어쩌면 그래서 그럴까? 디자인에 대한, 아니 디자인 비용에 대한 신뢰가 점점 깨져가고 있는, 이 현실은. 이유가 어찌됐든 소비자의 입장에선 회사마다 견적과 비용이 다르게 나올 수밖에 없는 구조이기에.

3 그때 그 차들은 지금, 어디쯤에 있을까?

아주 고가의 물건이었다. 그 커피메이커는 말이다.

"못 보던 거네요?"

이전 동료의 사무실에서 했던 질문이다.

"연말이라 세금 때문에 억지로 산 거예요."

역시 그랬다. 그때의 그 친구들처럼, 세금 때문이라는……. 나름 부러워했던, 바로 그 연말의 차들을 구매하는 같은 이유였다.

그럼에도 불구하고, 아직도 많은 미디어들이 디자인 그리고 창의성을 이야기하고 있다. 오직 그것만이 세상을 구할 수 있는, 단 하나뿐인 열쇠라도 되는 듯 말이다. 하지만 돌이켜보면 디자인이 그저 디자인으로 여겨졌던 때는, 결코 단 한 번도 없었다. 특히 갑과 을의 구조가 여실히 존재하고 있는, 지금의 사회 안에선. 그 이유는? 앞서 이야기했듯 디자인은 결코 존재하면 안 되는 항목이었기에.

그래서 늘 찜찜했다. 디자인을 하면서 말이다. 뭔가 남을 속이는 것 같은 기분? 맞다. 그런 기분이었다. 그렇게 열심히, 그것을 하면서도 말이다. 진짜 그래서 그랬을까? 늘 디자인이 힘들었던 이유는……. 어쩌면 그래서 난, 그때 그 친구들을 더 부러워했는지도 모르겠다. 어찌됐든 그 친구들은 그들 스스로 돈을 벌어, 그 비싼 외제차를 사기라도 했으니까.

안타까운 건, 그러는 사이에 많은 디자이너들이 우리의 사회에서

사라져가고 있다는 점이다. 디자이너를 양성한다는, 그런 교육을 그렇게나 활발히 하면서도 말이다. 맞다. 결과적으로 모순이다. 다들 알고 있지만 쉬쉬하는 이 행동, 그럼에도 우리의 이 시스템은 여전히 살아 숨쉬고 있다. 존재하지만 존재하면 안 되는, 그런 모순의 삶으로써.

표준국어대사전은 모순을 이렇게 정의한다.

모순・矛盾 [명사]
어떤 사실의 앞뒤, 또는 두 사실이 이치상 어긋나서
서로 맞지 않음을 이르는 말

모순은 다음과 같은 고사에서 유래한다. 옛날 중국 초나라에 창矛과 방패盾를 파는 사람이 있었다. 그가 자기의 창과 방패를 선전하기를, "내 창으로 말할 것 같으면 어떤 방패라도 다 뚫을 수 있으며, 내 방패로 말할 것 같으면 어떤 창이라도 다 막아낼 수 있다"고 했다. 그러자 구경꾼 중의 하나가 되물었다. "그렇다면 당신의 창으로 당신의 방패를 뚫는다면 어찌되겠소?" 이 질문에 그 장사꾼은 할 말을 잃고 말았다.•

• 이재운, 박숙희, 『우리말 1000가지』, 위즈덤하우스, 2008년

1/6
어르신이라는 권리?

1 어르신이기에……

그런 생각이 들 때가 있지 않은가? 어릴 적 제대로 하지 못했던 것들을 문득 하고 싶어지는, 그런 때가 말이다.

탁구가 치고 싶었다. 문득 말이다. 아니 어쩌면 배우고 싶다는 생각이 더 강했을지도 모르겠다. 어릴 적 맘껏 하지 못했던 그것이었기에. 마침 방학도 되었고, 또 운동을 해야 한다는 핑계도 있었고, 그래서 무작정 동주민센터의 탁구교실을 찾았다. 그리고 그렇게 탁구가 들어왔다. 그냥 문득, 그때의 내게 말이다.

그렇게 시작된 탁구교실의 첫날 풍경은 어색하고 생경했다. 처음이라는 경험이 늘 그런 것처럼. 하지만 나와는 다르게, 대부분의 수강생들은 서로 꽤나 친해 보였다. 특히 나이가 꽤 지긋한 어르신들끼리는 더욱.

그리고 드디어, 본격적인 수업이 시작되었다. 오래전부터 진행되어 왔던, 나름의 방식대로 말이다. 탁구대 역시 인원에 맞춰 차례차례로. 한 대는 강사와 1대1 교육을 위한 자리로, 나머지 세 대는 교육을 받기 전이나 끝낸 수강생들이 편하게 탁구를 치는 자리로. 그런데 수업이 시작되고는, 아주 이상하게도 이 나름의 방식이라는 것이, 나로서는 도저히 이해할 수 없는 모습으로, 그것도 아주 태연하게 펼쳐지고 있는 것이 아닌가? 바로 지긋한 어르신들끼리(7명)만 뭉쳐 두 대의 테이블을 온전히 차지하는, 그런 행태로써 말이다.

'첫 주라서 그럴까?'

하지만 그런 기대는? 맞다. 여지없이 깨졌다. 다음 주도, 또 그 다음 주도…… 그 이상한 모습은 절대 바뀌지 않았다. 강좌가 끝나는, 그 순간까지 마찬가지였다. 그러다 보니 나머지 수강생들은 강사와의 개인 레슨 시간을 제외하면, 대부분 공중에 탁구채를 휘두르는 행동 외에는 할 것이 없었다. 그런데 말이다. 이 이상한 모습보다 더 의아했던 건, 이런 불합리에 대해 어느 누구도 불만을 제기하지 않았다는 것이다.

물론 나 역시도.

'어르신들이기에, 탁구교실을 오래전부터 해온 어르신들이었기에⋯⋯.'

기득권? 어쩌면 과장을 조금 보태 이걸 이렇게 이야기할 수 있을까? 늘 접할 수 있는 그것. 알고 있지만 뭐라 지적하기 힘든⋯⋯ 그것.

2 어르신이기에?

꽤나 많은 공모전에, 도전이란 걸 했다. 아주 오래전부터 말이다. 그 도전의 목적은? 내가 얼마나 잘할 수 있는지, 내가 가는 방향이 맞는지에 대한 확인일 수도 있지만, 무엇보다 수상이라는 경력과 상금에 대한 달콤한 환상이 있었기 때문이다(요즘 학생들에게도 공모전은 취업을 위한 이력서의 한 줄로써, 나름 중요한 역할을 하고 있다). 그런데 오랫동안 이 업계에서 나름 디자이너로 생활을 하다 보니, 언제부턴가는 이런 공모전에 심사를 해야 하는 역할이 간혹 내게 주어지게도 되었다는 거다. 맞다. 그만큼 나이가 들었다는 뜻이다. 이전 내가 공모했고, 누군가 내 작품을 심사했던 그 자리에 내가 있었던 것이다.
　서울시 중소기업을 위한 캐릭터공모전이 있었다. 그것을 심사해야 한다고 했다. 내게 연락이 왔던, 그 디자인 심사의 자리는 말이다. 그리

대표적인 공모전 알림 사이트

고 일정에 맞춰 참석했던 그 자리에서, 난 이전의 기억과 아주 비슷한 경험을, 또다시 마주하고 말았다. 바로 이렇게 말이다.

'난 이 작품이 가장 좋은데, 그래서 난 이 작품에 대상을 주고 싶은데. 어때요 다들, 이거 너무 좋지 않아요?'

나를 포함한 심사위원 모두(총 6명)가 순서에 맞춰 출품된 작품들을 1차와 2차에 걸쳐 나누고, 또 나름 그것의 순위를 정리하며 진행하던 중…… 문득 터져 나온 말이었다. 유독 나이가 지긋한 심사위원 한 분의 입을 통해서.

그런데 솔직히, 그 작품은, 흔히 봐왔던 만화스타일의 캐릭터였을 뿐 새롭거나 또 다른 작품과 비교해도 전혀 특별한 독창성을 보여주지는 못했다. 맞다. 한마디로 너무 평범했고, 또 요즘말로 올드해 보였다. 그런데 이상한 일은, 다들 그런 눈치를 보이면서도, 결코 그 의견에 반박을 하거나 더 나아가 그것에 대한 의견을, 그 누구도 제시하지 않았다는 거다. 거의 심사가 마무리될 때까지도 말이다.

하지만 이건 옳지 않았다. 맞다. 이 자리는 디자인을 심사하는, 객관적으로 그것을 하라고 모인, 그런 명분의 자리가 아닌가? 작품을 낸 지원자들의 공평을 위해서는. 그래서 딴죽을 걸었다. 이 결과에 대해, 나름 디자이너의 입장을 피력하면서.

그래서 결국 어떻게 되었을까? 결론적으로는 말하자면 이전의 의견은 모두 무시되었고, 심사위원들의 의견을 다시 모아 새로운 수상작을 선정하게 되었다. 이유는? 내가 그 말에 딴지를 걸었기 때문이다. 공평과 객관이라는 명분이 있었기에, 또 나는 그러라고 여기에 온 사람이었기에.

그런데 이런 과정(디자인 심사)을 몇 번 겪다 보니 문득 의문이 생기게 되었다. '공모전은, 우수한 작품에 공정과 객관이란 의미를 넣어 상을 주는 것인데, 그것을 심사하는 사람들 간의 관계와 또 그 관계가 차지하는 영역에 따라, 전혀 다른 결과가 만들어질 수도 있다'는, 그런 이상한 의문 말이다. 큰 협회나 학회에서 진행하는 공모전들은 대부분, 각 대학 교수님들의 입장을 고려해, 수상작의 수를 출품작 수에 맞춰 배분하는 것이 통상적이고, 또 때로는 해당 연도의 협찬사에 따라, 각각의 수상 분야가 새로이 나눠지기도 한다.

그 이유는? 우리가 늘 지켜왔던 장유유서와 기득권에 대한 생각이, 여전히 이곳에서도 아주 강하게 발휘되고 있기 때문이다. 그때 내가 겪었던 동네의 탁구장과 그리 다르지 않은 모습처럼. 맞다. 그래서 그때도 그랬다. 내가 딴지를 걸었던, 그 심사에서도 마찬가지였다. 그 어르신의 의견을 완전히 무시할 수 없었기에. 그렇게 해서 결국 그분이 선택한 디자인 역시 중간 순위에 넣어 상을 주었다. 뭔가 더 이상했지만 말이다.

고려대한국어대사전에는 기득권을 이렇게 정의한다.

기득권 · 旣得權 [명사]
① 기본의미 : 특정한 자연인이나 법인이 정당한 절차를 밟아
이미 획득한 법률상의 권리
② 법률 : 국제 사법에서, 한 나라에서 적법하게 취득한 권리

고려대한국어대사전에는 장유유서를 이렇게 정의한다.

장유유서 · 長幼有序 [명사]
오륜(五倫)의 하나. 어른과 어린이 또는 윗사람과
아랫사람 사이에는 지켜야 할 차례와 질서가 있음을 뜻한다.

그럼에도 난, 여전히 공모전에 작품들을 내곤 한다. 물론 지금은 그
때(대학 시절)처럼, 내 모든 것을 불 싸지르듯 매달리지는 않는다. 내게
결국 공모전은 복권과 같은 행위일 뿐이니까. 상을 받으면 좋은, 그저
운이 좋았던 일상의 발견처럼 말이다. 그럼에도 난 오늘도 여전히, 홈페
이지를 두드리며 공모전을 찾아다닌다. 어쩌면…… '조금 더 균형 잡힌
심사를, 이제는 받을 수 있지 않을까?' 하는 그런 헛된 희망 때문일 수도
있다. 물론 부질없는 생각임을, 여전히 알고 있으면서도 말이다.

탁구는? 한동안 치지 않았다. 그때 그 씁쓸한 기억 때문에. 그런데
도 여전히 탁구를 치고 싶었다. 어릴 적 마음껏 하지 못했던, 그 기억이
그래도 남아 있었기에. 그런데 그렇게 다시 찾은 탁구장은…… 예상보

다 훨씬 다르게 바뀌어 있었다. 그때 그 어르신들이 안 보이기도 했고. 이유를 들어보니 새로 오신 강사 분께서 그때의 그 비합리적인 시스템을 공평하게 바꾸어버렸다고 한다. 그리고 그 어르신들은 그 공평함에 마음이 상해 다시는 탁구장에 나오지 않으셨다고.

물론 그렇다고 내 탁구 인생이 계속되지는 않았다. 이유는? 또 하고 싶은 일이, 문득 다시 생각나버렸기 때문이다.

+2

디자인이
살았던 시간

우린 그때 휴식이 필요했을 것이다.

아무 걱정 없던, 어린 시절과 같은, 바로 그 시간들이 필요했던 것이다.

지난한 삶의 고단함을 잊기 위해서,

A급 인생으로 달려야만 하는 삶이, 너무 힘겨웠기 때문에.

2/1
B급이라는 권력 그리고 남기남

대략 10여 년 전쯤? 갑작스레 일명 불량식품으로 불렸던 '추억의 과자'가 유행을 했다. 아폴로, 쫀드기, 네모스낵, 오란다, 아파치 등. 유행이라는 게 대부분 불다가 지나가는 바람이라지만 그건 꽤나 뜬금없는 일이었다. 그런데 이 과자들이 다시 등장했던 이슈 뒤에는? 40대의 추억을 소환해 지갑을 열게 하는 미디어들의 마케팅이 있었다고 한다.

그리고 그들은 '추억 마케팅'이란 명명을 통해 우리들의 시간을 소비하곤 했다. 물론 늘 그랬듯 삶과 돈을 치환하는, 그런 시선을 들이대며 말이다. 그런데 돌이켜보면 이 이야기, 어쩌 좀 어불성설 아닌가? 이런 B급의 과자를 팔기 위해, 그것도 이런 거창한 마케팅까지 했다는 건 말이다.

누군가는 인간을 부르짖었고, 누군가는 사상을 논했고, 또 누군가는 돈을 논했고, 또 누군가는 부를 쌓았다. 인간이 인간 스스로를 만났던 그때, 모더니즘이 한창인 시절에는 말이다. 자유? 맞다. 우리는 그때 그것을 자유라 불렀다. 그때에서야 비로소 허락되었던, 그제야 신으로부터 돌려받았던, 바로 그것을 향해 말이다. 하지만 그 자유라는 게 서로 처음이라 누군가에게는 그것이 온전한 삶의 의미가 되어주지는 못했던 모양이다. 해서 그 누군가는? 또다시 반항을 시작했고, 또다시 자유를 새로이 외쳤다. 그들이 누릴 수 있는, 새로운 그것의 정의를 겨우 한 세

추억의 과자

기도 넘기지 못한, 그 자유의 시간에 말이다. 생각해보면? 짐짓 이해되는 부분도 있다. 그때의 자유는 일부 지식인들만이 누리는 그런 계급의 삶을 지향했기에.

그런데 마침 그때, 꽤나 많은 사람들이 이런 생각을 했던 모양이다. 새로운 자유라는 바람들을 말이다. 그래서 세상은? 다시 변화를 시작했다. 훗날 우리가 부르는, 포스트모더니즘의 공간으로. 그러해서 진실은 흔들렸고 문화는 부서졌으며, 또 이해되지 않았던 생각들은 담론이라는 단어로 파편화됐다. 대중화? 혹자가 그리 불렀던 그 시간엔 그랬다. 더 쉽고, 더 다양하고, 더 재미있게. 물론 그 나름의 질서를 지키면서. 하지만 안타깝게도, 이 질서 역시도 훗날 미국의 자본에 의해 무너지게 된다. 우리도? 지극히 당연하게도 문화라는 것이 늘 그랬던 것처럼, 그 바람이 불었다. 그런데 재미있는 건 그 시작이 우리에겐 바로 영화부터였다는 거다.

특히 홍콩을 중심으로 바람이 불었다. 성룡과 장국영, 유덕화, 주성치 등이 선두였다. 어쩌면 그 덕이었을까? 장국영은 초콜릿 광고로, 주윤발은 음료수 광고로 우리의 텔레비전*을 수시로 드나들었고, 또 영화관들은 앞 다투어 그들을 위한 스크린의 시간을 기꺼이 비워두었다. 혹자는 이때의 문화를 정크포스트모더니즘이라고 부른다. '정크'는 쓰레

* 참고로 우리 시장에서 외국 광고 모델의 활용은 1989년부터나 가능했다.

외국 광고 모델을 기용한 초창기 광고의 주윤발과 장국영
(사진 출처 https://smartinc.tistory.com/1569, https://jobi.tistory.com/56)

기라는 의미다.

그런데 말이다. 그런 바람을 온몸으로 즐기면서도 이상하리만큼 우린? 그 바람을, 절대 인정하려 하지 않았다. 그때부터 물론 지금까지도. 아니 좀더 정확하게 말하자면, 인정하는 것을 창피하게 여겼다는 것이 더 옳은 표현일 거다. 이유는? 그것이 아주 유치했기 때문에, 아니 그것을 그렇게 생각하고 싶었기에, 해서 우린 늘 그것들을 'B급*'이라고 불렀다. 천하고 추한…… 갖은 핑계들을 대면서라도 말이다. 그리곤 늘 다짐했다. 우린 'A급'이라고, 아니 곧 'A급'이 될 거라고, 그것만이 우리의 자존심이라고, 우린 원래 그랬다고 말이다

B급 영화
적은 예산을 들인 영화나 A급 영화와 견주어 질적으로 떨어지는 영화를 기술할 때 사용하는 용어이다. 30년대 할리우드는 대공황으로 인한 영화 산업의 불황을 타개하기 위해 저예산으로 단시일 안에 제작할 수 있는 영화를 만들었는데, 이는 관객들이 적은 비용으로 많은 영화를 보기 원했기 때문이기도 했다. 이에 할리우드는 끼워 팔기와 동시 상영이라는 극장 마케팅 전략을 활용했고, 관객은 질적으로 우수한 A급 영화와 그보다 질이 떨어지는 저예산 B급 영화를 한 편 요금으로 동시 관람할 수 있었다. B급 영화는 주로 공상과학영화, 범죄스릴러 등이 주를 이뤘는데 가끔 이런 영화가 흥행에 성공하기도 했다. RKO가 만든 「캣 피플(Cat people, 1942)」이 대표적인 예다.

* 우연인지는 몰라도, 우리가 쓰는 'B급'이란 단어의 역사적 어원은 영화사전을 통해 확인할 수 있다.

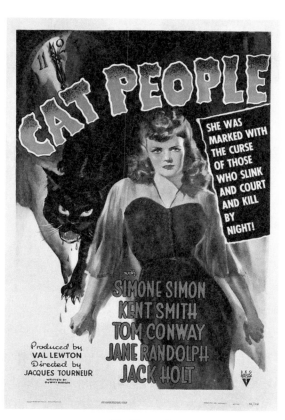

「캣 피플」 포스터

하지만 아이러니하게도 우리가 그렇게 무시했고, 또 인정하지 않으려 했던 'B급'이 사실은 우리를 지탱하는 지금의 문화에, 꽤나 많은 영향을 미친 그런 사실 또한 존재하고 있다는 것이다. 그것도 지금의 우리를 살린, 큰 빚의 역사로써. 그런데 생각해보면 문화란 것이 늘 그렇지 않았던가! 스며들듯 스치는 것 말이다. 어찌되었든 그땐 우리도 그것의 삶을 나름 누리고 있었으니까. 그 옛날 푸코가 말했던, 그때의 이야기들처럼.

해서 그 이야기를 해보려고 한다. 우리가 진 빚에 대해, 인정하기 싫지만 그래도 꼭 해야만 하는 그 시절 그 이야기에 대해서.

2 ___ 한국의 에드우드, 남기남

'한국의 에드우드'라 불리는 영화감독이 있었다. 이름은 '남기남'. 하지만 이런 불림보다 더 익숙한 단어는 바로 '저질감독, 쌈마이, 빨리 찍기'다.

그가 누구인지 생소하다고? 하지만 남기남이 그 유명한 영화 「영구와 땡칠이(1989)」의 감독이라고 하면? 이야기가 조금 달라질 수밖에 없을 것이다. 이유는 「영구와 땡칠이」가 그해 최고 흥행을 기록한, 바로 그 영화기 때문이다. 물론 비공식적인 기록이다. 하지만 안타깝게도 '남기남' 감독은 늘 미디어의 외면을 받아야만 했다. 이유는? 앞서 거론한 것처럼, 늘 그의 영화가 'B급'으로 치부되었기 때문에.

에드워드 데이비드 우드 주니어 Edward Davis Wood Jr,1924~1978

미국의 독립영화 연출자다. 제2차 세계대전 당시 전쟁 다큐멘터리를 제작한 경력에 고무된 그는 당시 인기를 잃어가고 있던 왕년의 드라큐라 배우 벨라 루고시와 인연을 맺게 되었고, 1953년 작 「글렌 혹은 글렌다」에 그를 출연시켰다. 자신의 복장도착증을 고민한 흔적이 엿보이는 그의 영화는 당연히 관객들의 외면을 받게 되었고, 우드는 몇 편의 독립영화를 루고시와 같이한다. 루고시가 사망하고 나서도 에드우드는 계속 독립영화를 만들었지만 대부분의 경우 그의 영화는 항상 흥행에 참패했고, 관객들이 시사회장에서 항의하는 일이 다반사였다. 말년에는 펄프 픽션 작가로 활동하기도 했다. 1978년 그는 심장마비로 그의 저택에서 사망했다.

— 위키백과

　　참고로 개인적인 기억으로는, 남기남 감독을 거의 처음으로 거론한 미디어는 「딴지일보」였으며, 그 이후에는 「씨네 21」을 통해 몇 차례, 신작과 함께 소개되었다.

남기남

1942년, 전라남도 광주에서 태어났다. 17세 때인 1959년 배우가 되고 싶어서 무작정 상경했으나, 명동의 다방에서 최무룡을 직접 보고는 본인 인물 정도로는 배우는 안 되겠다 싶어 연출로 방향을 바꿨다고 한다(「서울신문」). 서라벌예술대학을 졸업했으며, 1960년 한형모 감독의 「왕자호동과 낙랑공주」의 연출부에 들어가면서 영화계에 입문하게 된다(한국영화감독사전). 이후 장일호, 변장호, 임원식 감독 등의 작품에서 조감독을 하며 연출 공부를 했고, 영화 입문 12년째에 멜로드라마 「내 딸아 울지 마라(1972)」로 감독 데뷔한다. 1972년 데뷔 이후 액션, 쿵푸, 코미디 영화 등 다

「영구와 땡칠이」중 한 장면(사진 출처 한국영상자료원)

수의 영화를 찍었으며, 2010년대까지 40여 년 동안 백 편이 넘는 영화를 감독했는데, 그렇게 빠른 속도로 낮은 예산 규모 내에 작업하기로 정평 나 있는 본인의 스타일을 두고 본인 스스로 '남보다 빨리 찍는다', '기한은 딱 맞춘다', '남은 힘 있는 한 찍겠다'라는 삼행시를 짓기도 한다(「씨네 21」). 1989년에 감독한 「영구와 땡칠이」는 200만 전후, 혹자는 270만이라고까지도 보는 관객이 들어 공전의 히트를 기록했으며, 이어지는 시리즈 역시 모두 성공한다(「서울신문」). 1990년대부터 직접 제작도 하였지만 1996년 30여억 원을 들여 제작하고, 1998년에서야 개봉한 「천년환생」의 흥행 실패로 많은 어려움을 겪는다. 그러나 2000년대 들어 다시 재기하여 「너 없는 나(2002)」, 「갈갈이 패밀리와 드라큐라(2003)」, 「바리바리짱(2005)」, 「동자대소동(2010)」 등 활발한 작품 활동을 펼친다.

— 한국영화인 정보조사

그런데 정말 궁금한 건, 이런 외면 속에서도 남기남 감독은 꾸준히 영화를 만들었고, 또 꾸준히 그것을 세상에 내놓았다는 거다. 그것도 대자본이 춤추는 영화판에서 말이다. 이유가 무엇일까? 왜, 어떻게 남기남 감독의 영화가 살아남게 되었을까?

1) 선택과 선택 사이

배우의 꿈을 꾸었다고. 하지만 고등학교를 졸업하고 무작정 상경했던 서울, 우연히 다방*에서 마주친 배우 최무룡의 얼굴을 보고는, 곧바로

* 당시 충무로와 명동을 잇는 길에는 배우, 감독, 작가들이 드나드는 몇몇 다방이 유명했다고 한다.

그는 꿈의 방향을 바꾸게 된다.

"도저히 이 얼굴 갖고 영화배우는 안 되겠다. 좋다. 배우가 못 될 바에 최무룡을 내 카메라 앞에 세우고 말리라."

— 남기남 감독의 인터뷰 중

그리고 그렇게 새로운 선택을 한 남기남은, 12년의 연출부 생활을 거쳐 1972년 「내 딸아 울지 마라」로 드디어 감독에 데뷔를 하게 된다. 그런데 여기에서 눈여겨봐야 할 건, 데뷔작인 「내 딸아 울지 마라」는 지

「내 딸아 울지 마라」는 신파조의 멜로물이 범람하던 시절, 술집여자가 딸의 수술비를 마련하기 위해 몸을 허락하고 희생하는 이야기를 담았다.
(사진 출처 한국영상자료원)

금 우리가 익히 알고 있는, 그의 B급의 영화와는 아주 거리가 멀었다는 점이다. 공식 기록에도 나와 있듯이 「내 딸아 울지 마라」에는 당시 최고의 전성기를 누리던 김지미, 허장강, 태현실 등의 배우들이 출연을 했으며, 영화가 걸렸던 을지극장에서도 약 2만 명의 관객들이 이 영화를 관람했다고 한다. 그렇게 순조로운 데뷔를 한 남기남 감독은 이후 다음 영화를 진행하다가, 문득 새로운 영화의 구상을 위해, 잠시 시간을 두는 선택을 하게 된다. 이유는? 그의 두 번째 영화 「사나이의 눈물」이 촬영 중 제작협회와의 문제로 갑작스레 중단되었기 때문이다.

2) 예술이 아닌 영화로

1973년 2월 16일, 제4차 개정영화법이 공포됐다. 일명 '유신영화법'이라 불린 이 법은 제작사에 대한 허가 기준 및 의무화 등을 강화한 내용으로, 당시 난립했던 영화사를 재정비하고, 이를 통해 영화 유통 구조를 개선한다는 명목으로 시행된 조치였다. 하지만 진짜 목적은 정부의 이데올로기를 통제하기 위한 수단이었다. 그리고 그렇게 만들어진 법은 곧장 영향력을 발휘해 신규 영화사의 출현을 거의 불가능하게 만드는 구조를, 아주 빠르게 만들어냈다.

하지만 애초의 의도와는 다르게 이 법은 허가받은 20개 영화사에 독점적 특혜를 만들어주었고, 이는 또 결과적으로 1960년대 절정을 맞이했던 한국 영화산업에 큰 타격을 가하는, 심각한 문제가 되고 말았다. 그리고 남기남 감독 역시도 이 법으로 위기를 맞는다. 이유는? 20개 영

화사가 각기 전속 감독을 두게 되면서, 영화 구상으로 잠시 자리를 비운, 당시 신인인 남기남 감독의 자리 또한, 갑자기 사라져버리는 결과를 만들었기 때문이다. 해서 남기남 감독은 다시 선택을 해야만 했다. 영화를 만들기 위해서. 그리고 그렇게 남기남 감독은 한국을 떠나 대만에서 새로이 영화를 시작하게 된다.

남기남과 대만의 무술영화

1960년대 말부터 한국 감독들을 데려다 무술영화를 찍던 대만과 홍콩의 제작자들은 한국에서 실의에 빠져 있던 남기남 감독을 무술영화감독으로 데뷔시킨다. 남기남 감독은 대만에서 9개월 동안 「여인삼걸」, 「흑삼귀」 등 2편의 무술영화를 만들었고, 이후 홍콩 무술영화 붐을 일으킨 이소룡이 죽자마자 만들어진 영화 「속 정무문(이소룡의 아류인 여소룡을 등장시킨 무술영화)」, 「돌아온 정무문」, 「불타는 정무문」을 만든다. 이러한 영화들은 「사생문」, 「돌아온 불범」, 「쌍용통첩장」 등 비슷비슷한 무술영화가 만들어지는 계기가 되었다.

원치는 않았지만, 선택해야만 했던 대만의 영화판에서, 20여 편의 무술영화를 찍고, 또 촬영을 위해 고향 광주에 내려왔을 때, 오히려 그는 그곳에서 '환영 천재감독 남기남'이라는 플래카드를 발견하게 된다. 그리고 그 일을 계기로 남기남 감독은 다시 새로운 인생의 선택을 하게 된다. 더 이상 예술이 아닌, 먹고살기 위한 영화를 찍기로 말이다.

● 참고로 「속 정무문」은 감독이 남석훈으로 되어 있는데 아마 제작상의 사정 때문인 것으로 추정된다.

그리고 그의 장기인 '빨리 찍기'에 대한 소문도, 이때부터 서서히 퍼지게 된다.

'외화 수입 쿼터를 따기 위해 1년에 5편씩 의무적으로 제작해야 한다.' 한국 영화의 암흑기라고 불렸던 시대의 유신영화법 내용 중 하나다. 물론 정식 법령은 아니고 유신시대에 이뤄졌기 때문에 붙여진 이름이다. 당연히 영화사들은 당시 돈이 되었던 외화 수입에 열을 올렸고, 5편의 의무 제작 편수는 그 방안을 위한, 하나의 수단으로 전락하게 되었다. 하지만 영화 5편을 제작하는 것이, 그리 쉬운 일은 아닐 터. 이때 가장 필요한 조건은? 영화를 빨리 만들 수 있는 사람이었다. 해서 이러한 수단의 방안으로, 많은 영화사 관계자들은 매년 연말이 다가올 때면 남기남 감독을 서둘러 찾아가게 된다. 물론 남기남 감독 역시 제작자들의 요구대로, 한 달에 두서너 편씩 뚝딱뚝딱 만들어냈다. 참고로 영화연감 기록에 따르면, 남기남 감독의 전성기였던 1977년부터 1983년까지 제작된 681편 중 396편만이 개봉되었다고 한다.

여하튼 이 계기를 통해 남기남 감독은, 스스로 새로운 전기를 마련하게 된다. 한정된 예산과 짧은 기간에 맞춰, 그만의 방법을 개발해 영

화를 만들어냈고, 이것을 또한 남기남만의 스타일로 굳히면서 완성도 또한 높여가게 되었다. 물론 그렇다고 남기남 감독이 저질감독이란 굴레를 벗어날 수 있었던 것은 아니었다. 앞서의 이유로, 여전히 영화 제작 환경은 작품의 질을 높이는 데에 충분한 도움이 되지 못했기에.

이렇게 만들어진 영화 중, 1980년 개봉한 「평양맨발」은 피카디리 극장 한곳에서만 12만 3천 376명의 관객을 불러 모았고, 그 덕분에 남기남은 영화인협회에서 선정한 한국의 대표 감독으로 미국 연수를 가게 되었다. 또 그의 집은 돈다발을 싸들고 찾아온 제작자들과 스타의 꿈을 키우는 배우지망생들로 발 디딜 틈이 없었다고 한다. 맞다. 아이러니다. 외화 수입의 방편으로 선택받았던 남기남 감독이 오히려 한국을 대표하는 감독으로 뽑혔다는 건. 아마 그때 그 시절이었기에 가능한 이야기일 게다.

"저질영화의 근본이 남기남이다,라고 하는 사람이 있어요. 그럼 한 번 물어봅시다. 이주일 같은 친구 데리고 영화 찍는데 어떻게 고질 영화를 찍겠습니까? 한번 대답해보세요. 찍을 수 있겠어요? 설령 찍는다 쳐도, 이주일이 안 웃기는 영화 나오면 흥행하겠어요? 그래도 내가 이주일 데리고 찍은 「평양맨발」은 히트 쳤어요. 내가 히트 치고 나니까 너도나도 이주일 영화 만들었지만 내가 만든 거 말고는 모두 망했잖아. 이주일하고 흥행하려고 영화 찍는 건데, 뭐 상 타려고 만들면 왜 그렇게 찍겠어요. 무슨 차원 높은 작품 만들려고 그러는 거

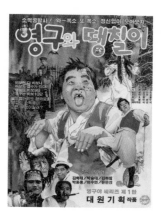

「영구와 땡칠이」영화 포스터
(사진 자료 한국영상자료원)

아니잖아. 이주일 영화는 또 그렇게 가야 손님이 드는 거고."

— 남기남 감독의 인터뷰 중

그리고 그 스타일은 바로 1989년 「영구와 땡칠이」에서 최고의 정점을 찍는다. 심형래 주연의 이 영화는 그해 가장 흥행한 영화로 기록되어 있다. 비공식 기록은 270만, 그해 가장 흥행한 공식 기록의 영화는 「인디아나 존스 : 최후의 성전」이었다.

"그땐 대단했어. 아이들이 아주 난리였지. 통로에도 두 명씩 끼어 앉고, 스크린 바로 앞에도 방석을 깔아놔서 스크린을 목을 쭉~ 빼

고 봐야 했으니까. 관객이 얼마나 들었냐고? 그건 딱 잘라 말할 수 없지. 시민회관 같은 데서 틀면 그냥 현찰 받고 막 들여보내고 그랬으니까. 망해가던 영화관 주인들이 다 벼락부자가 됐대."

<div align="right">— 남기남 감독의 인터뷰 중</div>

4 권력, 선택 그리고 문화

푸코는 궁금해했다. 문화의 강국이라 자부했던 프랑스가, 한순간 독일의 광기에 휩싸이는 모습을 보면서 말이다.

'문화란 것의 우월은 존재하는 것일까?'

그리고 푸코는 그 경험을 통해 다음의 두 가지 중요한 의미를 찾아내게 된다. 역사(문화)란 승자의 입장에서만 기록된다는 것, 그 역사(문화)의 진실을 찾기 위해서는 반드시 그 나머지의 이야기를 찾아내야 한다는 것. 그리고 그는 그것을 사회적 권력이란 정의를 통해 설명하려 했다. 그렇다면 우리는 어땠을까?

권력이 생겼다. 지독한 가난과 세속의 암투 속에서 말이다. 하지만 그 권력 역시 이전의 현실에서 벗어날 수는 없었다. 그 이유는? 그들이

그 권력을, 정상적인 방법으로 취득하지 않았기 때문이다. 하지만 권력의 속성이 그런 것일까? 그것을 지속하고픈 욕심, 사람을 지배하고픈 욕심 말이다. 해서 그들에겐 정당성이 필요했다. 사람들이 이해할 만한, 그럴싸한 이유의 이야기들이 필요했다. 그래서 그들은, 이야기를 만들기로 했다. 바로 사람들이 혹할 만한 환상의 이야기, 모두 잘살 수 있다는 신화적 이야기를, 만들기로 한 것이다.

그리고 그것을 문화란, 즉 이상의 미디어를 통해 전달하기 시작했다. 본디 문화가 가진 속성, 즉 그것을 누린다는 건 결국 돈이 내게 들어왔다는 착각을 만들 수 있기에, 그런고로 그들은 그것을 통해 '통제'를 시작했다. 이른바 A급의 해외 선진 문화(?)와 B급의 우리 문화를 구분하면서, 그것도 꽤나 철저하게, 아주 오랫동안 말이다. A급은 확산을, B급은 철폐를, 우리도 A급이 될 수 있다는 희망도 던지면서. 맞다. 바로 여기서부터다. 우리가 B급을 경멸하게 된, 그 시점은.

아이러니하게도, 그 구분이 내게 가장 강하게 인식된 건, 군대 시절이었다. A급은 새로 보급된 새 것, B급은 쓰다가 해진, 또는 그것을 대체할 수 있는 물건, 즉 짝퉁으로 말이다. 물론 이 역시도 계급에 따라 구분을 해서 받을 수 있었으니, A급과 B급에 대한 기호 차이가, 어쩌면 내게 당연히 생길 수밖에 없었을 것이다. 바로 그 권력과 동경 사이에서 말이다.

하지만 너무 시간이 지난 것일까? 아니면 이런 당위성 없는 통제와

확산에 싫증을 느꼈기 때문일까? 우리의 세상 역시, 그때의 그들처럼 새로운 변화를 원했다. 지금 우리가 부르는, 다양성의 모습으로 말이다. 그러해서 권력은 흔들렸고, 사람들은 파편화되었다. 그렇게 세상은 다시 질서를 찾아가기 시작했다. 우리가 그렇게도 원했던 자유의 모습을 갖춘 채. 그러고는 서서히 잊혀져갔다. 우리가 열광했던, 그때의 이야기들도 함께.

그래서 난 오늘의 이야기를 해야만 했다. 아니 하고 싶었다. 잊지 않기 위해서, 아니 더 기억하기 위해서 말이다. 결국 우리의 자유 뒤에는 B급의 삶을 선택한 많은 사람들의 노고가 있었기에. 새로운 자유의 뒤편 '빛'으로 말이다. 우리가 무시했던 남기남 감독의 B급 영화가, 많은 영화사들의 삶을 위한, 또 성장을 위한 필연의 존재가 되었던 것처럼, 그 옛날 푸코가 말했던, 바로 그 이야기처럼 말이다.

5 ___ B급이 말했던 것

다시 처음의 이야기로 돌아가보자. 왜 우린 그때 '추억의 과자'를 다시 꺼내야만 했을까? 어쩌면 그때 그 '추억의 과자'는 우리에게 잠시 주어졌던, 휴식이었을지도 모르겠다는 생각을 해본다. 늘 눈치 봐야만 했던, 선진이라 여겼던 문화 안에서 잠시 쉴 수 있는, 우리가 가야 한다고

여겼던 이상의 계단에서 잠시 내려올 수 있는, 바로 그런 잠깐의 시간으로 말이다. 그랬다. 우린 그때 휴식이 필요했을 것이다. 아무 걱정 없던, 어린 시절과 같은, 바로 그 시간들이 필요했던 것이다. 지난한 삶의 고단함을 잊기 위해서, A급 인생으로 달려야만 하는 삶이, 너무 힘겨웠기 때문에.

그럼에도 우리는 여전히 꿈꾸고 있다. 언젠가 나도 A급이 될 거라고. 그 이유는, 여전히 많은 미디어가 우리에게, 그때의 신화를 말하고 있기 때문이다. 그래서 여전히 궁금하다. 그들이 말하는, 아니 우리가 원하는 A급의 실체가 과연 무엇인지에 대해서.

6 ___ B급 디자인의 권력

'배달'과 'IT'는 이제 분리할 수 없는, 하나의 일상이 되었다. 그런데 그 일상을 조금 더 적극적으로 파고들어, 새로운 모델로 성공을 거둔 기업이 하나 있다. 바로 '배달의 민족'. 그런데 이 '배달의 민족'은 디자인적인 면에서도 꽤나 많은 의미를 우리에게 던져주었다. 이유는? 앞의 두 가지, 즉 배달과 IT를 디자인이라는 형식을 통해 대중화시켰고, 또 그 디자인을 바로 B급의 정서에 담아 대중의 호응을 이끌어냈기 때문이다.

이전과 달리 정형화되지 않은 폰트를 만들어 실제 많은 디자인의

가능성을 만들어냈다는 점 역시도 **빼놓을** 수 없다. 그 덕분일까? 이런 B급의 디자인은 유행을 타고, 어느새 우리 디자인의 새로운 권력으로 자리를 잡게 됐다. 튼실하지 못한, 우리의 디자인 시장에서 말이다.

하지만 이런 성과에도 불구하고, 이 스마트폰 앱과 확장에 대한 불편함은 여전히 찜찜한, 뭔가를 계속 우리에게 던져주고 있다. 그 이유는? 바로 이 앱이 아주 오래전부터 전통적으로 구조화된 배달 시장의 분배를, 그것도 아주 급격하게 깨버렸기 때문이다. 즉, 그 분배의 일정 부분을 중간에 가로챔으로써, 상인과 소비자의 불균형을 다시금 양산시켰던 것이다. 혹자는 이런 행태를 '삥뜯기'에 비유하며 이게 창조경제° 냐 반문하기도 했다. 그래서 더욱 안타깝다. B급의 디자인을 통해 그들이 말하려 했던 것이, 결코 이런 것은 아니었을 것이다.

그러는 와중에…… 설마 했던 일이었지만 이 회사가 외국으로, 그것도 아주 큰 금액에 팔려나갔다. 우리의 전체 배달 시장도 함께 말이다. 그런 의미에서 우리에게 B급은, 참으로 아이러니한 존재가 아닐 수 없다. 권력이라는 의미에서는 더욱 그렇다. 앞서도 지적했듯이, 결국 튼실하지 못한 우리의 시장 탓부터 해야겠지만 말이다.

● 배달의 민족은 2014년 창조경제를 이뤄냈다는 공로로 대통령 표창을 받았다.

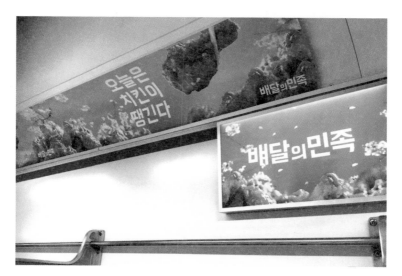

배달의 민족 지하철 광고 포스터

남기남 감독은?

1) 남기남 감독의 영화를 보기전에

한때 「딴지일보」에서 남기남 감독을 소개하며, 남기남 감독의 영화를 볼 때 명심해야 할 사항을 다음과 같이 정리해놓았다. 혹시 이 글을 통해 남기남 감독의 영화를 찾아봐야겠다는 결심이 든다면, 분명 아주 소중한 지침이 될 것이다. 참고로 나 역시도, 남기남 감독의 영화를…… 끝까지 본 적은 없다.

- 절대로 탄탄한 줄거리나 훌륭한 효과, 음악 등을 기대하지 않는다.
- 웬만큼 썰렁하고 웃긴 장면이 나오면 박장대소를 터트릴 준비를 한다.
- 저기 나오는 저 배우들이(주연, 조연) 지금 어디서 뭘 하는지 생각하고 비교하면서 본다.
- 간혹 나오는 액션 장면은 감탄하면서 본다. 홍콩에서 무술 영화를 찍은 전력이 있어서 액션 장면을 의외로 잘 찍는다. 상당한 수준이다.
- 혼자 보면 끝까지 보기 쉽지 않을 수도 있기 때문에, 동네 사람 모아놓고 같이 고난을 견디며 본다. 단, 뜻이 맞지 않는 사람과 보면 맞아 죽는 수가 있다.
- 가장 중요할 수도 있고 가장 어이없을 수도 있는 사항, 남기남을 김기영 감독과 동급으로 놓으며 생활한다. 그러면 별것 아닌 부분도 굉장하게 보인다.

2) 남기남 감독과 빨리 찍기

충무로에서 남기남 감독은 '빨리 찍기'의 전설로 통한다. 그의 기록을 살펴보면 1983년에는 한 해 동안 9편의 영화를 찍었고 1984년 임하룡과 이성미 주연의 영화 「철부지」는 5일 만에 촬영을 끝냈다. 1989년에는 1개월 동안 한국과 미국을 오가며 영화 2편의 촬영을 마쳤다. 당시 미국에서 남 감독을 "허리업hurry up 감독"이라고 불렀다는 일화가 있다. 1982년에 만든 「여자 대장장이」는 하루에 300컷을 찍었다.

남기남 감독의 빨리 찍기의 기법은 이렇다.

① 속칭 나카누키 기법

나카누키中抜き는 일본어로 속엣것을 뽑아내거나 중간을 생략한다는 의미를 가지고 있다. 이는 스토리 순서와 관계없이 한 배우의 장면을 몰아 찍는 것이다. 예를 들어 등장인물 두 사람이 대화하는 장면이 있다고 치자. 원래대로라면 한 사람이 말한 다음 다른 사람의 반응 장면을 찍는다. 이때 카메라 위치를 바꿔야 하는데 조명기까지 옮겨야 하는 수고가 든다.

이런 수고를 줄이기 위해 상대의 반응 장면들을 나중에 몰아 찍는 편법을 사용하는데 이걸 충무로에선 '나카누키'라고 부른다. 남기남 감독의 경우는 액션 장면도 몰아 찍는다. A가 때리고 맞는 장면을 다 찍고 B가 맞고 때리는 장면을 찍은 다음 편집에서 연결하면 두 사람이 격투하는 것처럼 보인다.

장소 한군데를 빌려도 마찬가지다. 이 장소에서 찍을 장면들은 하루에 몰아서 다 찍어버린다. 이 장소에서 1번 신, 57번 신, 100번 신,

121번 신 등이 이뤄지면 배우 의상만 갈아입혀 한꺼번에 다 찍는 것이다. 「0시의 호텔」을 찍을 때는 15개 층에서 일어나는 일을 한 층에서 다 찍기도 했다. 방 번호만 바꿔놓으면 감쪽같이 관객을 속일 수 있다는 판단에서였다.

남기남 감독 영화에서 배우들의 연기가 어색하다고 느껴지는 이유 중 상당 부분은 '나카누키'의 결과 때문이다.

② 완벽한 콘티 준비

몰아 찍는 기술에 능하려면 촬영 전에 콘티가 완벽해야 한다. 촬영 콘티를 머릿속에 넣고 다니는 남기남 감독은 현장에서 대본을 보지 않는 것으로 유명하다. 콘티에 대한 확신이 없으면 몰아 찍는 것이 불가능해지며 시간을 오래 잡아먹기 마련이다. 배우는 어떤 상황인지 정확히 모른 채 "놀라는 표정을 지어라", "슬픈 연기를 해라"는 식의 요구를 받는다.

> "요즘 감독들은 현장에서 연구하는 모양이기도 한데 난 시나리오를 받으면 머릿속에 콘티를 다 그려 집어넣어요. 촬영 2~3일 전부턴 그렇게 좋아하는 술도 안 먹어요. 그리고 현장에 가면 스태프와 배우들을 다 모아놓고 리허설을 해. 카메라, 조명 일일이 돌아다니며 다 지정하고 배우들을 끌고 연습을 하는 거야. 요즘 감독들과 달리 난 현장에서 모니터도 안 봐요. 그건 조감독이나 촬영감독 보고 하라 하고, 난 찍는 동안 앞에서 똑같이 배우들이랑 연기를 하는 거지. 한 장소엔 두 번 안 간다, 이게 내 원칙이야. 영화에 나오는 한 장소의 장면을 모두 몰아 찍으니, 스태프들은 뭘 찍고 있는 건지 모를 때가 많아요. 게다가 욕쟁이지, 목소리 크지, 내가 현장에 딱 서면 스태프

들이 일사불란해요. '폭력적' 노하우랄까(웃음). 그러니 아마 남보다 1.5배는 빨리 찍을 거야. 하루에 100컷 이상 찍은 날도 허다했지."

—남기남 감독 인터뷰 중

③ 속칭 가케모치 기법

한 번에 여러 영화를 찍는 것을 가케모치掛持ち라고 한다. 영화판에 남은 일본어 잔재로, 두 가지 이상의 일을 겸해서 담당할 때를 의미한다. 의무 제작 편수를 마감하는 12월 한 달간 두세 편을 한 번에 찍자면 이 영화 찍다 저 영화 찍는 동시제작을 할 수밖에 없다. 그는 한 번에 3편까지도 동시에 제작했다.

④ 후시 녹음

남기남 감독이 동시녹음을 하지 않은 것은 제작비를 절감하고 촬영기간을 단축하는 이점 때문이다. 배우들은 촬영이 끝나고 나중에 화면을 보며 입과 대사를 맞춘다. 후시녹음의 특성상 현장 음이 부족하고 즉흥적인 대사가 불가능하다. 때론 입과 소리가 잘 맞지 않거나 어딘지 빈 것 같은 느낌을 받는 것이 당연하다.

⑤ NG는 사절

남기남 감독은 기술상의 문제가 아니면 NG를 허락하지 않는다.

⑥ 다음 신을 미리 준비

남기남 감독은 한 신을 찍을 때도 다음 장면의 배경을 미리 준비시킨다. 스태프를 2조로 나눠 한 장면을 찍을 때 다음 장면을 준비시킨

뒤 촬영이 끝나면 바로 이동한다. 배경을 세팅하는 데 드는 시간을 최소화할 수 있다.

남기남 감독
(사진 출처 https://sakurahanasi.
tistory.com/ 1117)

「영구와 땡칠이」의 특별한 이력
이 영화는 몇 가지 특별한 이력을 남기고 있다.

- 영화로 인정받지 못해 회관 등에서 상영을 시작했지만 큰 성공을 거두면서 개봉이 지난 후 정식으로 영화관에서 상영
- 1989년 한국에서 가장 흥행한 영화로 기록(비공식), 어린이 회관 단일관 200만 기록(비공식)
- 심형래가 기획한 시나리오를 들고 온 게 6월 초순, 개봉일은 7월 20일(초등학교 방학 시작일) 세트 제작 1주일 기간 중 남기남 감독은 미국에서 「태권소년 어니」를 촬영
- 오프닝에서 "어린이 여러분 모두 다 같이 영구를 불러볼까요?"라는 대사를 통해 관객 상호 참여 유도(최초의 시도)

** 이 글을 쓰고, 한참 지난 후, 남기남 감독님의 별세 소식을 들었다. 2019년 7월 24일. 향년 77세. 그저 감사했다는 인사를 드리고 싶다. 이 글을 통해서라도 말이다. 삼가 고인의 명복을 빕니다.

2/2
우리의 영웅은 어디에 있을까?

문득 우리에게, 새로운 이야깃거리가 하나 던져졌다. 올림픽이라는…… 커다란 광풍이 지난 후, 정확하게는 1989년 초다. 그런데 아주 이상하게도 그 이야깃거리가 사람들에겐, 당시의 다른 어떤 것들보다도 꽤나 흥미로운 사건(?)으로 여겨졌나 보다. 그래선지 우리는 그 이야기가 나올 때마다 무언가에 홀린 듯 그것을 바라보았고, 또 그 다음 날이면 그 이야기로 우리의 세상을 춤추게 했다. TV를 통해 나왔던, 바로 그 이야기, 영웅에 대한 신드롬 말이다.

생각해보니 그랬다. 그 이상한 현상은 TV와 신문들이 앞 다투어 써 내려간, 영웅에 대한 그 찬사는 결국 영웅담이 되었고, 우리의 지난한 삶

을 구원해줄 희망이 되었다. 바로 영웅이 되지 못한 우리의 희망으로 말이다.

그렇게 우리에게 건강 신드롬이 불었다. 1989년 2월 21일 「경향신문」에 이런 기사가 실렸다.

이상구 박사의 뉴스타트운동(자연식 건강요법)이 국내에 선풍을 일으키면서 갈빗집 등 육류 취급 식당의 손님이 절반으로 줄어드는가 하면 채소류 값이 오르는 등 자연식 열풍이 불고 있다. 이른바 [이상구 신드롬]이라 불리는 이 건강요법 때문에 정육점과 육류 전문 음식점을 찾는 손님이 절반 이하로 떨어져 업주들이 울상을 짓고 있는 반면 채소나 과일, 잡곡류의 소비량은 급증, 가격 인상 조짐마저 보이고 있다

육류 소비량 감소와 더불어 소주 등 주류 판매량도 줄어들어 업주들이 "자연식 붐은 좋으나 애꿎게 우리가 유탄을 맞았다"고 아우성이다. 또 식용유, 간장, 조미료 등 양념류와 인스턴트 식품업계도 갑작스런 [이상구 열풍]이 불어 판매량이 떨어지는 바람에 대책 수립에 골몰하고 있다. 일부 병원에서는 환자들이 고기가 들어간 병원식을 "저항력이 떨어진다"며 마다하는, 웃지 못할 촌극까지 빚어지고 있다.

건강에 관심이 많은 중산층이 모여 사는 서울 강남구 압구정동, 청

담동, 개포동 일대의 정육점에는 지난주부터 손님들의 발길이 뜸해지고 있다. 청담동의 한우암소고기전문판매점인 청담정육점 주인 정영춘 씨는 "10여 일 전에 이 박사가 TV에 나와 영양 섭취는 채식만으로 가능하며 육식은 오히려 성인병을 유발하는 등 건강에 해롭다고 강연한 뒤부터 문을 닫아야 할 정도로 판매량이 떨어졌다"며 울상을 지었다.

퇴근 후 직장인들이 몰리는 곳으로 유명한 서울 마포주물럭 골목, 신촌, 강남 논현동 일대의 갈빗집 등 육류전문음식점에도 손님이 평소의 절반에도 못 미쳐 한산하기는 마찬가지. 마포원조 주물럭을 경영하는 조영달 씨는 "이 박사가 한마디하는 바람에 고기는 물론 소주마저 판매량이 크게 줄어 이 같은 추세가 계속된다면 전업해야 할 판"이라며 "조만간 업주끼리 모여 대책 마련 집회라도 열어야겠다"고 말했다.

이와 반대로 채소 잡곡류의 소비는 크게 늘어 청과물, 미곡상 업계는 즐거운 비명을 올리고 있다. 가락동 농수산물시장, 남대문시장의 경우 당근, 케일 등 채소류와 과일, 콩, 팥 등 잡곡류의 판매량이 평소보다 20~30%씩 증가했다는 것. 이 같은 현상은 이달 초 이 박사의 부산강연회를 시발로 서울, 광주, 전주 등 대도시 순회 건강강연이 주부, 중년층의 폭발적인 인기를 얻으면서 국민들의 높은

↑이상구 신드롬 기사를 실은 「경향신문」 1989년 2월 21일자
↓이상구 신드롬 기사를 실은 「동아일보」 1989년 2월 23일자

건강 관심도와 함께 전국적으로 확산되고 있다.

이에 대해 연세대 가정의학과 윤방부 박사는 "이 박사가 T세포와 엔도르핀의 인체면역성을 내세워 자연식 건강론을 주창하고 있으나 엄밀히 따져보면 의학적 이론의 대상이 안 된다"고 밝히고 "편식이 아닌 잘 조화된 음식은 적당하게 먹으면 고기든 조미료든 건강에 지장이 없다"고 말했다.

한편 당사자인 이상구 박사는 "나의 뉴스타트운동은 자연식 요법을 위주로 하고 있지만 그것 못지않게 정신적 측면이 강조되는 것"이라며 "환자들이 병원식을 거부한다든지 갑자기 일체의 육식을 끊는다든지 하는 것은 잘못"이라고 말했다.

— '건강 제일 이상구 신드롬 확산 육류,인스턴트식품 소비 격감',
「경향신문」, 1989년 2월 21일자

1988년에 열린 서울 올림픽은 우리에게 꽤나 많은 선물을 안겨주었다. 대중이라는 공동체에 그리고 그것을 넘은 개개인의 삶들에도 말이다. 그중에서도 가장 큰 선물은 아마 문화, 즉 다양한 삶의 방식이 존재한다는, 새로움이란 일상의 '경험'이었을 게다. 바로 선진이라는, 기호의 모습으로.

하지만 안타깝게도, 그때의 우리는 그것을 맞이할 준비가 전혀 되어 있지 못했다. 이유는 모두가 알다시피, 그 행사라는 것이 결코 우리의 자의에 의해 만들어진 것이 아니었기 때문에, 누군가의 정치적인 의도가 다분히 담긴, 그런 상징의 기회가 바로 그것이었기 때문에. 그러해서 우린 어쩔 수 없이 '이 감동적인 경험'을 만나야만 했다. 익숙지 않은, 아니 처음 겪게 되는 우리 자신의 욕망, 아니 어쩌면 그것을 채워줄 것 같은 선진의 바람(?)을 말이다.

그래서 우린 결국 바람이 들게 된다. '우리도 선진의 사람들이 될 수 있다는, 아니 그런 사람으로 보일 수 있다'는, 그런 피상의 바람 말이다.

그리고 이 바람과 함께 마침 때맞춰 등장했던 이야기, 바로 이상구 박사의 이야기는 '그 바람'의 아주 좋은 기폭제가 되어주었다. 맞다. 기

이상구 신드롬을 일으킨 당사자인 이상구 박사
(사진 출처 http://blog.daum.net/jc21th/17782840)

폭제였다.

더불어 그의 프로필 역시 우리가 바랐던 그런 인물에 아주 적합하기도 했다. 그가 바로 선진의 나라인 미국에서 온, 그것도 미국에서 박사라는 훈장을 단, 그런 한국인이었으니까.

'선진의 건강법이란 바로 이것이다!'

그런데 여기서 한 가지 물음표가 떠오른다. 이렇게나 복잡한 우리네의 삶에서 마치 열광하듯 일어난 그에 대한 찬양과 이유는 무엇이었을까? 그는 과연 우리의 삶을 한 단계 올려줄 영웅이었을까?

아니 어쩌면 그것은 바로 '선진화'와 '미국화'를 동일시하는, 바로 그런 인식의 파편 때문은 아니었을까?

선진화, 미국화, 맞다. 돌이켜보며 이 두 개의 단어를 우린 늘 같은 의미로 받아들였다. 우리에게 미국은, 늘 그런 존재였다. 그래서 우린 늘 미국이 영웅이기를, 또 거기서 더 나아가 우리만의 영웅이기를 바랐다. 늘 한결같이 재단 앞에 모인, 종속의 어린 양처럼 말이다. 아마도 그 이유의 가장 큰 역할은 역사 그리고 그 역사를 이용한 정치 때문일 게다.

그런데 마침 이때 등장한 이상구 박사는 바로 이런 영웅담에 희망을, 바로 우리가 그 영웅담의 주인공이 될 수 있다는, 그런 희망을 가지게 했다. 꼭 우리가 열광할 수 있을 만큼. 미국에 인정을 받는 한국인, 그럼으

로써 우리도 선진국의 시민이 될 수 있다는, 그런 희망을 가질 만큼 말이다. 마침 마음의 바람도 불었고, 또 진짜 그렇게 될 것도 같았기에.

1 이국주의 그리고 영웅의 시대

칼 마르크스. 그를 필두로 했던 100여 년의 인문 시대가 무너진, 이른바 1900년이 지날 무렵 '사상의 공황'이라 불리던 시절, 당시 자본으로 세상을 지배했던 미국은 이전 경험하지 못했던, 아주 새로운 고민을 '문득' 짊어지게 된다. 그동안 해왔던 돈벌이, 즉 사상을 가장한 돈벌이를 더 이상 지속할 수 없는 환경이, 그것도 아주 급작스럽게 세계를 강타해 왔기 때문이다. '불확실한 삶'이라는 진짜의 현실로.

하지만 미국이 어떤 나라인가! 단지 시대가 바뀐다고 그동안 벌려왔던 역사적 돈벌이를 멈출 수 있었을까? 그건 결코 아니었다. 그러해서 그들은 곧장 이것을 타개할 만한 새로운 묘책을 연구했고, 또 그것을 아주 빠르게 펼쳐냈다. 생소한 나라의 문화를 수입해 포장하고 역장사를 하는, 바로 '이국주의the art of Exoticism'라 불리는 방법을 통해 말이다.

이국주의
1990년 중반 문화적 공황기, 중국을 중심으로 제3세계의 작가들을 소개하는 전시회가 뉴욕의 크고 작은 미술관에서 빈번하게 개

최됐다. 아시아권의 작가들에게는 국제무대에 진출할 수 있는 기회라고 생각했다. 그러나 이러한 현상의 이면에는 미국 미술계의 숨은 의도가 있었다. 제3세계 예술을 소개함으로써 일시적으로 대중의 눈을 돌리고 그 사이 스스로는 미국 미술계가 가진 문화적 공황 상태를 이겨 나가기 위한 시간을 벌려는 것이었다. 그들의 전략적 의도는 다음과 같았다. 첫째, 제3세계 예술가들이 모여드는 도시로서 뉴욕의 상징성을 드높임으로써 문화의 종주국 역할을 유지하고 이를 통해 문화 제국주의로서의 입지를 굳힌다. 둘째, 미국이 제3세계 예술가들에게 데뷔의 기회를 줌으로써 예술 시장에서의 선민의식을 심는다. 셋째, 향후 다가올 제3세계의 문화 마케팅을 준비한다. 그리고 결론적으로는 이러한 전략에 의해 제3세계가 이국주의에 열을 올리며 집중하고 있는 동안 그들은 다가올 21세기의 새로운 문화를 준비할 시간을 벌 수 있다는 것이었다. 이를 위한 세부적인 제한 역시도, 다음과 같이, 아주 치밀하게 정리되어 있다.

첫 번째, 반드시 영어를 써야 한다. 두 번째, 해가 되는 것(사상을 바꿀 수 있는 모든 것)은 절대 들여올 수 없다. 그리고 마지막 세 번째, 우리(여기서는 미국)가 이미 지난 시절 실험과 발전을 통해 만들었던 것(사상 등)에서 벗어나면 안 된다.

그렇다면 이것을 통해 미국이 얻을 수 있었던 이익은 무엇이었을까? 문화를 수입한다는 그들의 명목과 이득 말이다.

그것은 바로 첫째 미국이 문화의 종주국임을 자부할 수 있는 시스템을 유지한다는 것, 둘째 그것을 통해 미국인들의 문화적 자존심을 계속 지킬 수 있다는 점이었다. 이 내용을 한마디로 축약한다면? 맞다. '자존심'이다. 이전까지 쌓아왔던…… 그들의 자존심을 지키는 것. 그것은 고로 미국이 위대하다는, 아니 미국이 쌓아온 문화가 위대하다는 걸 여

전히 상징화할 필요가 있었고 또 지켜야 하기 때문이다.

그리고 그 결과는? 맞다. 아주 성공적이었다. 당시 꽤나 많은 동아시아(한국 포함) 작가들이 이 시스템에 무수히 소모되었다. 미국의 자존심을 위해, 물론 그들은 그에 상충하는, 일종의 명예적인 보상(?)을 받기는 했다.

그렇다면 지금은? 다른 세상이 되었다. 미국의 태도도 마찬가지다. 그렇다면 그때의 일은? 그저 새로운 세상을 맞이하기 위한, 그런 과정을 위한 해프닝이었다. 미국의 자존심을 지키기 위한, 그저 그런 해프닝.

하지만 말이다. 우린 그러지를 못했다. 안타깝게도, 그 해프닝을 우린 가벼이 받아들이질 못했다. 우리에게 미국은 여전히 위대하고, 또 그것을 펼치는 선진의 나라였기에. 그래서 우린 지금도 여전히 그것을 유효하게 생각하고 있으며, 또 때론 우리의 삶을 흔들 만큼, 아주 큰 역할을 그것에 부여하기도 한다. 그저 미국이 벌였던, 그들을 위해 벌였던 이 작은 해프닝에 말이다. 우연인지 아니면 누군가의 의도인지 모르겠지만.

2 영웅이 되려 했던 사람들

영웅이 된다는 것은 무엇인가? 많은 시간과 노력, 행운이라는 기회 그리

고 그 결과가 돈으로 바뀌는, 아주 어렵고도 힘겨운 일련의 형식이 뒤따라야만 한다. 특히 우리네의 땅에선. 그런데 아주 이상하게도 이런 영웅의 스토리가 '미국'이라는 기호만 만나면? 너무나도 쉽게 치환되고, 또 때론 그것만으로도 다양한 찬사를 뒤따르게 할 수 있다. 앞서도 언급했다시피, 우리에게 미국은 이미 영웅의 나라로, 또 선진의 나라로 기호화가 되어 있기 때문이다. 그러해서 아주 많은 사람들이 이 기호를 이용해 이 영웅의 나라에서 이름을 빛내고자 했다. 또 그런 손쉬운 방법을 통해 스스로를 다시 태어나게도 했다.

　　우리에겐 그 행위가 여전히 유효했기에.

1) 신지식인?

2007년 우린 민족적인 지지와 열광을 온몸으로 받았던, 굉장한(?) 영화 한 편을 만나게 된다. 「디 워」라는 제목의 영화다. 그때 우리는 어땠을까?

　　영화에 대한 호불호를 떠나 미국 개봉이라는 '기호'에…… 중심을 잃은 미디어, 또 그것을 무지몽매하게 따라갔던 관객, 또 그 관객의 돈을 무작정 쫓아갔던 대규모의 스크린 수. 그래서 결과는? 결국 「디 워」는 그해 최다 관객 동원이라는, 나름의 혁혁한 기록을 우리 영화사에 새겨 넣게 되었다.

　　그리고 그 덕분에, 이 영화를 감독한 심형래 역시, 우리가 반드시 자랑스러워해야만 하는, 우리 민족의 영웅이 되었다. 참고로 이와는 달리

당시 「100분 토론」에서 영화 「디 워」를 신랄하게 비판했던 진중권 교수는 무수한 언어의 매질을 온몸으로 받아야만 하는, 그런 시대의 희생양(?)이 되었다. 민족의 반역자로서 말이다.

그런데 신드롬 같았던 그때의 그 영화 「디 워」는 지금 우리에게 어떤 의미로 남아 있을까? 그리고 우리가 그렇게 칭송했던 미국에서는 어떤 이미지로 남아 있을까?

지금부터 그 이유를 찾기 위해, 그때의 그 영화 「디 워」를 한 번 자세히 들여다보도록 할까? 줄거리는 이렇다.

> LA 도심 한복판에서 벌어진 의문의 대형 참사. 단서는 단 하나, 현장에서 발견된 정체불명의 비늘뿐. 사건을 취재하던 방송기자 이든(제이슨 베어)은 어린 시절 잭(로버트 포스터)에게 들었던 숨겨진 동양의 전설을 떠올리고 여의주를 지닌 신비의 여인 세라(아만다 브룩스)와의 만남으로 인해 이무기의 전설이 현실로 다가오고 있음을 직감한다. 전설의 재현을 꿈꾸는 악한 이무기 '부라퀴' 무리들이 서서히 어둠으로 LA를 뒤덮는 가운데, 이들과 맞설 준비를 하는 이든과 세라. 모든 것을 뒤엎을 거대한 전쟁 앞에서 이들의 운명은 어떻게 될 것인가.

단편적으로 본 「디 워」는 늘 보았던 것 같은, 그저 그런 SF영화의 이야기다. 하지만 이 영화의 구조는? 이전 우리의 영화에서 보았던 것과는 조금 달라져 있었다.

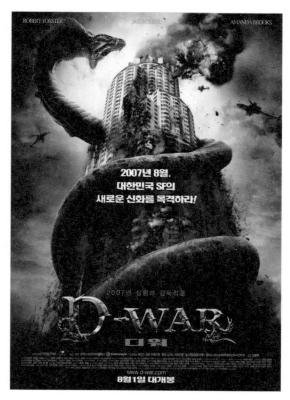

2007년 화제작 「디 워」 포스터
(사진 출처 한국영상자료원)

① 언어

영화의 모든 대사는 '친절하게' 영어로 되어 있다. 바로 그들(미국)을 위해서 말이다. 그래서 이것이 한국 영화인가에 대한 논란은, 여전히 존재할 수밖에 없다.

② 타깃

영화를 보는 대상은 미국인들이 먼저다. 그래서 영화는 그들을 위해 전혀 위험하지 않은 스토리 그리고 익숙한 배경(LA)을 기반으로 만들어졌다.

③ 영상

영상을 위한 기술력은 어디선가 본 듯한 SF 영상, 즉 반복적으로 할리우드의 기술만을 흉내 내고 있다. 물론 미디어에서는 그 기술력을 저렴한 가격에 해냈다고 포장을 했지만 말이다.

어떤가? 지금 보면 뭔가 재미있지 않은가? 맞다. 영화 「디 워」는 그 옛날 미국이 펼쳤던 이국주의를 그대로 따라가는 모양새를 하고 있다. 케케묵은 옛날…… 그 해프닝처럼. 하지만 그때 우리는 그랬다. 아니 그래야만 했다. 우리에게 불친절하더라도, '미국 진출'을 위해서라면 우리의 불편을 그리고 무언가를 감내해야만 했다. 당연하게 미디어들도 마찬가지였다. 우리의 영웅을 위해서, 선진의 나라에서 인정받는 그런 영웅을 위해선.

「디 워」의 미국 진출 과정을 담은 미디어의 행태

| 1 | 진출을 미디어에 알린다. |

| 2 | 투자를 받고 돈을 쓴다. |

| 3 | 초기 진행 과정을 지속적으로 미디어에 알린다. |

| 4 | 일정 기간 미디어와 경계를 두고 오랜 침묵을 지키며 비밀이라는 단계로 |

| 5 | 느닷없이 나타나 한국 문화를 위해 돈을 벌 수 있다는, 미래의 성공할 기업으로 포장한다. |

| 6 | 미디어를 통해 민족적 자긍심을 드높인다. |

| 7 | 해외에서의 성과? 실패는 실패가 아닌 다음을 위한 준비라고 그럴듯하게 포장한다. (미국에 진출했다는 것만으로도 장한 일이니까!) |

| 8 | 그리고 이런 일련의 과정을 다시 반복한다. |

2) 원더걸스와 고생담

어느 날인가, 꽤 잘 나가던 아이돌그룹인 원더걸스가, '노바디'란 노래로 미국에 진출한다는 소식을 전해왔다. 내용인즉슨, 미국에서 '노바디'의 뮤직비디오를 보고 진출을 타진해왔고, 프로듀서 박진영이 다섯 소녀와 심사숙고한 끝에, 고생을 각오하고 미국 진출을 감행했다는 것이다. 그때 그들의 도전, 눈물 절절한 사연은 지금 우리에게 어떤 이야기로 남겨져 있을까?

> 원더걸스 '미국 전국구 스타' 내달 공중파 프로그램에 대거 출연 예정
> 여성 그룹 원더걸스가 미국 '전국구' 스타로 떠오른다. 원더걸스의
> 소속사 JYP엔터테인먼트 한 관계자는 "원더걸스가 내달 미국 지
> 상파 프로그램에 대거 출연이 예정됐다. 빌보드 싱글차트 진입 후
> 출연 요청이 쇄도하고 있다. 최소 3개 이상의 프로그램에 출연하

게 될 것이다"고 말했다.

원더걸스의 미국 진출을 진두지휘하고 있는 박진영은 빌보드 진입과 지상파 진출을 맞물리도록 사전에 치밀하게 조율한 것으로 알려졌다. 빌보드를 통해 실력을 인정받고 지상파를 통해 인지도를 높이겠다는 복안이다. 원더걸스 이전에도 한국 스타들이 미국 방송에 출연한 적은 있지만 지상파에서 대대적으로 출연 계획을 세우는 것은 이번이 처음이다.

원더걸스는 지난 여름 미국 유명 그룹 조나스 브라더스의 북미 투어에서 오프닝 공연을 맡으며 총 42개 도시 51회 이상의 공연을 통해 총150만 명 이상의 관객과 만났다. 원더걸스는 이번 지상파 프로그램 출연으로 북미투어를 통해 상승시킨 인지도를 다시금 끌어올릴 것으로 보인다.

원더걸스는 이미 6월 20일 오전 10시(현지 시간) 미국 지상파 채널인 폭스TV 토크쇼 「웬디 윌리엄스 쇼」에서 출연해 '노바디'를 불렀다. 쇼의 진행자 웬디 윌리엄스가 JYP USA를 통해 원더걸스의 출연을 요청해 이뤄졌다. 그는 이날 프로그램에서 원더걸스를 "아시아의 센세이션이자 빅스타의 미국 첫 TV 무대"라고 소개했고 '노바디'를 듣고 난 후 "굉장하다Fabulous"와 "매우 좋다Love it" 등의 찬사를 거듭했다.

그는 멤버들과 포옹하며 한국어 인사말이 뭐냐고 묻는 등 친밀감을 표시했다. 객석의 열기도 뜨거워 방청객이 모두 기립해 박수를 치는 장면이 연출됐다. 잇따른 지상파 프로그램 출연이 원더걸스의 미국 활동에 어떤 화제를 불러일으킬지 관심이 모아지고 있다. 원더걸스는 22일 대한민국 가수로는 최초로 미국 빌보드 싱글 Hot100차트에 76위로 진입했다. 이는 아시아 가수로는 4번째이며 30년 만의 일이다.

— 「한국일보」, 2009년 10월 27일자

재미있는 건 바로 그 뒤에 남겨진 이 이야기 역시도, 앞서의 영화 과정을 보듯 그 순서를 그대로 따라가고 있다는 점이다. 바로 이렇게 말이다. 물론 그것을 전달했던 미디어 역시도…….

① 진출을 미디어에 알린다.
② 돈을 쓴다.
③ 초기 진행 과정을 지속적으로 미디어에 알린다.
④ 일정 기간 미디어와 경계를 두고 오랜 침묵을 지키며 비밀이라는 단계로 포장한다.
⑤ 느닷없이 나타나 한국 문화를 위해 돈을 벌 수 있다는, 미래의 성공할 기업인으로 포장된다.

원더걸스의 '노바디' 콘셉트와 영화 「드림걸즈」
(사진 출처 https://cogito8ergo4sum.tistory.com/315)

⑥ 미디어를 통해 민족적 자긍심을 드높인다.

사실 솔직하게 말하면 그렇지 않은가? '노바디'란 노래와 원더걸스의 모습은 이미 1970년대 이전부터 유지되어왔던, 미국적인 정서의 반복일 뿐이었으니까. 어디선가 들었을 법한 음악과 영어 그리고 그들이 되고픈 처절한 몸치장까지도.

3 우리는, 우리의 영웅이 될 수 없을까?

스타벅스는 비싸다. 누구나 느끼듯이 한낱 이름뿐인 이 껍질을, 우린 아주 선호한다. 왜냐면 영웅의 나라에서 온 선진의 브랜드이기 때문에. 그러해서 우리는 그것에 대해 합당한 값을 치르고, 그것에 대한 시스템을 충실히 따르고 있다. 한낱 껍질에 불과한 이것에 말이다.

그리고 이와는 반대로 우린 영웅이 아닌 것에 매우 격한 반응을 보내곤 한다. 우리가 만든, 평범한 우리들의 생각들에게는 특히 더.

이 사건도 그렇지 않았나? 서울의 브랜드에 관한, 이 이야기 말이다. 2015년 서울의 새로운 브랜드 'I.SEOUL.U'와 그 디자인에 대해, 우린 너나 할 것 없이 많은 나쁜 말을 퍼부어댔다. 이유는? 그것을 만들었던 사람은 우리의 영웅이 아니었기에, 그 디자인은 바로 우리가 업신여

I·SEOUL·U

2015년 논란의 대상이었던 서울의 새 브랜드

겼던, 우리 자신이 만든 껍질이었기에. 물론 이 이야기는 아주 단적인, 그리고 과격한 한 가지 예에 불과하다. 하지만 생각해보면 우린 늘 그렇지 않았던가? 우리를 살면서?

"나는 널 서울한다?" 서울 새 브랜드 논란

서울시가 야심차게 새로 선정한 도시 브랜드 'I.SEOUL.U'에 대한 논란이 확산되고 있다. 지난 28일 서울시는 광장에서 열린 서울브랜드 선포식에서 13년간 사용해온 '하이 서울Hi Seoul' 대신 '아이.서울.유I.SEOUL.U'를 새 브랜드로 선정했다.

브랜드 개발비에 8억 원, 선포식 행사 등에 3억 원 등 새 서울 브랜드를 만드는 데 총 12억 원의 예산이 들었다. 앞으로 버스 간판 등 기존에 설치된 '하이 서울' 브랜드를 교체하는 데만 최소 수백억 원의 비용이 들 것으로 예상돼 예산 낭비하는 것 아니냐는 우려가 나오고 있다. 또 브랜드의 의미도 상당히 애매모호하다는 지적이다.

서울시 측은 '나와 너의 서울', '공존과 여유'를 의미한다고 밝혔다. 하지만 '나는 너를 서울한다'라고 직역돼 외국인들 입장에서는 제대로 받아들이고 이해하기 힘들다는 문제가 제기됐다. 이러한 세태를 반영하듯 온라인상에서는 'I.SEOUL.U' 브랜드를 놓고 '서울SEOUL이 아이유IU에게 장악된 모습', '아이 서울 우유' 등으로 풍자하고 있다. 새누리당 김성태 의원은 "브랜드 가치가 294억 원에 달할 것으로 추산되는 기존의 '하이 서울'을 굳이 바꿔야 하는지 잘 모르겠다"고 꼬집어 비판했다. 한편 서울시는 이번 새 브랜드 'I.SEOUL.U'의 홍보를 위해 내년에 약 15억 원의 예산을 편성해 홍보할 계획이다.

— 「인사이트」, 2015년 10월 31일

그렇다면 말이다. 이 사건이 한참이나 지난 2020년이 지나고 있는 지금, 우리는 과연 어떤 시대를 살아내고 있을까? 아직도 그때와 같이, 그들의 세상을…… 여전히 동경하고 있을까?

그나마 다행스러운 점은 그때와는 다른 바람이 지금 우리에게 불고 있음을 이젠 조금씩 느낄 수 있게 되었다는 거다. 세대도 바뀌고, 또 역사도, 정치도 그렇다. 그래서 지금은 그저 이 바람이 조금 더 오래 불기만을 기다려보고자 한다. 그때 그 바람에 들떴던, 아직도 영웅을 꿈

꾸며 사는 그런 시대의 변방으로써 말이다.

아참! 이상구 신드롬, 그 뒤의 이야기는 과연 어떻게 되었을까? 그는 여전히 영웅으로서, 행복한 삶을 누리고 있을까? 그 이후의 일은…… 예상과는 아주 다르게 기사에도 언급된 것처럼, 실제로 축산업자들 중심의 대규모 규탄대회가 여의도광장에서 열렸고 이상구 박사도 쫓겨나듯 한국을 떠나게 되었다고 한다. 그 이유가 온전히 그가 했던 그 말, 마치 복음과 같던 그 말들 때문이었는지는 잘 모르겠지만 말이다.

2/3
좋아함에 대하여

이야기 하나

미국의 한 방송사가 개편을 위해 시청률 조사를 진행했다. 대개의 시청률 조사의 방법처럼 일정 기간 표본으로 정해진 시청자의 TV에 기계를 달았다. 그리고 이 조사를 근거로, 방송사는 프로그램 개편을 진행하는데 객관적인 조사를 했음에도 결과는? 예상과는 달리 새로운 프로그램의 시청률이, 이전과 비교해 더 떨어지게 되었다는 거다. 그 이유는? 조사의 대상자였던 시청자들이 자신을 고급스러운 이미지로 포장한 후 조사에 임했기 때문이다(시청자를 자처한 그들은 조사 기간 동안 뉴스나

교양 프로그램을 주로 시청했던 것이다).

이 이야기를 통해 알 수 있는 건? 우리는 우리가 좋아한다는 걸 스스로 조작할 수 있으며, 그 결과 역시도 스스로 만들어낼 수 있다는 것이다. 하물며 내가 좋아한다는, 그 사실조차도 말이다.

이야기 둘

몇 년 전 아주 재미있는 기사가 우리에게 불쑥 전해졌다. 위의 이야기와 는 조금 다른, 그런 관점으로 말이다.

강남스타일 동상 설치 1년여…… 여전히 엇갈리는 반응

지난 24일 오후 2시쯤, 서울 강남구 코엑스 동쪽 광장. 두 외국인 남 성이 한쪽을 가리키고는 웃더니 이내 한 사람이 가서 섰다. 다른 사 람이 스마트폰을 들어 포즈를 취하라고 말하자 주위를 두리번거 린 남성은 양쪽 손목을 엇갈리게 걸치고는 엉거주춤 다리를 구부 렸다. 이들은 지난해 4월, 서울 강남구청이 설치한 '강남스타일' 동 상 앞에 서 있었다.

강남구는 작년 동상 제막식을 앞두고 "말춤의 손목 동작을 디자인 했다"며 "위에서 내려다보면 두 손으로 지구를 감싼 모습"이라고 의미를 밝혔다. 영국 런던 피커딜리 서커스, 미국 뉴욕의 월스트리 트 황소 등을 언급한 구는 동상이 독특한 강남만의 문화를 담은 '진

정한 강남스타일'을 보여주게 될 것이라면서 세계는 하나라는 글로벌 마인드를 부각한 작품이라고 강조했다.

청동으로 만든 동상의 높이는 5m, 폭은 8m 정도다. 2015년 문화체육관광부의 관광특구 활성화 국비사업에 공모하여 대상으로 선정된 뒤, 강남의 스토리텔링이 담긴 조형물을 설치하게 되었다는 게 강남구의 설명이다. 당시 네티즌들 반응은 엇갈리는 가운데서도 부정적인 내용이 더 많아 보였다. 특히 제작비에만 약 4억 원이 들어갔다는 사실에 아까운 세금 낭비라는 지적이 끊이지를 않았다. 관련 질문을 보낸 「세계일보」에 동상 제작은 '2015년 문화체육관광부의 관광특구 활성화 국비사업' 대상이었다고 강남구 관계자가 다음 날(25일) 밝혔으니 국민들 세금이 고스란히 동상에 들어간 셈이다.

1년여가 지난 지금도 시민들 반응은 크게 다르지 않다. 여전히 반반이다.
재밌다는 이들은 "코엑스 근처에만 볼 수 있는 동상이므로 관광객들의 눈길을 끌지 않겠냐"면서 자연스레 말춤 자세를 취했다. 한 여성은 뒤쪽에서부터 말춤 자세로 앞으로 이동하더니 "재밌지 않느냐"고 되묻기까지 했다. 현장학습 나온 것으로 추정되는 남학생들은 옆에 선 전광판 삼매경에 빠져 있었다. 화면을 손으로 터치하

면 강남스타일 뮤직비디오가 재생되는 방식이다.

반면 부정적인 이들은 '세금 낭비'를 강조했다. 동상에 무슨 의미가 있느냐면서 '강남스타일' 노래가 뜨니까 물 들어온 김에 노 저으려고 만든 것 아니냐고 물었다. 채모(28) 씨는 "오랜 세월 후에도 동상이 그대로 유지될지 모르겠다"며 "지역 문화를 발전시킬 방안이 노래 따라 동상 세우는 것 말고는 공무원들 머리에 없느냐"고 쓴소리까지 했다.

강남스타일 동상은 최근 서울로 앞 '슈즈트리'가 예술이냐 아니냐를 놓고 갑론을박이 벌어지면서 다시 언급 대상에 오르내리고 있다. 이와 관련해 강남구청 관계자는 "외국인 관광객들이 강남에 오면 인증샷을 찍는 장소로 널리 쓰이고 있다"며 "지난달 내한공연을 펼친 영국 록밴드 콜드플레이 멤버도 동상 앞에서 인증샷을 남겼다"고 말했다. 일회성 마케팅에 그치는 것 아니냐는 질문에는 거듭 '인증샷 장소'를 강조하면서 명소로서 이름을 널리 알릴 거라는 데 관계자는 무게를 뒀다.

제작비 4억 원 규모의 산정 근거를 물었다. 하지만 관계자는 작가의 재능기부만 언급했을 뿐 정확한 구성 내역이 어떻게 되는지는 밝히지 않았다. 공개입찰 방식으로 동상을 제작했다는 답변만 내

놓았다. 관계자는 "동상은 강남구 공유재산으로 등록되었다"며 "앞으로도 공유재산 관리규정에 따라 관리하겠다"고 말했다.

— 「세계일보」, 2017년 5월 27일

　　이 이야기에서 찾을 수 있는 건 앞서의 내용에서 더 나아가, 지금은 미디어들도 우리가 묻지 않았던 질문에 대한 대답을 미리 만들어놓고, 그것을 강제적으로 조작하고 있다는 점이다. 우리가 그것을 이해한다고 믿게끔 만드는, 때론 마케팅이라는 이 위대한 이름의 명명을 통해서라도. 이 기사 역시 마찬가지다.

　　논란이란 대답을 미리 정해놓고, 몇몇 시민들의 의견이 다인 것처럼 양비론만 펼쳐내고 있다. 자신은 공정한 척하며 뒷짐만 지고, 무슨 일이

강남스타일 동상
(사진 출처 flickr)

일어나면 아무것도 안 한 것처럼 시치미를 뗀다.

요즘의 미디어는 특히 이런 유형의 기사들을 통해 계속 논란만을 생산해내고 있다. 패러독스 - ①앞의 명령을 따르라. ②앞의 명령에 따르지 말라 - 처럼 말이다. 이유는? 당연히 돈 때문이다. 우리의 생각을 구속하는 방식을 통해 이익을 창출할 수 있기에. 그 옛날 베이트슨이 말했던 이중구속의 딜레마처럼.

패러독스 · paradox [명사] | 표준국어대사전
일반적으로 모순을 야기하지 아니하나 특정한 경우에
논리적 모순을 일으키는 논증.
모순을 일으키기는 하지만 그 속에
중요한 진리가 함축되어 있는 것으로 간주한다.

그래서 문득 궁금해졌다. 이 이야기들이 말하는 '좋아함'이란 것에 대해. 이처럼 서로가 조작하는 정보들 속에서 내가 진짜 좋아하는 것이 있는지? 있다면 그것의 진짜 의미는 무엇인지가.

2 내가 좋아하는 것은?

인생에 '야구'가 들어왔던 적이 있었다. 1982년 프로야구 그리고 OB 베어스. 매일 야구로 하루가 시작되었고, 또 매일 야구로 하루가 저물었다. 왜 그리 야구에 몰입했는지 그 이유는 모른다. 하지만 그땐 광적으

↑ 야구 경기장(사진 출처 flickr)
↓ 프로야구 개막 (사진 출처 https://onle.tistory.com/176)

로 야구에 올인했다. 매일의 일상이 그것이었고, 매일의 이야기가 그것이었다. 비록 그것이, 아주 불온한 생각에서 시작된…… 그런 일이었지만 말이다.

한국프로야구는 1982년 OB 베어스, MBC 청룡, 해태 타이거즈, 롯데 자이언츠, 삼성 라이온즈, 삼미 슈퍼스타즈 등 6개 구단의 출범으로 시작된 후 1986년 빙그레 이글스가 출범하면서 7개 팀으로 늘어났다. 당시 프로야구 출범 배경에 대해서는 1980년 광주민주화운동이 발생한 후 전두환 정권이 국민들의 정치적 관심을 다른 방향으로 돌리기 위해 시작한 3S$^{screen·sex·sports}$ 정책의 일환으로 시작되었다는 것이 통설이다.

— 한국 프로야구와 제5공화국(출처 네이버 지식백과)

그렇게 시작된 나의 야구 인생도, 어느덧 30년이 넘었다. 그러는 사이 우리의 프로야구는 국민스포츠로 불리게 되었고, 또 야구를 즐기는 관중 기록도 매년 새롭게 갱신되고 있다. 그런데 아주 이상한 점이 있다. 세월이 그렇게 흘렀어도, 내가 왜 야구를 좋아하고 있는지, 왜 아직도 마음을 졸이면서 경기를 지켜보는지, 그 이유를 도대체 알 수가 없다는 것이다. 단순히 좋아한다는 것을 넘어선…… 바로 그것의 진짜 '이유' 말이다.

나는 왜 OB 베어스를 좋아하게 된 걸까? 그 이유는 아주 단순하다. 친한 친구를 따라갔던 그곳이 그저 OB 베어스의 어린이 회원을 모집했던 바로 그 장소였기 때문이다. 그래서 그랬을까? 누군가 그 이유, OB 베어스를 좋아하는 이유를 물어보면 난 대개 이런 식의 대답들만을 반복하곤 했다.

"박철순이란 전설적인 투수가 있었다. 끈기가 있는 팀이다! 화수분 야구를 하는 팀이다!"

맞다. 난 그랬다. 누구나 공감할 수 있는, 그럴듯한 이야기들만을 내 스스로 미화해서 떠벌이곤 했다. 내가 좋아하는 이유가 너무 미천해서였을까? 아니면 야구를 좋아하는 이유를 정말 몰라서였을까?

그러다 보니 더 궁금해졌다. 내가 좋아한다는, 이 야구의 의미 말이다. 해서 난 공통이라 여기는 이유, 즉 객관적이라고 불리는 이유를 배제하고 내가 야구 그리고 OB 베어스를 좋아하는 진짜의 이유를 한번 나열해보기로 했다. 진짜 내가 그것을 좋아하는지 무척이나 궁금했기 때문에…….

① 다른 팀에 비해 꽤나 멋있어 보였던 유니폼
원년 청색과 붉은색 그리고 흰색으로 조화된 유니폼은 내게 꽤나 멋있어 보였다.

나는 아직도 원년 어린이회원 가입 때 받은 물품들을 간직하고 있다.
그때, 그 어린 시절의 기분을 간직하기 위해서다.

② 원년 우승
아무것도 모르던 시절 내가 응원했던 팀이 우승을 했다는 그 짜릿함을 알고 있다.

③ 학다리 신경식
일명 발레처럼 다리를 쭉 펼치며 1루에서 아웃을 잡았던 신경식 선수는 당시 우리들 사이에서도 따라해야만 하는 로망이었다.

④ 너클볼
미국 야구와 함께 너클볼이란 구종을 알려주었던 박철순 선수가 있었다.

⑤ 아쉬움
첫해 우승을 하고도 꽤 오랫동안 하위권을 맴돌았던 성적이 마음속에 남았다.

⑥ 2위만 했던 김경문 감독
두산 베어스에 새로운 바람을 만들었던 감독이었지만 늘 2위만 했다.

⑦ 화수분 야구
늘 새로운 선수가 나타나 새로운 신바람을 일으켰다.

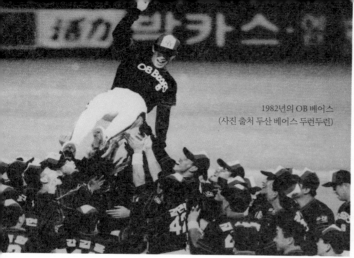

1982년의 OB 베어스
(사진 출처 두산 베어스 두런두런)

⑧ 끈기
질 것 같은 경기를 끝내 뒤집는 끈기가 팀의 컬러로 자리를 잡고 있다.

⑨ 사건과 사고
최초로 감독에 대항해 1군 선수들이 대거 야구단을 이탈했다. 그런데 재미있는 건 그 이듬해 그 선수들이 새로운 감독과 함께 우승을 만들기도 했다.

그랬다. 그것의 내용과 의미, 즉 좋아함이란? 결국 나와 함께한 시간 그리고 내가 선택한 이야기, 바로 내가 자랐던 역사의 시간들과 함께 이어진, 그 이야기들이었다.

3 ___ 나는 행복합니다, 한화라서 행복합니다

"나는 행복합니다. 나는 행복합니다. 한화라서 행복합니다!"

어딘가에서 들어봤음직한 노래 같지 않은가? 맞다. 이 노래는 프로야구단 '한화 이글스'의 응원가다. '한화 이글스'의 경기가 있을 때면, 또 선수들이 극적인 플레이를 펼칠 때면 어김없이 들려오는, 바로 이 노랫말들⋯⋯.

하지만 이 노래는 노랫말에 담긴 의미와 달리, 바로 그 '행복'이란 단어로 인해, 그리 행복하지 못한 기구한 운명을 겪어야만 했다. 그 이유는? 이 노랫말의 대상자인 '한화 이글스'가 아주 오랫동안 좋은 성적을 올리지 못하고 있는, 그런 팀이었기 때문이다.

그래서 '한화 이글스'의 팬들은 보살이라 불린다. 물론 2015년 야구의 신이라 불리던, 김성근 감독이 부임하면서 반짝 '한화 이글스'의 인기가 급상승하기도 했지만 안타깝게도, 대부분의 사람들이 알다시피 그 시간은 그리 오래 지속되지 못했다. 참고로 2018년, 아주 잠깐 '한화 이글스'의 팬들이 그 갈증을 풀게 된다. 정규리그 3위라는 성적을 거머쥐었기 때문이다. 물론 그 이후는? 여전히 그 이전과 같은 성적을 가진 팀으로 되돌아갔다.

하지만 그렇다고 해서 그들이 행복하지 않을까? 안타의 순간, 도루의 순간, 삼진의 순간, 어쩌면 그들에겐…… 그 순간들이 모두 행복을 가져오는, 바로 그들이 좋아하는 진짜 '한화 이글스'의 의미가 아닐까? 그들의 역사와 함께했던 그들의 이야기를 같이 쌓아갔던 바로 그 팀이 '한화 이글스'였기 때문이다.

그렇다면 이 이야기, '좋아함'이란 이야기를, 어쩌면, 이렇게 결론을 낼 수 있을까? 나의 역사가 함께 쌓여진, 바로 그 시절의 이야기가 좋아함의 진짜 의미라고 말이다.

그렇다면 앞에서 언급한 논란의 강남스타일 동상을, 우린 어떤 의미로 받아들일 수 있을까? 난 이 동상을, 이 디자인을 과연 좋아할 수 있을까? 그런 의미에서 이 사안에 대해 난 대답을 유보할 수밖에 없다. 그 이유는? 아직 이 동상에, 나의 이야기를 담지 못했기 때문이다. 물론 그 진행 과정에 담긴 의도는 언젠가, 꼭 이야기를 해야만 하는 사안이겠지만 말이다(지난 디자인서울과 같은, 디자인과 정치가 엮여 진행된 그때의 모습을 보는 듯 한 기시감이 드는 건, 나만의 노파심일지).

참고로 그 이후, 이 동상에 대한 새로운 이야기들이 등장하게 된다. 하나는 이 논란에 기름을 부을 만한 기사로, 또 하나는 긍정을 명명해주는 이야기로. 물론 그렇다고 이 논란이 끝났는지는 여전히 알 수 없는 일이지만 말이다.

'강남스타일' 동상 본 싸이 "너무 과하다고 생각"
가수 싸이가 강남구가 자신의 히트곡을 기념해 설치한 '강남스타일' 동상에 대해 과하다는 반응을 보였다.
싸이는 지난 24일 「일간스포츠」와의 인터뷰에서 "과하다고 생각한다. 손만 해놓은 것도 뭔가 웃기다"면서 "전에 없던 히트를 해서 다들 즐거웠던 건 사실이지만 그냥 제 직업이어서 하다가 그렇게 된 거고, 나라를 위한 일도 아니었는데 구에서 세금으로 동상을 세우는 게 정말 감사하지만 처음부터 너무 과하다는 생각을 했다"면서 이같이 말했다.

지난해 4월 강남구는 4억 원을 들여 '말춤'을 출 때 취하는 손 모양을 거대한 청동 조형물로 만들어 코엑스 앞에 설치했다. 강남구는 "세계적인 인기를 끈 말춤을 형상화한 동상을 세우면 이 동상은 강남의 상징이 돼 많은 외국인 관광객이 모여들 것이다"라고 취지를 설명했다. 이어 강남구는 "2014년 문화체육관광부로부터 코엑스 일대를 마이스 관광특구로 지정받아 문화체육관광부로부터 국비를 지원받는 관광특구 활성화 사업으로 시작했다"면서 일부 구의회의 반대가 있었다는 주장은 허위주장이라는 입장을 밝혔다

강남구 관계자는 "싸이가 강남스타일 탄생 5주년 인터뷰 중 코엑스에 있는 강남스타일 말춤 동상에 대한 생각을 묻는 질문에 '과하다, 웃기다'고 한 말을 모 강남구 의원이 '모두 반대했다, 한 개인이 혼자 밀어 붙였다'라고 왜곡·과장한 것은 전혀 사실과 다르다"라고 해명했다.

— 「서울신문」, 2017년 7월 25일자

한 예로 TV프로그램 「알쓸신잡」을 통해 유시민은, 오히려 이 내용에 아주 긍정적인 이야기를 펼친다. 논란이 어느 정도 정리된 듯한 어조로 말이다.

'알쓸신잡2' 싸이 '강남스타일'은 왜 성공했을까(ft.한류)

강남엔 싸이의 '강남스타일' 안무를 동상으로 만들어둔 것이 존재한다. 황교익과 유희열은 이곳을 찾아 '강남스타일' 뮤직비디오를 보며 "지금 봐도 재밌다"고 극찬한 뒤, 외국인들이 그 앞에서 인증샷을 찍는 것을 보고 깜짝 놀랐다. 외국 스타들도 찾아서 인증샷을 남기는 곳. 황교익과 유희열도 잽싸게 '강남스타일' 포즈로 사진을 찍었다.

'강남스타일'은 외국인들이 찾아가 사진을 찍을 정도로 전 세계적 사랑을 받았던 곳. 장동선에 따르면 외국인들에게 '강남스타일' 한 마디로 대한민국에 대한 설명이 가능하다. 이에 잡학박사들은 왜 '강남스타일'이 사랑받게 됐는지를 각기 다른 이유로 분석했다. 한류에 대한 생각도 함께 전해졌다.

황교익은 '강남스타일'의 인기에 대해 "싸이라든지 아이돌 그룹들은 한국의 정서를 담고 있다기보단 극히 미국적이다"고 운을 뗐다. 그러곤 굳이 조선에서부터 시작된 것들을 '전통'이라며 밀어내는 방식보단 전 세계 사람들이 좋아할 만한 문화, 잘하는 것을 문화 상품으로 세계화하는 것이 좋다고 짚었다. 지금의 한류가 바로 그것.

이에 유시민은 "싸이가 막 놀았기 때문에 먹혔다"고 자신의 생각을 보탰다. 우리는 과거부터 잘 노는 민족으로 통했다고. 그는 "그동안은 사는 게 어려웠다. 경제적으로 넉넉해진 뒤 싸이가 막 놀았

는데 '정말 잘 노네'라고 된 거다. 이게 문화의 힘이다"고 했다. "정부에서 예산 책정해서 형식 짜서 백날 해봐야 헛거다. 그냥 놀고 싶은 대로 노는 거다. 그걸 보고 '재밌네' 해서 배워 가면 'K스타일'이다"고 힘줘 말했다.

또 유희열은 '강남스타일'이 말춤 덕에 떴을 것이라고 했다. 사람들이 이를 따라하면서 더 잘 퍼져나가기 시작한 것일 거라고. 외국인들이 가사를 모르기에 '오빠 강남스타일' 부분부터 시작이란 설명도 더했다. 대부분의 박사들이 싸이 이전에도 말춤이 있었다는 것을 떠올리며 공감했다.

장동선은 강남과 같은 공간이 다른 나라에도 존재하기 때문이라 짚었고, 건축가인 유현준은 놀이터, 오리배, 한강시민공원, 목욕탕, 관광버스 등 한국적인 공간이 뮤직비디오에 많이 담겼기 때문이란 의견을 내놓기도 했다.

— 「뉴스엔미디어」, 2017년 12월 23일

2/4

수학數學을 수학修學하는 이유

1 ___ 수학과의 전쟁

수학을 싫어했다. 아주 어릴 적부터, 지금은 중학교 3학년인 딸은(물론 그 생각은 지금도 변함이 없다).

그때(초등학교 6학년 무렵) 딸아이와 아내는 매일이 전쟁이었다. 수학 숙제를 할 때 얘기다. 그러던 어느 날 문득, 아내가 내게 말을 꺼냈다.

"앞 동에 개인적으로 수학을 잘 가르치는 선생이 있다던데…… 거기에 보내보면 어떨까?"

물론 선택의 여지는 없었다. 매일 이어지는 수학과의 전쟁을, 어떻게든 해결해야만 했으니까(또 주변 엄마들의 정보도 그렇다고들 하니). 그래서 결국 우리 가족은 딸아이를, 학원이라는 곳에 보내기로 했다. 물론 딸아이도 그 의견에 찬성을 했다.

그런데 그렇게 못미더워했던(개인적으로) 학원의 시스템이 얼마 지나지 않아 그것도 생각 이상으로, 아주 큰 위력을 발휘하는 것이 아닌가! 맞다. 딸아이의 수학 성적이 부쩍 오른 것이다.

'이래서 다들 학원에 보내는 건가 보군!'

그랬다. 결과적으로 우리 가족의 걱정덩어리였던 수학은 아주 쉽게 멀어져갔다. 더군다나 학교에선, 시험을 볼 때마다 아이의 답안지로 채

초등학교 4학년 수학 교과서

점을 한다는 후문이 있었다.

　그러던 어느 날, 그렇게 수학을 잘했던 딸아이가 문득 우리에게, 불만을 토로하기 시작했다. 학원에 간 지 약 두 달쯤 지난 후부터 말이다. 특히나 수학을 잘 가르쳤던 혹은 우리가 그렇다고 믿었던, 그 선생님에 대해 불만을.

　　"매일 문제를 너무 많이 풀고, 잘 몰라도 계속 풀게만 하고……."

　때마침 나 역시도, 그 수학선생님에 대한 불만을 하나 가지게 되었던 찰나였다. 그 선생님이 딸아이에게 선행학습을 시키겠다는 이야기를 전했기에. 개인적으로 아주 오래전부터 나는 한국의 학원 시스템, 그 중에서도 특히 이 선행학습이란 개념을 못마땅하게 생각했다. 그리고 결국 딸아이는 그 학원을 관두게 되었다. 아이의 불만이 너무 커져만 갔기에.

　누군가에게는 별일 아닌 것 같겠지만 누군가에게는 생존까지 걸 수 있는 별일에 대한 전쟁의 시기가 지나고, 문득 생각해보니 뭔가가 이상했다. 이렇게 진행되어야만 하는 '수학'이란 이 시스템이 말이다.

　　'수학이 도대체 무엇이기에, 왜 우린 이것에 이리도 목을 매고 있을까? 이런 행동, 즉 빠른 시간에 많은 문제를 푸는 것이 우리에게, 아니 나의 아이에게 어떤 의미가 되고 있을까?'

수학의 사전적 정의를 먼저 확인해보자.

수학 [명사] | 두산백과
물건을 헤아리거나 측정하는 것에서 시작되는
수(數)나 양(量)에 관한 학문이다.
다른 학문의 기초가 되기도 하며 인류의 역사상
가장 오래전부터 발달해온 학문이다.

우린 위와 같은 문장을 통해 아주 쉽게 수학의 진짜 의미를 들여다볼 수 있다. 바로 수학이 다른 학문의 기초가 된다는 것 그리고 가장 오래전부터 발달해온 학문이라는 것을 말이다. 하지만 이 내용만으론…… 맞다. 앞서의 궁금증(?)을 해결하기엔 뭔가 부족했다.

그렇다면 이것에 대한, 좀더 자세한 내용은 어떻게 정리되어 있을까?

수학은 철학·천문학·약학 등과 같이 인류의 역사상 가장 옛날부터 발달해 내려온 학문으로서 현시점에서도 활발히 연구 성과를 올리고 있으며, 그 발전상은 눈부시다. 수학은 인간의 사유思惟에 의하여 구성된 추상적인 과학으로, 추론推論의 전제前提로 삼는 공리公理라 일컫는 일군의 명제命題를 가정하여 올바른 결론을 이끌어낸다. 그러므로 채택하는 공리를 달리하면 결론도 달라진다. 예

를 들면, 유클리드기하학*에서는 삼각형의 내각의 합은 2직각이
지만, 한편 어떤 비非유클리드기하학**에서는 2직각보다 크게 되
거나 또는 2직각보다 작게도 된다. 수학은 그 본질적인 추상성抽象性
때문에 전제로 삼은 공리에 보다 적합한 구체적인 현상을 적용시키
면 이 공리에서 이끌어낸 결론이 그 구체적인 현상을 선명하게 해
명해주는 것이다. 이러한 점에서 수학을 '과학의 언어'라고도 말하
고 있으며, 자연과학이나 기술의 발전에는 물론, 사회·인문·군사
등 과학의 거의 모든 분야의 발전에 크게 공헌하고 있는 실정이다.

— 두산백과

흥미로운 이야기다. 결국 수학은, 세상을 선명하게 그리고 논리적으
로 해명하는 학문이라는 것이다! 처음부터 그리고 지금까지도 말이다.
그런데 그런 의미라면 오히려 지금이 더 이상하지 않은가? 우리가 지금 겪
고 있는 수학 교육의 시스템은 분명 선명, 논리, 해명을 문제, 반복, 선행
으로 대처하고 있을 뿐이니까. 그래서 더 궁금했다. 우리의 지금 행태가,
우리가 만든 이 행위의 원인 말이다. 하물며 수학이 그렇다는데도…….

* [수학] 거리, 넓이, 각을 제외한 나머지에 의하여 변하지 않는 성질을 연구하는 기하학(고려
대한국어대사전)
** [수학] 기하학에 있어서 직선 밖의 한 점에서 그 직선과 평행인 직선을 두 개 이상 그을 수 있
거나 하나도 그을 수 없는 공간을 대상으로 하는 연구(고려대한국어대사전)

대학교 3학년을 마쳤을 무렵, 문득 휴학이라는 걸 했다. 바로 영어 때문에. 내가 졸업할 당시에도 취업을 하려면, 반드시 영어가 필수라고 했으니까. 하지만 휴학의 진짜 이유는 사실 두려움 때문이었다. 졸업 그리고 사회에 대한 진입, 물론 영어 역시 그 몫의 하나이기도 했고. 그러해서 결국 난 '영어'라는 세계에 발을 들여놓게 되었다. 어찌되었든 표면적인 이유는 그랬으니까.

　　매일매일 학원을 다니며 나름 영어 공부에 매진했다. 아주 진지하게, 어찌되었든 일단 시작은 했으니깐. 그런데 학원이라는 곳에서 시키는 공부라는 게 수업의 50분 중 절반은 매일 조금씩 문장을 외우게 하거나 발음을 체크하고, 또 나머지 시간에는 같은 클래스에서 공부하는 사람들과 이야기를 하는 게 전부였다. 그 어떠한 기준이나 설명도 없었다. 그래서 그 기간 동안 내가 할 수 있는 공부라는 건? 그저 교재에 나온 단어를 외우거나 사람들과 띄엄띄엄 단어들만을 나열하며 말을 하는 게 전부가 되었다.

　　그렇게 몇 개월을 보냈고, 내가 기억하는 그날도 여전히 같은 수업의 방식을 통해 대화를 이어나가고 있었다. 3단계 코스의 첫 수업 시간이었다. 참고로 이 학원은 한 단계가 2개월 코스였는데, 출석이 좋으면 4단계 정도까지는 무난히 올라갈 수 있었다. 그런데 문득, 우리의 대화 그룹에 있던 선생님이 갑작스레 나의 손목을 잡으며 이렇게 이야기를

어느 학원의 스터디룸 (사진 출처 http://www.sda.co.kr)

하는 것이 아닌가?

"그렇게 이야기하면 안 돼요!"

그런데 이상한 건 그 시간에도, 또 그 다음 시간에도, 선생님은 내게 그렇게만 지적할 뿐, 그 이상의 어떤 해결책도 제시해주지 않았다는 거다. 해서, 고민이 시작되었다.

'그 이전까지 아무런 문제가 없었는데…… 왜 내게 계속 그 이야기만을 할까?'

그렇게 며칠을 고민하던 어느 날 새로운 생각, 즉 해결의 실마리가 될 수 있을 것 같은 어떤 생각이 내 머릿속을 문득 스쳐 지나가는 것이 아닌가?

'단어와 단어를 연결하는, 어떤 방법이 있지 않을까?'

그랬다. 그 방법은 너무나도 당연하게, 문법이었다. 중학생 때부터 영어와 나를 멀어지게 했던, 바로 그 이유와 원흉 말이다. 해서 난 그 길로 얇은 문법책 하나를 사서 내용을 외우고, 또 그동안 외웠던 단어들을 그곳에 우겨넣기 시작했다. 물론 조금은 막연했지만 말이다.

그 이후, 나의 영어 생활은 어떻게 되었을까? 문법에 단어를 끼워 맞추느라 조금 버벅거리기는 했지만 난 이전과 달라진 선생님의 기분 좋은 화답을 들을 수 있었다. 그것이 맞다고 말이다.

생각해보니 꽤 오래전 이야기다. 그리고 그때 그렇게도 매달렸던 영어도, 이미 내 기억 저편의 추억으로 훨훨 사라져버렸다. 사실 그때의 우려와는 달리, 영어 없이도 잘 살 수 있었으니까. 하지만 이 과정을 통해 내가 스스로 얻을 수 있었던 한 가지는 분명했다. 바로 영어는 이렇게 공부하는 것이란 '방법의 깨달음' 그리고 그걸 스스로 깨우치도록 지켜봐주었던, 선생님의 역할이란 것을 말이다.

블로그에서 '독일의 수학 교육'에 대한 글을, 우연히 읽게 되었다. 우리보다 학업 성취도가 높다는, 그곳 교육의 방법론을 말이다. 그런데 읽어본 그 내용은 생각보다 아주 단순했다. 그저 숫자를 일상에서 접하며 놀게 하는 것이 교육의 전부였다는 거다. 그리고 거기에 더해, 가지고 놀수 있는 숫자를 제한해 스스로 다양한 숫자의 놀이를 만들어내게 했다. 참고로 초등학교 1학년이 다루는 숫자는 오로지 1부터 20까지다. 그렇게 하는 이유는 스스로 논리를 발견하고, 또 스스로 그것을 습득하게 하려는 교육의 방향성 때문이라고 한다.

그런데 이런 내용, 어디서 본 것 같지 않은가? 맞다. 바로 앞서 언급했던 사전적으로 정의된 '수학'이란 학문의 의미, 즉 선명, 논리 그리고 해명 말이다. 그리고 이 방법은 신기하게도 내가 그때 깨달았던 그 결과와도 일맥상통했다. 내 스스로 깨우쳐 방법을 알아냈던 바로 그때 그 영어와도 말이다.

그렇다면 현실에서 바라본 우리 수학의 의미는 어떨까? 안타깝게도 사전적 정의와는 다른, 결국 '경쟁'이란 단어로 귀결되고 만다. 남들을 이겨야 하는, 바로 그 하나의 목적만을 위해 만들어진 그리고 그 시스템의 일부로 사용되어져야만 하는 그 과정의 '수단' 말이다. 흔히 말하는, 좋은 대학에 가기 위해서.

생각해보면 딸아이와의 문제 역시 결국 이것 때문에 생긴 것은 아니었을까? 경쟁을 싫어하는 아이의 성격과 현실의 시스템이 충돌해서 벌어지는, 바로 그런 우리네의 방식에서 말이다. 우리에게 수학은 결국 그런 것일 뿐이었으니까.

5 ___ 디자인을 수학修學하는 방법

디자인 수업을 진행하면서 늘 반복하는 이야기가 있다.

'디자인은 지극히 논리적인 일이다.'

하지만 안타깝게도 많은 이들이 디자인을, 결코 그렇게 생각하지 않는다. 그 이유는 대부분의 미디어들이 디자인을, 여전히 돈을 버는 수단으로만 여기고 있기 때문이다. 그러해서 많은 이들이 오해를 하고 있다. 디자인은 감성적이고 창조적인 일이라고, 그것으로 시장도 만들고, 또 돈도 벌 수 있다고 말이다. 물론 이 말 역시 부정할 수 없는, 사실의 영역이기도 하다.

하지만 실제 디자인은 그 창조를 위해, 세상의 자료를 분석해 디자인을 할 구획을 정하고, 또 그것을 기반으로 고객에게 전달해야 할 무형의 메시지를 만들어내는, 결국 그런 과정을 가르치는 통상적인 표현의

하나일 뿐이다. 그래서 재미있게도, 아니 당연하게도, 디자인을 할 때는 매우 논리적인 맥락과 단계가 필요하다. 그 이유는 결국 대중, 때로는 클라이언트에게, 우리가 만든 디자인을 설득시켜야 하기 때문이다.

결국 이 말의 의미는? 수학의 정의에서 봤던 태도가, 관계없을 것 같은 디자인에도, 당연히 적용되어야 한다는 뜻이기도 하다. 아래의 디자인의 과정을 보면 그것이 더욱 선명해짐을 알 수 있다.

디자인의 과정(출처 『재미있는 디자인 여행』)

1	문제의 정의 활용 가능한 자료 수집 + 문제의 필요조건과 한계 정의

2	최초의 아이디어 브레인스토밍 + 연구와 조사 + 질문과 회의를 통해 아이디어 제시

3	디자인 다듬기 정의된 조건과 한계를 기준으로 아이디어 검토 + 확대 또는 버리기

4	분석 다듬어진 아이디어에 대한 평가 + 검토

⬇

5	의사 결정 검토를 통한 제시된 아이디어(디자인) 분석 + 결정(진행 또는 거부)

⬇

6	이행 제품이나 마케팅으로 진행

그럼에도 많은 학생들은 이러한 내용에 혼란의 목소리를 내곤 한다. 또한 그것 그리고 그 과정을 너무나도 힘겨워한다. '논리'라는 이 지극히 당연한 행위들에 말이다. 그 이유는 지금껏 접했던 공부 그리고 기대했던 디자인은 결코 그런 것이 아니었기 때문이다. 어쩌면 논리를 논리로 배우지 못한 작금의 시간 때문일수도.

그래서 결론은? 그저 안타깝다는 말밖에는 할 수 없을 것 같다. 일상과 괴리된 공부도 그리고 그것의 목적을 위해 소모되는 우리들의 시간과 돈도, 또 그것을 여전히 쏟아부어야만 하는 현실이 존재할 수밖에 없다는 이 사실도 말이다. 물론 수학數學을 수학修學하지 못하는 그 이유도.

그럼 이제 다시 처음의 질문을 되짚어보자. 수학數學을 수학修學하는 이유는, 맞다. 아주 단순하다. 우리의 일상, 디자인 역시, 지극히 이 '논리'라는 걸 필요로 하기 때문이다. 그리고 나는 이제야 그 해답을, 딸아이와의 수학 전쟁을 겪으며 문득 깨닫게 되었다. 아니 그러려 노력한다는 표현이 더 적절한지도, 물론 그것들 사이의 관계가 진짜로 그런 것인지는, 여전히 잘 모르겠지만.

생각해보면 아니 어쩌면 이 이야기가, 꽤나 무리한 추론이었을 수도 있겠다는 느낌이 든다. 수학數學을 수학修學하는 일이 어쩌면 우리에겐 처음부터 존재하지 않았던, 그런 일일 수도 있었으니 말이다.

참고로 결국 딸아이는 학원을 옮기게 되었다. 선행학습을 좀 덜 시키는, 그런 학원으로 말이다. 그럼에도 딸아이는 우리의 생각과는 달리, 여전히 불만의 목소리를 내고 있다. 이유는? 옮긴 학원 역시 여전히 많은 문제를 숙제로 내주는, 그런 학습의 태도를…… 기어이 반복하고 있었기에.

수학 · 修學 [명사]
학업을 닦음

수학 · 受學 [명사]
학문을 배움

2/5
안녕 피카소야! 피카소야 안녕〜

　　디자인을 전공했고, 디자이너로 살았다. 하지만 고백하자면 난 그림을 잘 그리지 못했다. 해서 어릴 적에는 그림에 재능이 있던 친구들이, 또 그들이 그렸던 그림들이 늘 부러웠다. 하지만 고등학교 2학년을 마치자마자 난 그림을 그리는 전공, 그것도 디자인에 도전을 하고야 말았다. 성격이 꼼꼼하다는 단 하나의 이유로.

　　그런데 아주 재미있게도 이런 막연한 선택이 이후의 삶, 즉 내 인생에 아주 큰 영향을 미친 그런 특별한 경험을 만나게 해주었다는 것이다. 바로 그림을 잘 그리는 방법, 잘 그려진 것처럼 보이게 만드는 방법이 존재한다는 것을. 어쩌면 그래서 더 그랬을까? 이 특별한 방법을 내 것으로 만들기 위해, 쏟았던 것은(또 그것으로 대학을 갈 수 있다는 막연한

고전 화가들의 전시

희망을 바라봤던 것도 사실이다). 어찌되었든, 난 내가 부러워했던 그들과 같아지고 싶었으니까.

하지만 그런 노력들이 무심하게도, 내가 마주한 대학은 여전히 그림 그리는 공간만을 제공해주는, 또 그런 시간만을 반복하게 만들어주는, 어쩌면 그 이상 그 이하도 아닌, 그저 그런 장소의 하나일 뿐이었다. 아주 안타깝게도 말이다. 그래서 그랬을까? 내 그림에 대한 기준은 아주 최근까지도 미술 교과서를 통해서 외웠던 작가들과 작품들이 그 대부분을 차지할 수밖에 없었다. 물론 대학에서의 학습을 통해, 디자이너란 이름으로 배웠던 작가들이 아주 나중에, 조금 추가되기는 했지만 말이다.

그런데 그런 유명 작가들이, 아직도 우리에게 유효한가에 대한 의문이, 바로 요 며칠 거리를 메운 현수막들을 보며 문득 들기 시작했다. 바로 「샤갈 러브 앤 라이프전」의 전시 광고를 보면서.

'왜 아직도 우린 샤갈과 피카소의 그림을 봐야만 할까? 그것도 매년 반복해서⋯⋯.'

1 　 안녕 피카소야!

판화·삽화에도 능했던 색채마술사⋯⋯ 샤갈展

따뜻하고 다채로운 색감의 향연으로 사랑과 낭만, 꿈을 그림으로

이야기했던 프랑스 화가 마르크 샤갈. 회화만이 아닌 판화와 삽화, 스테인드글라스 등 다양한 장르로 샤갈의 작업 세계, 삶과 사랑을 만나볼 수 있는 전시가 열리고 있다.

오는 9월 26일까지 서울 서초구 예술의전당 한가람미술관에서 열리는 「샤갈 러브 앤 라이프전(展)」은 프랑스에서 대여해온 작품들이 아닌, 국립이스라엘미술관의 샤갈 작품 소장품들로 구성된다. 이 미술관은 선사시대부터 현대에 이르기까지, 다양한 유대인 문화 예술 수집품을 소장하고 있으며, 이번 전시를 기획했다.

아시아에서 최초로 열리는 이번 전시는 샤갈과 그의 딸 이다Ida가 직접 기증하거나 세계 각지의 후원자들로부터 기증받은 샤갈 작품 중 150여 점을 엄선해 소개하고 있다. 전시에는 회화, 판화, 삽화, 태피스트리, 스테인드글라스 등 샤갈 작품들의 다양한 장르를 만나볼 수 있으며 20세기 가장 위대한 화가 샤갈의 사랑과 삶을 집중 조명한다. 초상화, 나의 인생, 연인들, 성서, 죽은 혼, 라퐁텐의 우화, 벨라의 책 등 총 7개의 섹션으로 선보인다.

안재영 미술평론가는 "한국에서 열렸던 다른 샤갈전과 달리 이번 전시는 문학과 깊은 인연을 맺은 샤갈의 여러 삽화와 서적, 피카소와 함께 판화를 제작하던 모습 등을 통해 종합예술가로서 숨겨진 면모를 조명하고 또 특수 제작된 프로젝터를 통해 샤갈의 드로잉

미술 교과서

이 점차 그림의 형상을 갖춰가는 영상 등 다양한 볼거리를 마련한 전시"라고 강조했다.

— 「메트로신문」, 2018년 6월 17일

샤갈의 그림들이 2018년 5월부터 9월까지 「샤갈 러브 앤 라이프전展」의 이름으로 예술의전당 한가람미술관에 펼쳐졌다. 그해 7월 무렵 기사를 찾아보니 벌써 30만 명이 이 전시장에 다녀갔다고 한다. 그런데 아주 공교롭게도, 이와 비슷한 시기에, 샤갈에 대한 전시가 또 다른 장소에서 열리고 있었다. 「마르크 샤갈 특별전-영혼의 정원전」의 이름으로 말이다.

왜 고전화가들의 전시가 매년 반복이 될까? 이는 당연하게도 장사가 잘되기 때문이다. 매년 반복을 해도 많은 사람들이 방문한다. 그렇기에 이 그림들이, 이렇게나 우리 땅을 자주 찾는 것이겠지. 유통기한이 한참이나 지난 그런 그림임에도 불구하고…….

그런데 말이다. 우리의 지난 미술시간들을 떠올려보면 우린 그 의문의 답을 너무나도 쉽게 유추해낼 수 있다. 우리는 그들과 그들의 그림을 오로지 글로써만, 또 외워야 하는 답으로만 배웠기 때문이다. 그렇다면 왜 우리는 그들을 교과서에서 배워야 하는 학문으로 여기게 되었을까? 이유는 그들이 위대했기 때문이다. 외워야만 하는 정답으로써 말이다.

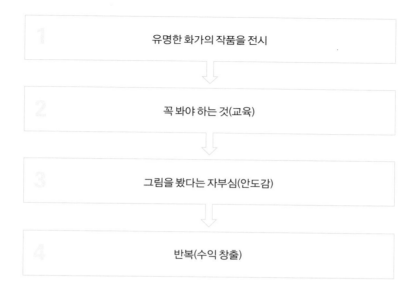

1	유명한 화가의 작품을 전시
2	꼭 봐야 하는 것(교육)
3	그림을 봤다는 자부심(안도감)
4	반복(수익 창출)

　　생각해보면 이런 행태가 어디 미술뿐이겠는가? 누군가를 위대하다고 주입시키는 이 행위들, 우리는 반드시 믿어야 한다고 강요하는 이 일상들은 말이다.

2　　믿음을 만들어내는 말

이야기 하나

2002년을 기점으로, 우리의 축구는 나름의 성적을 보유했다. 특히

2002년 월드컵에선 대한민국을 열광시키고도 남을 실력을 발휘했다. 해서 축구협회는 월드컵에서 좋은 성적을 거둘 수 있는 감독을, 특히나 선진축구를 한다는 외국인 감독을 계속 모셔왔다. 2018년 월드컵을 위해 2014년에 선임된 '울리 슈틸리케' 감독 역시도 마찬가지였다.

당시 이러한 선임을 설명하는 기자회견장에서, 대한축구협회장은 아래와 같은 이유를 들어 그의 타당성과 정당성을 당당히 설명하려 했다.

"우리나라 축구에 독일 시스템을 접목할 수 있는 최적의 적임자는 울리 슈틸리케다."

하지만 그 뒷이야기를 들어보니, 이러한 발표에 한 외국기자가 이런 이야기를 했다고 한다.

"슈틸리케가 독일 축구를? 독일에 머물지도 않았던 사람이? 그가 독일 축구의 시스템을 안다고?"

하지만 우린 그때 믿어야만 했다. 그의 명성 그리고 전문가라는 축구협회의 말을 말이다. 그는 전문가였으니까(물론 결과적으로, 다들 알다시피, 2018년 월드컵은 실패했다. 어떠한 결과도 남기지 못했다. 물론 축구협회도 그러한 이유로, 많은 비난을 듣기는 했다. 그렇다고 그 행태가 바뀌지는 않았다).

우연히 「배달해서 먹힐까?」라는 프로그램을 보고 흠칫 놀랐다. 먹방 프로그램조차도 전문가들의 입을 통해 음식 맛의 당위성을 설명하고, 또 이것을 이용해 이 프로그램에 참여하는 셰프의 위대함을, 또 그가 만든 요리의 맛있음을 아주 당연스레 전개하고 있다는 점에서 말이다. 우리가 전혀 알지 못하는, 그 요리들에 대해서. 뭐 요사이 대부분의 프로그램들이 그러기는 하지만 말이다. 이유는 역시 돈 때문일까?

결과적으로 현재의 우리는 지금도, 여전히 소위 전문가들이라고 칭하는 '그들을' 찾아다니고 있다. 전시장으로, 맛집으로, 또 축구장으로, 우리가 미처 하지 못했던 그날의 숙제처럼.

따지고 보면 피카소와 고흐, 샤갈 등은 인본주의가 시작된 1900년대 초의 철학을 이미지로 표현한 작가들이며, 앤디 워홀은 포스트모더니즘, 즉 이미 오래전에 효력을 상실한, 그때의 담론을 대중적으로 표현한 그런 작가 중의 한명일 뿐이다. 그저 말이다.

그 옛날 프란시스 베이컨°도 '우상idol'의 비유를 통해 우리의 이런 편향을 경계하라고 했으니까 말이다. 뒤늦은 이야기지만 우리는 그랬

● 프란시스 베이컨(Francis Bacon, 1561~1626)에 있어서 우상은 우리 자신이 만든 것으로 우리의 마음속에 가진 오류나 편견 또는 선입견을 은유적으로 언표한 말이다. 베이컨은 우리 자신이 야기한 오류나 편견 및 선입견을 제거하지 않으면 자연이나 세계를 올바르게 인식할 수도, 지배할 수도 없다고 주장했다.

어야만 했다. 그때의 이야기를 기점으로, 문화를 말해야 했으며, 그 문화의 흐름에서 어떤 작가와 작품들이 만들어지고 쇠퇴했는지, 또 그것을 이어받아 어떠한 문화가 생겨나고, 또 그것이 어떤 이상을 추구하며 견지되었는지를 비판하며 나아가야 했다. '안녕 피카소야!'가 아닌 '피카소야 안녕~'이라고 말이다.

하지만 여전히, 또 변함없이 우린 그들만이 위대하다고 믿으며 살고 있다. 그 이외의 것은, 결코 우리의 시험에서 그리 중요한 문제가 아니기 때문에, 그것은 여전히 돈이 되기 때문에.

그래서 결론은 결국 무언가 '남기는' 했다는 것이겠지? 누군가는 돈을 벌었고, 누군가는 유명해졌고, 또 누군가는 잘 살았다는, 씁쓸한 이 사실은 말이다.

지금껏 지구상에서 가장 많이 팔린 책은 무엇일까? 바로 『성경』이다. 전 세계적으로 대략 39억 권 정도 판매되었다고 한다. 그런데 언젠가부터 이 아성을 아주 우습게 여기는 그런 책이 하나 등장하게 되었다. 그것도 바로, 우리네 시장에서 말이다. 혹시 짐작할 수 있을까? 출간되기만 하면 늘 1위를 놓치지 않는, 바로 이 책을 말이다.

어린이 학습만화 시장에서 거대한 성을
쌓은 『마법천자문』

나는 이 현상과 열광이 조금

이상했다. 왜냐고? 아주 오래전부터 천대의 대상이었던 만화가, 바로 이 책의 가장 중요한 구조와 형태를 띠고 있었기 때문이다. 그랬다. 이 책은 4050세대가 자라던 부모님이 그리 싫어하고 멀리 두려 했던 바로 만화의 모습을 하고 있다.

1 우리에게 과연 교육이란

교육에 있어 대한민국 부모들의 열성은 대단하다. 아주 오래전부터 말이다. 왜 그럴까? 왜 이토록 우린, 이 교육이란 것에 매달렸을까? 결론적으로 이야기하자면 '이 현상을 단 하나의 논리로 정의내릴 수 없다'로 귀결시킬 수밖에 없다.

우리 사회를 구성했던 많은 요소들이 이미 이것에, 그것도 아주 오래전부터 뒤섞여져버렸기 때문이다. 흔하디흔한 경쟁의 구조조차도. 그리고 지금은 이 열성이란 것이 다변화된 환경 또 교육의 선구자라 불리는 많은 이들의 입을 타고, 아주 괴팍한(?) 사회적 현상으로 변화되어 가고 있다. 솔직히 '변화'라기보다는 '변질'이라는 단어가 더 적절할 듯 싶다. 그 누구도 이해하기 힘든 기대와 과정을 거치면서 말이다.

태어나기 전부터 학습을 해야 한다는 수학책도, 우리말도 못하는 유아들에게 영어를 가르쳐야 한다는 영어유치원도, 어느새 우리 사회에선, 아주 자연스러운 통상의 단어, 아니 당연한 실천의 현상이 되어버렸다.

어쩌면 그래서 그랬을까? 『마법천자문』에 대한 이 무한한 열광의 현상이 당연한 실천의 현상으로 자리잡은 것은 말이다. 맞다. 얼마나 핑계가 좋은가? 천자문을 익히고 배울 수 있다는, '학습'이라는 이 유혹의 단어는.

만화 · 漫畵 [명사] | 고려대한국어대사전
① 여러 장면으로 이어져 이야기 형식을 가진 그림.
대상의 성격을 과장하거나 내용의 일부를 생략하여
전달하고자 하는 주제를 간명하게 드러낸다.
② 붓 가는 대로 아무렇게나 그린 그림
③ 웃음거리가 되는 장면을 비유적으로 이르는 말

2 글을 읽는다는 건

이상한 현상이지만, 아주 많은 학생들이 글을 읽지 못한다. 그것도 지성이라 불리는 대학에서. 여기에서 글을 읽지 못한다는 의미는? 글과 글 사이의 의미 파악, 즉 글이 가진 논리를 이해하지 못한다는 뜻이다.

매번 수업을 하면서 겪는 일이라 이제는 그러려니 하지만 여전히 그것에 적응하기엔 힘이 든다. 바로 논리를 기반으로 해야만 하는 디자인 수업에서 글의 의미를 이해하지 못한다는 건. 그래서 고민을 시작했다. 내가 무언가를 놓치고 있는 것은 아닐까 하는 생각과 또 미안함에. 어찌되었든, 난 그들에게 디자인을 가르쳐야만 하는, 그런 역할을 가진 사람이니까 말이다.

대학이란(사진 출처 unsplash)

그러던 어느 날, 문득 수업 중 학생들 대부분이 하고 있는, 어떤 공통의 모습을 발견하게 되었다. 내 고민에 대한, 어쩌면 그럴싸한 대답이 될 것만 같은 바로 그런 모습들을. 그랬다. 그들은 만화를 보고 있었다. 끊임없이, 시간이 날 때마다, 아니 억지로라도 시간을 내서 말이다. 그저 습관적으로.

학습만화는 책을 읽히고 싶은 부모님과 책을 읽기 싫어하는 아이와 책을 팔고 싶은 출판사의 삼자담합의 결과물입니다. 학습만화 탐독까지 가면 아이의 독서가로서의 삶은 끝났다고 봐도 무방합니다.

학습만화는 얄팍한 지식을 습득함으로써 모르는 것을 안다고 착각하게 만듭니다. 다 안다는 오만함이 아이의 마음속에 자리잡게 됐다는 것은 호기심이 사라졌다는 것을 의미합니다. 호기심이 사라지면 지식도서를 찾을 일도 사라지죠. 또 그림 기반의 학습만화에 몰두하면 글자를 읽는 것이 번거롭고 힘들게 느껴집니다. 호기심이 사라지고, 글자를 읽기 힘들게 됐다는 것은 무슨 의미일까요? 아이의 독서 인생이 끝났다는 것을 뜻합니다.

— 최승필의 『공부머리 독서법』 중에서

어쩌면 그래서 그랬던 걸까? 글을 읽지 못했던 건, 의미를 이해하지

못했던 건 그렇기 때문이었을까? 생각하는 습관이 아닌 즉답을 보여주는 만화, 그로 인해 생각의 여지를 남기지 않는 방법의 학습을 지속해왔던 학생들이라면? 맞다. 어쩌면 그럴 수도 있었겠다는 생각이 든다. 이른바 학습만화의 세대라면 말이다. 영상이 더 많은 비중을 차지하는 요즘의 소비 행태는 더욱 그럴 것이다.

물론 억측일 수도, 비약일 수도 있다. 새로운 세대는 또 나름 새로운 방법으로 세상을 살아가야 하고, 또 그런 방법에 의해 세상이 또한 돌아가게 되어 있으니까. 하지만 그럼에도 그것이 안타까운 건, 지난 역사에서 만들어진 공부라는 방식에, 어찌되었든 그것의 행태라는 것이

네이버 만화의 섬네일

방해가 되고 있는, 지금의 엄연한 사실이 있기 때문이다.

어쩌면 그래서, 더 안타까운 생각이 들었는지도 모르겠다. 그들 부모, 즉 우리 세대의 열광을 위해 쌓아둔 지금의 벽, 즉 지금의 세대가 선택하지 않은 벽을 그들 스스로 지고 살아내야만 하는 이 현실 말이다. 물론 이것도, 그들과 관계없는, 아주 꼰대 같은 생각일 수도 있겠지만. 뭐 어찌되었든 그래도 세상은 흘러갈 테고, 또 그 안에서 살아가는 지금의 세대들도 여전히 잘 살아갈 테니까 말이다. 나름 스스로, 삶의 방법들을, 열심히 찾아가면서.

이것도 어쩌면 또 하나의 핑계일까? 세상을 먼저 살고 있는, 어른임에 대한 변명? 그냥 어쩌면 그렇다는 생각이 들었다.

2/7
꼰대의 사회학

이야기 하나

대략 10여 년 전, 한 방송 아니 방송이라기도 뭐한, 작은 음성파일 하나가 인터넷망을 타고, 전 세계에 송출이 됐다. 그런데 그 방송이 시작되고, 미처 몇 주가 지나기도 전에 아주 큰 반향, 그것도 폭풍과 같은 큰 바람이 우리 사회 한복판에 불어오기 시작했다. 많은 사람들의 입에서 입으로, 결국 그 음성은 소위 말하는 대박 방송이 되었다.

하지만 이것을 앞서 언급했던 것처럼, 방송이라고 말하기 뭐한 이유는 이 음성이 방송의 형태를 띠고는 있었지만 그렇다고 기존의 방송과 같이 정제된, 그런 시스템은 아니었기 때문이다. 맞다. 그건 아주 모호한 경계에 서 있는 '새로움'이었다. 그때의 우리들에겐 말이다.

팟캐스트 방송「나는 꼼수다」
(사진 출처 http://blog.daum.net/yosupia/295679)

　이 방송의 이름은? 바로「나는 꼼수다」다. 뭐 이제는 따로 언급할 필요가 없을 정도로 유명해진 이 이름은, 이후 아주 작은 단위의 사회 구성원들에게까지 영향을 미쳤고, 더불어 대한민국의 거대한 정치판까지 재구성하게 만든, 대단한 역할의 토양이 되었다. 그런데 여기서 그때의 이야기를 하는 이유는 앞서 언급했던, 피상적인 결과보다 더 중요한, 지금 우리에게 던져진 변화의 시작을, 바로 이것으로부터 찾을 수 있기 때문이다.

　이 방송을 기점으로 우리에겐 '개인'이라는 미디어가 급격하게 유행을 타기 시작했으며, 지금은 유튜브라는 미디어를 통해 새로운 직업에까지 이르는 현상이 만들어지게 되었다. 그리고 그 영향력 때문인지

는 몰라도, 기존의 거대 미디어들 역시 현재는 새로운 방향으로, 더 다양한 실험들을 계속 병행하며 미디어의 속도를 재촉하고 있다. 어찌되었든 살아남아야 하니까.

이야기 둘

「다큐 인사이트」를 통해 방송된 개그우먼의 진솔한 이야기가 많은 사람들에게 감동을 전달했다고 한다. 그런데 그중에서도, 내가 가장 흥미롭게 본 내용은 바로 「개그콘서트」의 한 코너였던 '분장실과 강 선생님'에 관한 이야기였다. 특히 예능과 여성의 역할이라는 점에서. 생각해보면 이 코너는 당시 많은 인기가 있기도 했지만 다큐에서도 언급했듯, 사실 그 내용 면에서 꽤나 중요한 의미가 담겨져 있기도 했다. 바로 오랫동안 굳어져 있던 남성 중심의 예능 판도에 균열을 일으킨, 바로 그런 역할이 이 코너였다는 점에서 말이다. 그리고 다큐는 말미에서 그 의미를 다음과 같은 말로 정의를 내리고 있다.

'여성도 이미 할 수 있었는데 미디어, 즉 방송에서 그것을 굳이 찾아내려고 하지 않은 것은 아닌지?'

그리고 지금은 여성 역시 남성들과 마찬가지로 그 나름의 웃음을 우리의 사회에 퍼뜨려 나가고 있다. 아니 그런 환경이 이제야 만들어졌다고 하는 것이 더 올바른 표현이겠지?

「개그콘서트」의 한 코너인 '분장실의 강선생님'
(사진 출처 https://moonsoonc.tistory.com/285)

문득 이 이야기들을 언급한 이유는 바로 이 안에 담긴 의미가 현재 우리의 모습을 들여다볼 수 있는, 아주 중요한 예들의 하나이기 때문이다. 미디어도, 사람들의 생각도, 근 10여 년 사이에 벌어진 변화라는 측면에서 말이다. 이 이야기는 바로 우리 사회의 변화가 투영된 시점 그리고 그 시작이 어땠는가를 잘 보여주고 있는, 단초에 관한 이야기다. 그리고 지금 우리는 그 단초를 기점으로, 이른바 변화라는 걸 겪고 있다.

　하지만 이런 현상적인 내용보다 더 중요한 것은 바로 '이 변화의 흐름 안에서 과연 우리는 어떤 태도를 취하고 있는가?'일 것이다. 우리가 원했든, 또 원치 않았든 이미 변화는 시작되어버렸고, 지금은 그것을 나름대로 헤쳐 나가야 할, 그런 시간의 한가운데에 우리 또한 서 있기에.

　그런 의미에서 앞과는 조금 다른, 그런 세상의 이야기를 하나 더 해볼까 한다. 내가 경험했던 진짜의 삶에서 만난, 그런 사람들의 이야기를 말이다.

이야기 셋

간혹 디자인회사를 운영하는 사장님들을 만날 때가 있다. 그럴 때마다 난 사장님들로부터, 늘 한탄의 이야기를 듣곤 한다. 대부분 공통적인 이야기다.

"요즘 정말 디자인 하기 힘들다."

"요즘 애들 도대체 왜 그러냐?"

앞의 말은 돈 벌기가 힘들다는 이야기고, 뒤의 말은 직원들을 다루기가 힘들다는 이야기다. 그런데 그 말을 듣고 있자면 나 역시도 조금은 답답한 마음이 생기곤 한다는 거다. 바로 세상이 변했다는 것을 인정하지 않으려는, 그 말의 담긴, 진짜의 의미 때문에. 맞다. 아직도 꽤나 많은 사장님들이 그것을 인정하지 않는다. 아니 인정하려 하지 않는다. 그것도 늘 '앞선'에서 트렌드를 이끌어간다는, 이 디자인이란 업계에서 말이다. 하지만 그 이전의 과정을 겪었던 내 입장에서 보면, 또 그것이 나름 이해되기도 한다. 그 회사는 그런 고집으로 돈을 벌었고, 또 그것으로 아직 이 업계에서 살아남아 있기에. 그러해서 아직도 그 고집으로 업계를, 또 회사를 유지하고 있는 것일 게다. 그것이 또한, 그들의 성공 모델이기 때문에.

그래서 그럴까? 지금은 많은 사람들이 이 두 갈래의 길에서 서로의 목소리만을 높이고 있다. 한쪽에서는 위와 같이, 지금의 세대를 향해 한탄을 하고, 또 다른 한쪽에서는 이전의 세대들을 향해 손가락질만을 하고 있다. 서로 다른 선을 향해, '꼰대*'라는 삿대질까지 하면서.

* '꼰대'가 유행하는 건, 또 전 세대에 아우러져 쓰이는 건, 어쩌면 이것 때문일지도 모르겠다.

그러는 와중에 미디어들은 이 현상을 '세대 차이'라는 프레임으로 묶고, 또 그걸 빌미로 서로의 잘잘못만을 따지고 있다. 물론 이 역시 자신만의 이익을 위해서다.

꼰대

꼰대 또는 꼰데는 본래 아버지나 교사 등 나이 많은 남자를 가리킨 학생이나 청소년들이 쓰던 은어였으나 근래에는 자기의 구태의연한 사고방식을 타인에게 강요하는 이른바 꼰대질을 하는 직장 상사나 나이 많은 사람을 가리키는 말로 의미가 변형된 속어가 되었다. 이 말은 초기 서울에서 걸인 등 도시 하층민이 나이 많은 남자를 가리키는 은어로 쓰기 시작했다. 1960년대부터 1980년대까지는 주로 남자 학생이나 청소년들이 또래 집단 내에서 아버지나 교사 등 남자 어른을 가리키는 은어로 썼으며, 이들의 사회 진출과 대중 매체를 통해 속어로 확산되었다.

— 위키백과

2 우리에게 언제 그런 적이 있었나?

우린 지금 많은 변화를 겪고 있다. 그리고 그 변화를 온몸으로 부딪혀 가며, 삶이란 걸 살아가고 있다. 앞서도 언급했듯이 이미 변화라는 것이 시작되었기에. 그런데 재미있는 건 이런 모습들이 꽤나 오래전에 나타났다 사라진 그때의 행태처럼, 문득 우리 앞에 재연되고 있다는 점이다. 1950년대 즈음, 포스트모더니즘의 시작, 바로 그때 그 혼란스러운 모습

처럼 말이다. 그때도 그랬다. 그저 작은 움직임이 당시의 환경과 기술이란 바람을 타고 사회를, 또 사람들을 바꿨으니 말이다.

포스트모더니즘

포스트모더니즘은 20세기 인문, 사회 과학 분야에서 등장한 사상적 경향으로 근대의 이성 중심주의에 대해 근본적인 회의를 내포하고 있다. 포스트모더니즘은 1960년에 일어난 문화 운동이면서 정치, 경제, 사회 영역과 관련되는 이념이다. 18세기 이후 계몽주의를 통해 이성 중심주의가 만연했는데, 두 차례의 세계대전 이후 이러한 이성 중심 주의에 대한 회의감으로 탈중심적 다원적 사고, 탈이성적 사고 중심의 포스트모더니즘이 확산되었다.

포스트모더니즘에 대한 정의는 학자, 지식인, 역사가 등의 사이에서 많은 논쟁이 있는데, 일반적으로 모더니즘 후의(post: 뒤, 후) 서양의 사회, 문화, 예술 등의 총체적 상황을 의미한다. 탈중심적 다원적 사고, 탈이성적 사고가 포스트모더니즘의 가장 큰 특징이라고 할 수 있다. 포스트모더니즘은 1960년대 프랑스와 미국을 중심으로 일어났으며 철학, 예술, 문학, 역사 해석 등 다방면에 걸쳐 영향을 미쳤다. 개성, 다양성, 자율성 등을 강조한 포스트모더니즘의 영향으로 팝아트와 비디오아트 등 새로운 장르가 등장하기도 했다.

— 학습용어사전 세계사

포스트모더니즘에 대한 정의를 곱씹어보면 '진짜로 어쩌면, 우리의 포스트모더니즘은 지금이 아닐까?' 하는 생각이 들게 된다. 사실 돌아보면 그렇지 않았던가? 우리의 그 어떤 역사도, 그것을 제대로 보여준 적이 없었으니까! 맞다. 생각해보면 그랬다. 그 저명하다는 학자들도 그

포스트모더니즘의 대표 작가 앤디 워홀의 작품 (사진 출처 https://wtisit.tistory.com/37)

때의 단편들만을 들추며 혼란을 부추겼고, 미디어 역시 그것에 동조하며 우리를 가르치려고만 들었다. 거기에 더해, 자본들은 또 어땠는가? 미국을 좇아 사람이 아닌, 오로지 돈만 목적화하며 살지 않았던가? 오로지 그들의 사익만을 위해 말이다.

3 ___ 꼰대의 사회학

그 옛날, 변화가 있었다. 그중에서도 가장 큰 변화는 사람들이 스스로의 삶을 위해 살게 되었다는 것이다. 그들 스스로가 추구했던, 문화라는 걸 찾으며 말이다. 그러고는 결국 그것으로 세대들 간의 간격은 조금 더 좁혀졌으며, 서로의 삶을 위한 타협 역시도 스스로 만들어내게 되었다. 결국 그것이 서로의 삶을 유지할 수 있는, 궁극의 길이라는 걸 알았기 때문에. 물론 그러는 와중 누군가에 의해 벌어진 돈벌이가 이 시대의 마지막을 무너뜨리게는 했지만.

그래서 지금은 그저 이 혼란스러운 변화를 그냥 지켜볼 수밖에는 없을 것 같다. 물론 조금은 즐기는 기분으로. 역사가 늘 그랬듯 이 방향이 꼭 부정적인 결과만을 가져온 것은 아니었으니까. 그리고 최근 코로나-19를 겪으며, 그런 생각들에 대한 확신이 또 들기도 한다. 우리의 역사가 그래도 사람을 향해 나가고 있었음을, 다시 확인할 수 있었다.

또 그러다 보면 결국 이 '꼰대'라는 삿대질도 우리의 삶에서 조금은

모모 큐레이터와 함께 진행했던 팟캐스트
'모모의 영화 보는 다락방'

수그러들게 될 것이다. 우리 모두는 결국 우리의 삶을 만들어온 하나의 역사이기 때문에. 물론 시간이 조금은 걸리겠지만 말이다. 뭐 생각해보면 그럴 수밖에 없지 않을까? 그 변화라는 것이 이제 겨우 10여 년밖에는 안 되었으니 말이다.

한때 나 역시도 팟캐스트를 꽤나 열심히 했다. 큐레이터로 있는 영화관에서, 사람들과 함께, 영화 이야기를 나누며 누군가에게 무언가를 전했다. 그런데 그때의 경험이 또 요사이 아주 요긴하게 쓰이고 있기는 하다. 코로나-19로 인해 수업을 원격으로 진행하다 보니 그때 쏟았던 말들의 경험이 도움이 되긴 한다. 그런걸 보면 참 세상은 알 수 없는 곳이다. 뭐하나 버릴 것이 없으니 말이다.

+3

욕망 그리고
디자인

우리의 현실은, 아니 미처 제도화되지 못한 우리의 선택은,

아주 이상하고 모순적인 기호의 전형을 만들고 말았다.

세대갈등과 같은 표현으로 어물쩍 넘기려 했던 바로 이 이야기처럼

누군가의 희생은 당연하다고 생각한다.

또 그 희생은 당연히 당신들의 몫이라고 말하기도 한다.

3/1
디자인의 욕망은
세상을 구할 수 있을까?

1 박찬욱 그리고 영화

'박찬욱'이란 이름을 가진, 영화를 만드는 사람이 있다. 그리고 우리에게 그는 감독, 형제, 국제영화제, 쿠엔틴 타란티노, 장도리 액션, 할리우드 등의 다양한 수식어 그리고 그런 매개체들의 조합으로 기호화되어 있다. 물론 나에게도 말이다. 그런데 언젠가부터, 정확히는 2004년부터 나에게 이 기호들은 '좋아한다'라는, 새로운 등식의 조합을 만들어내게 된다. 바로 영화 「올드보이」를 통해서. 참고로 여기에서 '좋아한다' 란 의미는 내 주변을 떠돌던 다양한 기호가, 개인의 역사에 어떠한 의미로든 작용을 했다는 뜻이다. 맞다. 그랬다. 모두들 그럴 때가 있지 않은

↑「올드보이」영문 포스터
(사진 출처 https://blog.naver.com/beatballized/221225400440)

↓ 박찬욱의 복수 3부작 중 하나인 「올드보이」
(사진 출처 flikr)

가? 살다 보면 만나는 그런 찰나의 순간들이. 내가 정답이라 여겼던 세상의 동질감, 판도라 상자를 발견한 찰나의 조우 같은 그런 때 말이다.

내게 아주 특별한 영화인 「올드보이」는 1997년 쓰지야 가론土屋ガロン의 동명 만화를 기둥 줄거리 삼아, 즉 감금이라는 소재를 각색해서 만들어낸, 한편의 스릴러° 영화다. 그런데 놀랍게도 '박찬욱' 감독은 2004년, 바로 이 한 편의 영화로, 그것도 유럽의 가장 심장으로 여겨지고 있는 칸 국제영화제에서 심사위원 대상을 받는다. 당시를 기억해보면, 거의 모든 우리의 언론들이 이 수상을 대서특필했으며, 또 그 덕이었는지 모르겠지만 「올드보이」는 국내외 다양한 영화제에서 대략 30개 안팎의 상을 받기도 했다.

그래서 더 그랬을까? 이 영화를 둘러싼 궁금증이 더해만 갔다. 개인적으로 문화, 인문, 기호 등에 한참 심취해 있었던 때라 더 그랬을지도 모르겠다. 여하튼 궁금했다.

'과연 영화의 어떤 점이, 당시 유럽의 시선을 그렇게도 시끄럽게 끌어모았을까?'

그러해서 그 일을 계기로, 나는 그의 영화들을 다시 돌아보고, 또 그

° '스릴러'라고 정의를 내린 것은 여러 포털사이트에서 이 영화를 그렇게 표기하고 있기 때문이다.

의미들을 찾아다니기 시작했다. 어찌되었든 그것이 너무 궁금했기 때문에.

2 우연 그리고 인과관계

박찬욱 감독의 작품 중에는, 이른바 '복수 3부작'이라 불리는 시리즈와 같은 세 편의 영화가 있다. 2002년 「복수는 나의 것」, 2003년 「올드보이」 그리고 2005년 「친절한 금자씨」. 시리즈라는 작품적 성향 때문인지는 몰라도 이 영화들은 모두 자신, 또는 누군가를 위한 복수라는 세계관이 그 주제로 활용되고 있다. 하지만 아주 조심스럽게 이 영화를 들여다보면 우린 금방 눈치 챌 수 있다. 이 '복수'라는 키워드는 단지 영화를 끌어가기 위해 의도된, 피상적인 소재일 뿐이라는 걸. 그리고 그것이 각기 다른, 또는 서로 밀착해 감독이 말하고픈 철학적 담론들을 내뿜고 있다는 것을 말이다. 그렇다면 과연 무엇이 이 영화를 그렇게 만들고 있는 것일까?

재미있게도, 박찬욱 감독은 인터뷰를 통해 처음부터 이런 형태의 3부작을 기획한 건 아니었다고 밝혔다. 오히려 영화를 본 사람들이, 이상하게도, 이 영화들을 복수라는 하나의 세계관으로 묶어 정의하고 싶어 했다고 한다.

박찬욱 감독의 복수 시리즈들
(사진 출처 https://blog.naver.com/beatballized/221225400440)

복수는 나의 것

청각 장애인 노동자 류는 신장이 필요하다. 피붙이 누이가 신장 이식 수술을 받아야 하기 때문이다. 누나에게 맞는 신장을 찾기 위해 돈이 필요한 류는 애인이자 운동권 학생인 영미의 말에 아이를 유괴한다. '착한 유괴'라고 류를 설득해 동진의 딸을 유괴하지만 이 사실을 알게 된 류의 누이는 스스로 목숨을 끊고 우연한 사건으로 아이마저 죽게 된다. 아이를 잃고 복수심에 불타는 동진은 영미와 류를 찾아 잔혹한 복수극을 펼친다.

올드보이

술 좋아하고 떠들기 좋아하는 오.대.수. 본인의 이름풀이를 '오늘만 대충 수습하며 살자'라고 이죽거리는 이 남자는 아내와 어린 딸아이를 가진 지극히 평범한 샐러리맨이다. 어느 날, 술이 거나하게 취해 집에 돌아가는 길에 존재를 알 수 없는 누군가에게 납치, 사설 감금방에 갇히게 된다.

"그때 그들이 '십오 년'이라고 말해줬다면 조금이라도 견디기 쉬웠을까?"

언뜻 보면 싸구려 호텔방을 연상케 하는 감금방. 중국집 군만두만을 먹으며 8평이라는 제한된 공간에서 그가 할 수 있는 일이라곤, 텔레비전 보는 게 전부다. 그렇게 1년이 지났을 무렵, 뉴스를 통해 나오는 아내의 살해 소식. 게다가 아내의 살인범으로 자신이 지목되고 있음을 알게 된 오대수는 자살을 감행하지만 죽는 것조차 그에겐 용납이 되지 않는다. 오대수는 복수를 위해 체력 단련을 비롯, 자신을 가둘 만한 사람들, 사건들을 모조리 기억 속에서 꺼내 '악행의 자서전'을 기록한다. 한편, 탈출을 위해 감금방 한쪽 구석을 쇳젓가락으로 파기도 하는데 감금 15년을 맞이하는 해, 마침내 사람 몸 하나 빠져나갈 만큼의 탈출구가 생겼을 때, 어이없게도 15년 전 납치됐던 바로 그 장소로 풀려나 있는 자신을 발견하게 된다.

"내가 누군지, 왜 가뒀는지 밝혀내면 내가 죽어줄게요."

우연히 들른 일식집에서 갑자기 정신을 잃어버린 오대수는 보조 요리사 미도 집으로 가게 되고, 미도는 오대수에게 연민에서 시작한 사랑의 감정을 키워 나가게 된다. 한편 감금방에서 먹던 군만두에서 나온 '청룡'이란 전표 하나로 7.5층 감금방의 정체를 찾아낸다. 마침내 첫 대면을 하는 날 복수심으로 들끓는 대수에게 우진은 너무나 냉정하게 게임을 제안한다. 대수를 가둔 이유를 5일 안에 밝혀내면 스스로 죽어주겠다는 것. 대수는 이 지독한 비밀을 풀기 위해, 사랑하는 연인 미도를 잃지 않기 위해 5일간의 긴박한 수수께끼를 풀어야 한다. 도대체 이우진은 누구며, 이우진이 오대수를 15년 동안이나 감금한 이유는 뭘까? 밝혀진 비밀 앞에 두 남자의 운명은 과연 어떻게 되는 것일까?

친절한 금자씨

주변 사람들의 시선을 단번에 사로잡을 만큼 뛰어난 미모의 소유자인 '금자'는 스무 살에 죄를 짓고 교도소에 가게 된다. 어린 나이, 너무나 아름다운 외모로 인해 검거되는 순간에도 언론에 유명세를 치른다. 13년 동안 교도소에 복역하면서 누구보다 성실하고 모범적인 수감 생활을 보내는 금자. '친절한 금자 씨'라는 말도 교도소에서마저 유명세를 떨치던 그녀에게 사람들이 붙여준 별명이다. 그녀는 자신의 주변 사람들을 한 명, 한 명 열심히 도와주며 13년간의 복역 생활을 무사히 마친다. 출소하는 순간, 금자는 그 동안 자신이 치밀하게 준비해온 복수 계획을 펼쳐 보인다. 그녀가 복수하려는 인물은 자신을 죄인으로 만든 백 선생(최민식). 교도소 생활 동안 그녀가 친절을 베풀며 도왔던 동료들은 이제 다양한 방법으로 금자의 복수를 돕는다. 이금자와 백 선생. 과연 13년 전 둘 사이에는 무슨 일이 있었고, 복수하려는 이유는 무엇일까. 그리고 이 복수의 끝은 어떻게 될 것인가.

3부작으로 불리는 영화 중 첫 번째로 만들어진 「복수는 나의 것」은

하나의 사건이 꼬리에 꼬리를 무는 연관성을 보여주고 있다. 하지만 감독은 이 연관성을 '우연'과 '인과관계'의 상대적 모순이라며 가감 없이 부정하고, 또 희화화하고 있다. 즉, 우리가 바로 인과관계라고 여겼던 많은 일이 실제로는 우연히 일어난 개별적 사건의 나열일 뿐이라는 것을, 그 우연의 사건들이 바로 우리가 세상을 살아가는 실제 모습이라는 것을 보여준다.

그런데 이 이야기! 혹시 어디에서 들어본 것 같지 않은가? 맞다. 이것은 사실 많은 사람이 알고 있는, 니체와 질 들뢰즈가 주창했던 '우연'과 '인과성'에서 가져온 철학적 담론이다. 즉 "서울대를 가면 성공할 거야"라는, 우리가 흔히 저지르는 오류의 관계성처럼. 생각해보면 '서울대'와 '성공'은 사실 현실적으로 전혀 인과성이 없는 관계지만 우린 그 인과관계를 여전히 그리고 굳건히 믿고 있지 않은가? 그래서 이 영화는 이런 철학적인 명제를 통해 세상을 다시 들여다보라고 이야기한다. 우리가 구축해놓은, 바로 이 인과성이 만들어낸 이해하기 힘든 현실들을 말이다.

그렇다면 두 번째 영화 「올드보이」는 어떨까? 이 영화는, 앞서 잠깐 언급한 것처럼, 죄와 복수로 점철된 주인공 오대수의 삶을 최면이라는 방식을 통해, 어쩌면 시대적 해답일 수 있는, 즉 포스트모더니즘의 종말과 함께 생겨난 문화적 공백기를 해결할 수 있는 철학적 담론을 제시하고 있다. 바로 기억을 지우는, 이 행위를 통해 말이다. 그리고 세 번째 영화 「친절한 금자씨」에서 감독은 현실에 대한 모순을 더욱 극명한 사례

를 통해 드러내놓고 있다. 바로 앞서 언급했던, '인과관계'가 가진 문제들, 특히 '죄'와 '용서'라는, 이 모순된 관계를 통해 말이다.

『니체와 철학』_ 질 들뢰즈

사람들은 한 번에 우연을 충분히 긍정하지 못하기 때문에 주사위 던지기에서 실패한다. 모든 조각들을 필연적으로 결합시키고 주사위 던지기를 필연적으로 한 번 더 하도록 하는 그 운명적인 수가 생겨날 만큼 그것을 충분히 긍정하지 못했다. 그러므로 우리는 다음의 결론에 가장 큰 중요성을 결부시켜야만 한다. 즉 니체는 인과성과 목적성, 확률성과 목적성의 쌍, 이 항들의 대립과 종합, 이 항들의 거미줄을 우연과 필연의 디오니스적 상관관계, 우연과 운명의 디오니소스적 쌍으로 대체한다. 여러 번 되풀이하는 확률이 아니라 단 한 번의 모든 우연이며, 욕망이고, 의욕이고, 소망의 최종 조합이 아니라 운명적인 조합, 즉 가장 사랑하는 운명적인 조합, 다시 말하자면 아모르 파티(Amor fati)이고 주사위 횟수에 의한 어떤 조합으로의 회귀가 아니라, 운명적으로 획득된 수의 본성에 의한 주사위 던지기의 반복이다.

그런 시선으로 「친절한 금자씨」를 본다면? 주인공인 금자 씨는 우리가 익히 알고 있는 사회적 고정관념의 순서에서, 극단적으로 벗어나 있다. 바로 이렇게 즉, 죄가 없다고 관객들이 판단하고 있을 때부터 이른바 우리가 알고 있는 '죄'라는 행위를, 그것도 갇힌 교소도, 즉 교화라는 기호의 장소로부터 시작하게 되며, 오히려 그곳을 벗어나면서부터 그 죄의 모습을 다양한 사람들과 함께 형식과 행위로 분화시켜간다. 그리고 질문을 던진다. 두부 모양의 케이크에 얼굴을 묻으며 말이다.

"과연 나의 이 행위만으로 죄가 용서될 수 있는가? 단지 두부라는 사회적 속설과 기호만으로 실제 감정의 용서를 구할 수 있는가?"

① 범죄자의 사회적 규칙

죄를 짓다 → 교도소를 가다 → (두부를 먹고) 교화가 되다

② 「친절한 금자씨」의 규칙

교도소를 가다 → 죄를 짓다 → (두부를 먹고) 교화가 될까?

기호화된 범죄자의 사회적 규칙과 영화의 불일치 과정

①과 같이, 우리 삶의 규칙은 대부분 인과성에 기초를 두고 있다. 즉 죄를 지은 사람이 교도소에 가면 교화가 된다는, 아니 될 것이란 사회적 욕망을 말이다. 하지만 그 근본을 들여다보면 그것은 단지 우리가 규격화해놓은 인지성과 고정관념의 사회적 통념일 뿐, 그 이상 그 이하도 아님을, 우린 또 아주 쉽게 인지할 수 있다. 사실 이런 관계성은 푸코의 「감옥의 역사」를 통해 이전 충분히 비판되었다.

그럼 이제부터 이 이야기를 축으로, 진짜 하고픈 오늘의 이야기를 시작해보도록 하자. 늘 궁금했던 우리네 세상에서 벌어지고 있는, 바로 지금의 이야기를 말이다. 참고로 영화에서는 언어의 의미 또한 이것의 내용에 포함시키고 있다. 우리말을 하지 못하는, 어린 딸과의 제한적 관계를 통해서 말이다. 그렇다면 글자와 언어 역시 인지와 고정관념 속에

서 벌어지는 오류의 하나로 정의를 내릴 수 있을까? 물론 지금 계속 바꾸고 있는 서울 지하철역의 서체들을 보다 보면 사실 그것보다 더 많은 문제가 우리를 둘러싸고 있음을 쉬이 짐작할 수 있지만 말이다.

3 판매의 규칙 그리고 예외

1장에서 언급한 적이 있지만 난 홈플러스에서 근무했던 적이 있었다. 그때 홈플러스에서 내가 맡은 업무는 신규 매장의 시스템을 만들고 유지하는 일, 그중에서도 판매를 위해 가장 앞선에 나왔던 POP를 총괄하는 일이었다. 그리고 그날도 마찬가지였다. 그것의 관리를 위해 나갔던 매장에서 겪었던, 바로 그날의 일은.

피오피(POP) · point of purchase [매체] | 우리말샘
광고 상품이 소비자에 의하여 최종적으로 구입되는 장소인
소매상의 상점이나 그 주위에서 이루어지는 일체의 광고.
옥외의 간판, 포스터 패널(poster panel),
상점 내의 진열장이나 천장, 선반 따위에 달린 페넌트 따위가 모두 포함된다.

매장에서, 특히 내가 일했던 대형 매장에서 상품을 판매하기란? 생각보다 꽤나 까다로운 과정과 단계를 거쳐야만 한다. 그 이유는 이전부터 쌓아온 유통의 다양한 이론과 경험이, 실제 매장의 구축과 판매에 있어 아주 절대적인 기준으로 작용하고 있기 때문이다. 물론 그것으로부

터 파생된 디자인도 마찬가지다. 내가 다뤘던 POP 역시도 그랬다. 상품과 집기의 위치에 따라 100여 쪽이 넘는 매뉴얼이 존재했으며, 또 그것에 의해 운영되고, 또 관리되어져야만 했다. 당연히도 그래야만 거대한 유통의 시스템이 유지될 수 있기 때문이다.

하지만 사람이 살아가면서 생기는 일이라는 게, 어찌 이런 시스템만으로 운영될 수 있을까? 특히 생물에 비유되는, 이 유통의 세계 속에서 변수와 예외는 항상 작용한다. 그러다 보니 현장에서는 예외의 경우마다 아주 적절한(?) 융통성이 발휘되는, 그런 조치들이 취해지곤 한다. 물론 아주 극히 드문, 그런 경우에만 말이다.

그런데 늘 문제는 꼭 이런 예외의 상황에서만 발생한다는 거다. 바로 그 예외라는 것이 그것을 운용하는 사람마다의 개별적 생각과 판단에 따라, 또 전혀 다른 모습과 결과를 만들어내기 때문이다. 사무실과 현장, 직급과 권한 속에서 피어나는, 욕망처럼 말이다(그때의 나는 이런 시스템을 유지는 일 외에도, 이런 예외적 경우가 발생할 때마다 회사의 담론을 우선시하며 현장과 타협하는, 정리의 업무도 처리해야만 했다).

물론 그 결과는 안타깝게도 늘 현장의 직급에 의해 휘둘리는 경우가 대부분이었다. 바로 그날처럼 말이다. 이 지면에서 이야기하고픈, 바로 그날, 매장을 둘러보다 우연히 발견한 하나의 상품에 서로 다른 모양의 POP 4개가 붙어 있는 것을 발견했던, 바로 그 예외의 날처럼 말이다.

그냥 의아했다, 상품 앞의 그 가격표는. 회사의 디자인 아이덴티티도 무시되었고 더군다나 상품을 많이 가리기도 했다. 그랬다. 그것은 그

홈플러스 매장의 POP(사진 출처 flickr)

냥 의아한 일이었다. 그런데 더 이해하지 못할 일은 매장을 다니다 보면, 이런 의아한 경우를, 아주 쉽게 발견할 수 있다는 거다. 여러 개의 가격표를 붙이는 이런 행위들이 예외가 아니라 어김없이 벌어지는 상황이 되기도 한다는 것이다.

그 상황에 대한 이유는? 조금 어이없게도 사람들에게 상품을 더 많이, 더 자주 보여주고 싶어서라고, 그래야 물건을 팔 수 있을 것 같아서라는 답변으로 귀결됐다(물론 그 상품 담당자의 표현이었다).

① 매장에서의 판매 규칙
가격표를 붙인다. → 물건이 팔린다.

② 매장에서의 판매 변형 규칙 1
가격표를 붙인다. → 가격표를 많이 붙인다. → 물건이 잘 팔린다.

③ 매장에서의 판매 변형 규칙 2
가격표를 붙인다. → 가격표를 크게 붙인다. → 물건이 잘 팔린다.

4 인과성이 가진 욕망

우리는 흔히 볼 수 있다. 아주 많은 사람들이 로또를 사는, 이 행위 말이

다. 그 행위를 자세히 들여다보면 '로또를 산다'와 그 결과인 '당첨이 된다'는, 실제 인과적 관계에 있어서 매우 부적절한 연결일 수밖에 없다는 것을 알게 된다. 그 이유는? 그 사이엔 우연이란, 아주 다른 성향의 매개체가 그것도 아주 큰 영역을 차지하고 있기 때문이다. 하지만 아이러니하게도 그 인과성은 '매주' 잘 들어맞고 있다. 기적과 같이? 아니 우리가 문득 혹할 만큼 들어맞는다. 그래서 우리의 사회는 이런 인과적 관계를 늘 강요하고, 또 이용하고 있다. 나이, 학력, 직장, 때론…… 미디어를 통해서라도 말이다.

그렇다면 그날 그때의 나는 어땠을까? 그 많던 가격표를 발견했던 그날의 결과는? 결론부터 말하자면 난 그것들을 결국 정리하지 못했다. 그 가격표를 지시한 사람이 바로 매장의 담당자와 그 담당자를 거느리고 있는, 이른바 상관의 계급자들이었기 때문이다. 그들은 가격표를 많이 붙이면 상품이 잘 팔릴 것이라는 믿음을 가지고 있었다(즉, 우연의 인과성을 믿었던 것이다).

하나의 비근한 예일 뿐이라고? 맞다. 그렇게 치부할 수도 있다. 하지만 주변을 보면, 우린 늘 그렇게 살고 있지 않은가? '인과'의 욕망에 '계급'이 들어간 이 '사회적 담론'을 마주하는 일 말이다.

그래서 어쩌면 우울한 이야기이겠지만, 우리의 삶에 기반을 둔 인과적 과정은, 더욱 끊기 어려울 것이라는 조금은 안타까운 생각을 하게 된다.

그래서? 숙제…… 맞다. 숙제다. 아직은 깨기 힘든, 그런 숙제 말이다. 현실에서도 담론에서도 마찬가지다. 물론 우린 그것을 여전히 부정하면서 살겠지만.

3/2
성선설과 성악설

1___ 핑크 의자 그리고 논란

핑크색으로 상징화된 의자가 있다. 핑크 의자라 부르는, 맞다. 바로 그 의자다. 지하철에 마련된 임산부를 위한 그 의자. 참고로 이 의자의 정확한 명칭은 '임산부 배려석'이다.

그런데 이 의자에 대한 말들이 아주 이상했다. 언젠가부터 시작된 논란(?)의 그것은 오랜 시간이 지난 지금도 여전히 그곳을 떠돌아다니고 있다. 그저 핑크색으로 덮인, 의자 하나임에도 불구하고 말이다.

왜 그럴까, 사람들은? 의자, 그것도 한낮 핑크색이 칠해져 있는, 의자 하나를 두고 말이다. 이유가 궁금했다. 논란이란 이름의 추파를 찾

지하철의 임산부 배려석

아내려 하는 사람들의 여전한 진짜의 속내가. 그건 말 그대로 어디서나 흔히 볼 수 있는, 한낱 의자일 뿐인데 말이다.

참고로 서울시에 따르면 2013년부터 시작된 이 의자는 객차 한 칸 당 2좌석, 전체 좌석의 3.7%, 초기에는 스티커만 부착했다가 자리에 앉으면 보이지 않는다는 의견을 수렴해 2015년부터 좌석을 분홍색으로, 바닥에도 같은 색의 스티커를 부착해 활용한다고 한다.

2 기호記號 그리고 기호嗜好

상징, 정의, 논리, 삶, 방식, 상표, 종교, 브랜드, 아이덴티티 그리고 그

것…….

오래전부터 우린, 우리를 생존시킬 다양한 용어, 즉 위와 같이 정의된 다양한 언어들에 의해 지배를 받으며 살아왔다. 물론 다들 알다시피 그 대부분의 용어는 종교로부터 기인되었다. 그러다 문득, 우리가 바로 우리 스스로라는 사실을 발견한 후 이러한 삶의 언어들이 더욱 선명한, 즉 우리들만의 이야기로 정의가 되기를 새로이 원하게 되었다. 이유는 우리 삶의 방식을 이해하려는 욕구, 더 나아가 미래의 불확실성에 대항해야 할 우리를 다시금 명명해내야 했기 때문이다. 참고로 여기서 우리 스스로를 발견할 수 있는 계기를 만든 사람은 데카르트다. 생각하기에 존재한다고 했던 그분.

그리고 바로 그때, 또 한 사람의 선지자가 우리 세계에 등장하게 된다. 우리가 원했던, 바로 그 욕망에 부합했던 선지자가 말이다. 그는 바로 기호학자 페르디낭 드 소쉬르Ferdinand de Saussure다. 그렇다면 그 이후, 그 선지자를 발견한 그 시점 이후, 우리의 삶은 과연 어떻게 바뀌었을까? 정말 우리는, 우리가 원했던 그 의미 있는 삶을 살게 되었을까?

그런데 정말 그렇게 됐다. 그 선지자의 예언처럼. 우린 아주 짧은 시간동안 켜켜이 쌓여 있던 세상의 궁금증을 풀기 시작했으며, 또 여기에 더해 우리에게 다가올 미래까지도, 때론 확정적으로 예측하게 됐다. 그때의 우리는 그랬다. 바로 우리에게 명명된, 이 기호Sign의 찰나로부터,

스위스의 기호학자 페르디낭 드 소쉬르,
우리가 찾은 선지자의 이름이다.

그 덕분에 지금 누군가는 더 명확한 삶을, 또 누군가는 더욱더 복잡한 세상을 살게 되었다. 물론 우리 스스로가 원했던, 바로 그 삶의 토대를 중심으로 말이다. 혹자는 이 변화의 시간을 '인본의 시간'이라 부른다.

하지만 말이다. 세상이 어찌 그리 순리대로만 흘러갈 수 있을까? 특히 우리와 같은 짧은 역사의 순환 구조를 가진 나라라면? 맞다. 그랬다. 바로 우리는 우리가 원했던 세상의 방향과는 조금 다른, 그런 삶의 길을 가게 되었다. 남들이 오류라 칭하는, 바로 그런 변질된 역사를 쌓으며 조금씩 걸어왔다.

그 이유는 누군가 인본이라 부르는 그 시간들을 제대로 쌓아낼 자유 대신, 고난이란 시간의 타의적 공간을 만나야만 했기에. 우리는 그랬다. 일제강점기로, 전쟁의 시간으로. 그래서 그랬을까? 우리에게 이 기호는 아주 불확실한 존재로, 아니 그것보다는 누군가(주로 자본과 나이의 계급)의 의지와 욕망을 성취하기 위한, 그런 매개체의 하나로 변질되어버렸다. 그것도 아주 일방적이고도 강압적인 그런 모순의 역할로써 말이다.

그래서 우린 지금 어떤 삶을 살고 있을까? 이 불확실한 기호의 시간 안에서.

페르디낭 드 소쉬르
스위스 언어학자로 제네바 출생이다. 1901~1913년까지 제네바

대학 교수를 지냈다. 인도 및 유럽의 비교언어학에 있어서 세계 최초의 탁월한 업적을 이루었으며 만년에는 언어 일반의 성질에 관해서 깊이 연구하여, 통시(通時) 언어학과 공시(共時) 언어학으로 구별하고, 랑그(langue, 언어)를 파롤(parole, 말)에서 분리시켜, 사회 습관으로 체계화된 언어(랑그)를 언어학의 대상으로 결정하고, 체계에 속하는 요소는 상호 간의 대립에 의해서 가치를 지닌다고 하였다.

이것이 구조 언어학, 나아가 언어학을 초월한 구조주의의 초석이 되었다. 또한 언어를 훌륭한 기초체계로 파악하고 기타의 기호를 포함한 기호 일반을 사회생활에 있어서 삶을 연구하는 과학 및 기호학(sémiologie)으로 간주하였다. 그의 저서는 최근 다시 발행되어 언어학과 구조주의 교육에 사용되고 있다.

— 네이버지식백과

3　기호記號와 기호嗜好 사이

"애를 반팔 입히면 어떡해요" 난 지하철이 두렵다

임산부 배려석, '핑크 의자'를 졸업하며

다시 전쟁이 시작됐다. "나 때는 안 그랬는데 요즘 젊은 사람들은 뭐가 힘들다고 노약자석에 오는지 모르겠다"는 소리를 또 들었다. 첫째 때도 전철 탈 때마다 들었는데 둘째 때도 또 듣고 있다. 그럴 때마다 임산부 배지를 더 잘 보이도록 꺼낸다. 허나 소용이 없다. 왜냐하면 '나 때는 임신하고도 밭을 맨' 할머니들이 전철을 장악하고 있기 때문이다.

둘째를 임신하고 첫째를 유모차에 태우고 의정부 경전철을 이용한 날이 있었다. 노약자석 끝자리를 양보해주면 나도 앉아갈 수 있고 유모차도 붙잡을 수 있어서 끝자리에 앉아 있던 할머니에게 자리를 한 칸만 옆으로 가주실 수 없냐고 물어봤다. 할머니는 자신이 유모차 봐줄 테니 가운데 자리에 앉으라고 했다. "유모차가 경전철이 설 때 밀릴 수가 있어서 계속 잡고 있어야 하는데요"라고 했더니 안 밀린다며 자신이 잘 보고 있다가 밀리면 잡아준다며 가운데 자리에 앉으라 했다. 한 칸 옆으로 가는 것이 그리도 어려웠을까. 그날은 자리에 앉는 걸 포기하고 서서 올 수밖에 없었다.

작년 9월 초였다. 한낮 기온이 24도까지 올라간 날이었다. 첫째 문화센터 수업이 끝난 후 경전철을 타고 집으로 가는 길이었다. 앉을 자리가 없어서 서서 가는데 6개월 차에 들어서는 임신부가 유모차까지 밀고 타니 노약자석에 앉은 아저씨 아주머니들이 가시방석에 앉은 느낌이었나 보다. 그때부터 시비를 걸기 시작했다.

"아니, 애를 반팔을 입히면 어떡해요? 감기 들게?"
"지금 기온이 24도예요. 반팔 안 입히면 더워서 울어요."
"내 손자는 어제 반팔 입혀서 감기 걸렸다니깐? 반팔을 왜 입혔어?"
"한여름에 태어난 아이라서 더위를 심하게 타서 오늘 같은 날 반팔

입어야 해요."

아, 나는 한낮 기온 24도에 반팔 입힌 죄로 등산복 입은 아저씨의 시비를 고스란히 받아줘야 했다. 그런데 그게 끝이 아니었다. 이번엔 옆에 있는 아주머니가 시비를 걸었다.

"얘 배고파하는데?"
"방금 먹고 왔어요. 졸려서 그래요."
"이거 손수건 물고 있는데 빨리 빼요!"
"이 나려고 간지러워서 그러는 거예요. 괜찮아요."

나는 자리에 앉지도 못한 채 일어나기 싫은 사람들에게 계속해서 잔소리를 듣고 있었다. 이런 일이 한두 번이 아니었고 그날은 도무지 짜증을 참기 힘들어서 보건소로 직행했다. 더 큰 임산부 배지를 받기 위해서였다.

그 일이 있고 난 뒤 커다란 배지를 착용하고 전철을 이용했다. 대학생으로 보이는 학생이 핑크 의자에 앉아 있다가 나를 발견하자마자 벌떡 일어났다. "저 한 정거장만 더 가면 갈아타요. 앉으세요"라고 했고 학생이 "그래도 앉으세요"라고 하려고 '그.래.도'까지 발음한 순간 우린 발견했다. 핑크 의자에 앉아 있는 할머니를. 그 짧은 순간에 어디서 나타나서 앉으셨는지 너무 놀라서 나도 모르게 "어머나!" 소리가 나왔다.

그 모습을 보며 3호선에서 1호선으로 갈아탔다. 운이 좋았는지 노약자석에 자리가 있었다. 앉은 지 5분 정도 됐을까. 그 순간이 공포가 엄습했다. 술 취한 아저씨가 내 앞으로 다가왔다. 역시나 표적은 나였다. 일어나라고 일부러 내 다리에 짐을 내려놨다. 그 순간 남편에게 메시지를 보냈다. 그리곤 전화번호 하나를 주문처럼 외우기 시작했다.

'1544-7769. 1544-7769. 1544-7769. 저 아저씨가 시비를 걸다가 혹시라도 내 배를 때리면 바로 문자해야지. 그런데 문자할 시간이 있을까? 미리 써놨다가 전송되게 해놔야지. 그것보다 차라리 서서 가더라도 옆 칸으로 옮기는 게 좋지 않을까?'

이 생각 저 생각에 복잡한 순간 반대편 노약자석에 자리가 나서 술 취한 아저씨가 앉았다. '아. 다행이다. 지금 일어나면 40분은 서서 가야 했는데 정말 다행이다.'

내가 이런 이야기를 하면 "에이~ 설마 그 정도겠어?"라는 반응이 많다. 그런데 전철을 10번 타면 8번은 이런 일이 발생한다. 요즘엔 워낙 캠페인을 많이 해서 인식이 개선됐지만 그것도 젊은 사람에 한해서다. 자리 전쟁은 '임산부 vs 비임산부'가 아니라 '임산부 vs 노인'이 된 지 오래다. 나는 '임신하고도 밭을 매지 않은 죄'로 노약자석에 앉든 핑크 의자에 앉든 노인들의 표적이 됐다.

유모차를 가지고 전철을 탈 때마다 매번 혀를 끌끌 차며 바라보는

장면이 있다. 전철에서 내린 후 엘리베이터를 타려고 가면 항상 첫 번째에 타지 못한다. 유모차도 휠체어도 엘리베이터가 없으면 이동이 불가능한데 그런 사람들을 제치고 빨리 올라가려는 노인들이 엘리베이터를 먼저 장악했기 때문이다. '계단을 올라가기 힘들어서 그렇겠지'라고 생각할 때도 있지만 에스컬레이터가 있을 때도 꼭 엘리베이터를 이용해서 간다. 그것도 휠체어와 유모차를 밀어내고 말이다.

누군가 나보고 세대 간의 갈등이 극심한 곳을 뽑으라고 하면 '전철'이라고 답하고 싶다. 핑크 의자를 만들어도 일부 사람들의 인식을 개선하지 못한다면 임산부든 장애인이든 모두 대중교통을 이용하는 것이 힘겨울 수밖에 없다. 그것이 현재 대한민국의 모습이 아닐까.
핑크 의자를 졸업하며, 다시는 그곳에 앉고 싶지 않다는 생각만 간절하다.

— 「오마이뉴스」, 2017년 2월 15일자

2017년 2월 15일 「오마이뉴스」에 실린, 임산부의 시선에서 바라본 세대 간의 갈등 그리고 그것이 촉발되고 있는 지하철 노약자석과 핑크 의자에 대한 정의를 담은 기사다. 노약자석을 넘어 핑크 의자까지 노인

들만의 자리로 인식하는 현실, 결국 그로 인해 임산부와 엄마들은 그들의 평안을 위한 시빗거리로, 때로는 물리적이거나 정신적인 위협을 당하는 존재가 되고 있다는 내용이다.

'앉아도 된다' vs '비워둬야 한다' 임산부 배려석 논쟁
'비워둬야 한다' VS '앉아도 된다'

최근 인터넷에서는 때아닌 '임산부 배려석' 논쟁이 뜨겁다. 논란이 시작된 곳은 뜻밖에도 한 아이돌그룹의 사진이었다. 한 네티즌이 지하철에서 아이돌그룹 '세븐틴'의 멤버 두 명을 봤다며 사진을 찍어 SNS(소셜네트워크서비스)에 올렸는데, 그중 한명이 임산부 배려석에 앉아 있었던 것이다.

아이돌그룹 세븐틴의 멤버가 지하철 임산부 배려석에 앉은 사진이 화제가 되면서 임산부 배려석에 대한 논란이 이어지고 있다. 사진을 본 일부 네티즌들이 '임산부 배려석은 앉으면 안 된다'는 댓글을 달았고, 이에 또 다른 네티즌들은 '앉아 있다가 비켜주면 된다. 앉는 것 자체는 문제가 없다'고 맞서면서 갑론을박이 이어지고 있다. 서울시는 2013년부터 지하철 객차 한 칸당 2좌석을 임산부 배려석으로 운영해오고 있다. 통상 객차 한 칸당 좌석은 총 54개고, 노약좌석을 제외한 일반석은 42석이란 점을 고려하면 임산부 배려석이 전체 좌석의 3.7%, 일반석의 4.8% 가량을 차지하는 셈이다. 고

작 5%도 안 되는 수치지만 임산부 배려석은 설치 후 끊임없는 논란의 대상이 되고 있다.

임산부 배려석은 초기에는 좌석 뒤쪽 벽면에 스티커를 붙인 구조였으나 승객이 자리에 앉으면 스티커가 가려져 임산부 배려석임을 알기 쉽지 않다는 의견이 많았다. 이에 서울시는 2015년 7월부터 좌석을 분홍색으로 바꾸고, 바닥에도 분홍색 스티커를 붙여 임산부 배려석을 눈에 띄는 디자인으로 바꿨다. 임산부 배려석임을 한눈에 알 수 있도록 한 것이다.

분홍색으로 좌석을 바꾼 뒤 임산부 배려석에 대한 인지도는 크게 높아졌지만, 그만큼 운영방식에 대한 논란도 거세졌다. 관련 민원도 급증하고 있다. 15일 서울메트로 등에 따르면 2014년부터 2016년 9월까지 서울메트로와 서울도시철도공사에 접수된 임산부 배려석 이용에 대한 민원은 339건에 달했다. 임산부 배려석에 대한 홍보가 부족하다는 민원도 많지만 운영 자체에 불만을 품은 민원도 있다.

일반인들은 임산부 배려석을 이용해도 되는 것일까? 이와 관련해 정해진 규정은 없다. 서울메트로 등은 임산부에게 양보할 것을 권장하고, '임산부 배려석 비워두기' 캠페인을 펼치기도 하지만 말 그대로 '배려석'이다 보니 강제성은 없다. 도입한 지 얼마 안 돼 아직

사회적으로 합의된 의견도 없다 보니, 이번 아이돌멤버의 사진처럼 이슈가 될 때마다 이를 둘러싼 의견이 팽팽히 맞서는 형국이다. '앉아도 된다'는 측은 자리를 비워놓는 것이 비효율적이라는 입장이다. 누구든 앉아 있다가 임산부가 보이면 일어서면 된다는 것. 직장인 김모(32·여) 씨는 "임산부가 없는데도 자리를 비워놓을 필요는 없다고 생각한다"며 "말 그대로 '배려석'인데 양보를 강제하는 분위기가 되면 오히려 임산부에 대한 반감이 생겨 양보하려는 사람이 더 줄어들 수 있을 것 같다"고 말했다.

반면 '앉지 말아야 한다'는 측은 임산부석에 이미 누군가 앉아 있을 경우 임산부가 양보 받기 힘든 것이 현실이라고 지적한다. 특히 초·중기 임산부들은 육안으로 티가 나지 않기 때문에 임산부인지 알아보기 힘들다는 것. 서울메트로는 초·중기 임산부들을 위해 임산부임을 알리는 가방 고리 등을 나눠주고 있지만 이에 대해 모르는 사람이 많아 사실상 효과가 크지 않다. 임신 5개월째인 김모(32) 씨는 "가방에 임산부 고리를 달고 다니지만 자리 양보를 받아본 건 손에 꼽힌다"며 "배려석에 누군가 앉아 있어도 양보해달라고 말하기 어렵다"고 말했다. 직장인 이모(38) 씨는 "자리가 없어도 노약자석은 잘 앉지 않듯이 임산부석도 되도록 앉지 않으려고 한다"며 "임산부석이 많다면 문제가 되겠지만 객차 하나당 고작 2석인데, 2석이 모자란다고 해서 크게 불편을 느끼는 사람은 없을 것"이라고

말했다.

임산부석 운영 자체에 반대하는 의견도 있다. 임산부석이 있어서 오히려 다른 좌석에서 양보 받는 것이 더 힘들다는 것이다. 임신 7개월째인 양모(28) 씨는 "임산부석이 있으니 다른 곳에 앉기가 눈치 보이기도 한다. '일반 좌석은 굳이 양보할 필요가 없다'고 생각하는 사람들도 많은 것 같다"며 "전 좌석이 배려석이라는 인식이 있으면 좋겠다"고 말했다. 일각에서는 이미 노약자석이 있는데 일반석에 임산부 배려석을 따로 만들 필요가 없다는 의견도 나온다. 대학생 신모(24) 씨는 "임산부는 노약자석을 이용하면 되는데, 노약자석에 앉기가 힘들어 일반석에 임산부 배려석을 만든 것 아니냐"며 "노약자석을 노인만 이용하는 것이란 인식 자체를 바꿔야 한다고 본다"고 말했다.

실제 임산부들이 이용하는 인터넷 커뮤니티에는 임산부 배려석과 관련한 불만 글이 줄을 잇는다. 노약자석은 눈치가 보여 이용하지 못하고, 일반석은 양보 받기가 어려워 지하철 이용이 힘들다는 것이다. 특히 노약자석에 앉은 임산부가 노인으로부터 배를 걷어차인 사건 등이 언론을 통해 알려질 때면 임산부들의 마음은 더욱 무거워진다. 임신 기간 내내 지하철로 출퇴근했다는 한 네티즌은 "입덧 때문에 너무 힘들어서 노약자석에 몇 번 앉았었는데, '요즘 젊은

것들은 버릇이 없다'며 손가락질하는 할머니·할아버지가 많았다. 한번은 내 발을 툭툭 치면서 일어나라고 하는데 서러워서 눈물이 났다"고 털어놨다. 이어 "한 할아버지가 임산부 배를 발로 찼다는 기사를 보고 놀라서 노약자석은 절대 안 앉았는데, 일반석 앞에 서 있으면 양보하라고 하는 것 같아 눈치 보이고, 문 근처에 서 있으면 오가는 사람들에게 배를 치여서 힘들었다"고 말했다.

보건복지부의 '2016년 임산부 배려 인식도 설문조사' 결과에서도 임산부 중 배려를 받은 경험이 있다는 응답은 40.9%에 불과했다. 그러나 일반인들이 임산부를 배려하는 마음이 없어서 이런 결과가 나오는 것만은 아니다. 임산부가 아닌 응답자 중 임산부를 배려하지 못한 이유로 '힘들고 피곤해서'라고 답한 사람은 7.9%에 불과했다. 가장 많은 응답은 '임산부인지 몰라서'(49.4%)였고, '방법을 몰라서'(24.6%)라는 답변이 뒤를 이었다. 직장인 김모(39) 씨는 "임산부가 오면 자리를 양보하겠다는 생각은 하지만 임산부인지 아닌지 잘 모를 때가 많다"며 "'임산부 가방 고리'가 있다는 것도 아내가 임신하고 나서야 알았다"고 말했다.

이 때문에 지난해 부산에 도입된 '핑크라이트'가 하나의 대안으로 떠오르고 있다. 핑크라이트는 임산부 배려석 손잡이 부분에 설치된 전등으로, 임산부가 비콘 기능을 내장한 열쇠고리를 들고 2m

안으로 접근하면 핑크라이트에 불이 들어온다. 누구든 임산부 배려석에 앉아 있다가, 핑크라이트에 불이 들어오면 일어서면 된다. 핑크라이트에 불이 꺼져 있으면 주변에 임산부가 없다는 뜻이기 때문에 자리에 앉는 사람도 부담 없이 앉을 수 있고, 임산부들도 쉽게 양보를 받을 수 있다. 당초 핑크라이트는 부산~김해 경전철에 시범 도입됐으나 부산시는 도시철도 전체 열차와 시내버스에도 핑크라이트를 확대한다는 계획이다. 서울에서도 핑크라이트 등의 방식으로 임산부 배려석을 보다 효율적으로 운영해야 한다는 의견이 많다.

임산부들에게 가장 중요한 것은 임산부를 배려해주는 분위기가 조성되는 것이라고 말한다. 임산부에게 자리를 양보해야 한다는 인식이 있다면, 굳이 배려석을 따로 설치할 필요도, 임산부들이 눈치를 볼 일도 없다는 것이다. 임신 6개월째인 강모(36) 씨는 "나도 임신을 하기 전에는 임산부들이 얼마나 힘든지 관심도 없고 전혀 몰랐다. 단순히 배려석이라고 의자만 분홍색으로 칠해놓고 변화를 기대해선 안 되는 것 같다"며 "배려석을 비워야 한다고 말하기에 앞서 배려석이 왜 필요한지 등 임산부 배려에 대한 홍보가 적극적으로 진행됐으면 좋겠다"고 말했다.

—「세계일보」, 2017년 1월 15일

이 기사에서는 핑크 의자에 대한 권리, 또 그 권리와 현실 사이에서 벌어지는 실제적이고 현실적인 문제를 이야기하고 있다. 물론 결론은, 늘 그렇듯 서로를 배려해야 한다는 선에서 마무리가 되고 있다.

이 기사들을 토대로, 물론 이 외에도 많은 이야기들이 있지만 핑크 의자에 대한 논란을 정리해보면 이렇다.

① 노약자석이 다른 곳에 마련되어 있는데도 이 핑크석을 따로 만들어졌어야 했는가?

② 이 좌석은 꼭 임산부만 앉아야만 하는가? 혹은 임산부가 없더라도 좌석을 비워두어야 하는가?

③ 노인은 이 좌석에 앉을 수 없는가? 바꿔 말하면 임산부는 노약자석에 앉을 수 없는가?

그런데 재미있는 건 이 논란들을 정리하다 보니 이상하게도 이 모습은 마치 지금 우리들 사이에서 빈번하게 벌어지고 있는, 계급 갈등이란 구조와 매우 흡사한, 또 더 나아가 그 형식을 그대로 반복하고 있는 우리들의 모순에 다다른다는 점이었다. 앞서 언급했던 우리들만의 기호, 즉 더 높은 계급에게 유리하도록 작용되어왔던, 바로 그런 강압적인 욕망의 모습으로 말이다.

기호를 한마디로 정의하면? 역사적 합의, 그것도 오랜 시간이 축적되어 만들어진 사회적 합의라고 말할 수 있다. 그러해서 우린 늘 그 기호가 축척된 역사에 맞춰 이미지와 의미를 만들고, 또 그것에 대응한 삶을 투영하며 지금이란 현실을 살아가고 있다. 하지만 앞서도 언급했듯, 세상이 늘 그럴 수는 없기에 이 기호라는 것 역시 시대 그리고 삶의 모습에 따라 다양하게 진화 또는 퇴색의 과정을 겪는다. 지금의 사회가 버틸 수 없는, 아니 어쩔 수 없는 한계 그리고 그 시간들의 영향 때문에라도.

해서 우린 꽤나 오래전부터 이것에 대한 대안, 즉 기호를 대신 할 통제가 가능한 무언가를 꾸준히 만들어야만 했다. 강제적이며 변화가 허용되지 않는, 바로 그런 사회적 통제의 시스템을 말이다. 지금 우리가 부르고 있는 '제도'와 같은 것들을, 우린 결국 우리라는 삶을, 어떻게든 유지해 나아가야 하니까. 그래서 제도에는 통제와 그 통제를 유지하기 위한 벌이 있다.

253

제도·制度 [명사] | 고려대한국어대사전
법이나 관습에 의하여 세워진 모든 사회적 규약의 체계

하지만 안타깝게도, 우리 사회에서는 이 제도와 기호가 매우 혼용되고 있다. 물론 그 이유는 당연하게도, 아마 앞서 언급했던 우리만의

역사 때문이다. 미처 그것을 바로잡을 수 없었던 혼란의 역사 말이다. 그러해서 우리에게 기호는 법이 자율로, 자율이 강압으로, 논란이 희생으로, 희생이 당연함으로 그리고 여기에 더해 돈과 나이란 계급을 앞세워 한껏 휘두르는, 또 그것으로 생기는 갈등의 주요한 매개가 되고 있다. 바로 이런 이상한 모습들로 말이다.

'너흰 착한 사람들이잖아!'
'착해야만 성공할 수 있어!'
'너는 날 때부터 착했기 때문에 당연히 이 계급의 모순을 받아들여야 해!'
'더 착하게 보이면 우리들이 봐줄 거야!'
'너희들의 희생은 당연한 거라고. 너희는 늘 그렇게 착해야만 하니까!'

그러고 보니 그랬다. 지하철에서 봤던 그 흔한 풍경들도 말이다.

'난 나이가 많으니 네가 무조건 희생해야 해!'
'그건 예전부터 당연했던 거라고!'
'그게 어른을 대하는 마음이야. 어릴 때부터 배웠지?'
'어른을 공경해야 착한 사람이지. 안 그래?'

우리의 현실은, 아니 미처 제도화되지 못한 우리의 선택은, 아주 이상하고 모순적인 기호의 전형을 만들고 말았다. 핑크 의자를 향한 추파,

즉 세대갈등과 같은 표현으로 어물쩍 넘기려 했던 바로 이 이야기처럼. 해서 누군가의 희생은 당연하다고 생각한다. 또 그 희생은 당연히 당신들의 몫이라고 말하기도 한다. 그래서 그랬을까? 우연히 본 책의 한 대목이, 더욱 절실하게 다가왔다.

> '사람을 바꾸는 일보다도 제도를 고치는 일이 훨씬 빠르다. 사회경제적 효과도 제도 개선 쪽이 더 확실하다. 단기는 물론 장기적 안목으로 보더라도 그러하다.'
>
> ― 『한국형 합의제 민주주의를 말한다』 중에서

우리 제도의 모습

그런데 이러한 모순이 명백함에도 불구하고 우린 여전히 '착함'이란 기호와 함께 호구의 일상을 살아가고 있다. 아니 늘 그러려고 최선을 다하고 있다. 모두 그것이 옳지 않다는 것을 알면서도 말이다. 이유가 뭘까? 그렇게 배웠기에? 용기가 부족해서? 남들 눈이 무서워서? 조용히 살면 편하니까? 그 옛날 맹자의 말씀처럼 난 원래 착한아이라서? 아니 남들이 내게 늘 착하다고 하니까?

성선설 · 性善說

맹자(孟子)가 주장한 중국 철학의 전통적 주제인 성론(性論). 사람의 본성은 선(善)이라는 학설이다. 성론을 인간의 본질로서의 인성(人性)에 대하여 사회적·도덕적인 품성이나 의학적·생리학적인 성향을 선악(善惡)·지우(知愚)라는 추상적인 기준에 따라 형이상학적으로 해석하는 특징이 있다. 따라서 현실의 사람을 언제나 이념적인 모습으로 파악하게 된다.

맹자에 따르면 사람의 본성은 의지적인 확충(擴充) 작용에 의하여 덕성(德性)으로 높일 수 있는 단서(端緒)를 천부의 것으로 갖추고 있다. 측은(惻隱)·수오(羞惡)·사양(辭讓)·시비(是非) 등의 마음이 4단(四端)이며 그것은 각각 인(仁)·의(義)·예(禮)·지(智)의 근원을 이룬다. 이런 뜻에서 성(性)은 선(善)이며, 공자(孔子)의 인도덕(仁道德)은 선한 성에 기반을 둠으로써 뒤에 예질서(禮秩序)의 보편성을 증명하는 정치사상으로 바뀌었다.

— 두산백과

2020년 들어 핑크 의자로 눈살을 찌푸리게 했던 일들은 많이 줄어든 것으로 보인다. 하지만 논란이 멈춰진 것은 아니다. 그 기호를 버리기

엔, 우린 이미 너무 많은 시간을 흘려보냈기 때문이다. 그래서 난 더 오늘이 안타깝다. 우리가 살고 있는 바로 지금의 이 세상이 말이다.

만약에 말이다. 정말 만약에 우리의 역사가 조금이라도 달랐다면 지금 우리의 삶은 조금이나마 나아졌을까?

5 ___ 임신을 증명하는 디자인

핑크 의자에 앉으려면 몇 가지 준비를 해야 한다. 그중에서도 임신을 증명할 수 있는 임부 표식(핑크 색의 디자인)은 매우 중요한 물품이라고 한다. 보건소에서 나눠주고 있으며, 크기도 대大와 중中의 2가지로 나눠져 있다고 한다.

그런데 뭔가 이상하지 않은가? 임신은 축복이라면서, 아이를 낳는 것이 나라를 위하는 길이라고도 하면서, 우린 왜 이 모든 걸 개인이 증명해야 하는 그런 시스템으로만 정리되어 있을까?

그런 의미에서 이 표식의 디자인은 매우 유감이라고 말

임신을 증명하는 표식인 임산부 배지
(사진 출처 https://kkoongjubu.tistory.com/58)

할 수밖에 없을 것 같다. 시스템이 따라가지 못하는 디자인은 결국 의미 없는 외침에 불과하기에. 그래서 어렵다, 우리의 디자인은. 우리가 착하기를 바라는, 그런 기호가 여전히 이곳에도 존재하고 있기에.

3/3
참 대단하신 경쟁의 시대

1 대학에서?

10여 년 전이었다. 겨울방학을 앞둔 어느 날, 갑자기 학교로부터 성적의 기준이 바뀌었다는 통보가 내려왔다. 통보의 내용은 이전까지의 성적 기준이이었던 절대평가를 상대평가로 바꾸는 것이기에, 많이 당황스러웠다.

 '대학에서 상대평가라니…… 대학에서 이게 가능하다는 건가?'

 하지만 그 이유를 파악하기엔 내게 주어진 시간이 너무 부족했다.

곧 방학이었고, 또 그 전에 성적을 모두 정리해야만 했기에. 그런데 여기에 더해, 아니 이것에 맞춘 또 다른 문제가 문득 그때의 내게 생각나는 것이 아닌가? 이런 급박한 상황 속에서 말이다.

'그렇다면 반드시 누군가의 성적을 아래로 내려야만 한다! 그 불만을 나는 어떤 핑계로 이겨내야 하지?'

그리고 예상했던 대로 그 우려는, 성적 공개 후 커다란 후폭풍으로 다가왔다. 맞다. 그때의 일은 폭풍과도 같았다. 성적에 불만을 가진 학생들이 학과사무실로 계속 연락을 해오는 통에, 꽤나 오랫동안 학과의 업무가 마비되었으니까. 물론 나 역시도 말이다. 그리고 그렇게 10여 년이 지났다. 상대평가를 적용했던, 바로 그날부터. 물론 지금도 여전히 변하지 않은, 그때의 기준이 계속 이어지고 있다.

2 대학은?

나에게 대학은? 학문을 위해 고민하고, 다양한 시도를 통해 깨달아야 하는, 나름 공부에 대한 낭만이 있던 곳이었다. 이유는? 실패를 해도, 시도를 해보았다는 이유로 인정을 받을 수 있는 곳이 바로 대학이었기에. 하지만 지금의 대학은 실패가 용인되지 않는, 그런 피해의식의 장소가

대학 축제의 풍경(사진 출처 flickr)

되어버렸다.

　도전은 시간을 낭비하는 것이며, 실수는 내 꿈을 포기하게 만드는 것이 되었다. 지금의 대학은 말이다. 상대평가는 실수를 용납하지 않는다. 실수가 곧 상대와의 차이를 만들어내는, 즉 성적을 떨어뜨리는 이유가 되기 때문이다. 그러해서 지금 대학은 그런 곳이 되어버렸다. 남들이 떨어지기만을 바라는, 그런 비정한 의미의 장소로. 그래야 나의 성적이 올라간다. 그래야 내가 취업을 할 수 있다.

　교수의 입장이라고 해서 뭐 특별히 다를 수 있을까? 언제나 학생의 실패를 체크해야 하는, 그런 수동적인 사람이 되어야만 한다. 혹시 모를 불만에 대비를 해야만 한다. 그래서 지금은? 다들 눈치만 보고 있다. 남들이 안 되기를 바라는, 나의 실수를 감추는 그런 대학의 모습으로 말이다.

　그런데 이와는 반대로 요즘 대학교에서의 축제는 점점 화려해지고 있다. 대학들은 축제를 화려하게 한다고 대학의 밝은 면을 보여줄 수 있다고 생각하는 걸까?

3　　경쟁의 시대에는

이른바, 경쟁의 시대라고 한다. 그것도 세계와 경쟁을 해야 하는 그런

대단한 시대라고 말이다. 역사가 그랬고, 또 우리의 삶도 그렇게 만들어 졌다고, 또 미래에는 그것이 더 중요한 시대라고도 말이다. 그런데 이 경쟁이라는 건 어찌 보면 지극히 당연한 일처럼 보이기도 하지만 또 생각해보면 지극히 비합리적인 일이기도 하다. 그 이유는 지극히 당연하게도, 우리 모두는 서로 다르기 때문이다. 롤랑 바르트Roland Barthes, 프랑스구조주의철학자이자 비평가는 오래전부터 이를 '메타성'이라고 했다. 당연한 다름의, 이 이유를 말이다.

　　하지만 그럼에도 누군가는 돈을 벌어야 했고, 또 누군가는 새로움이란 세상을 만들어야 했다. 혹자가 이야기하는 '발전'의 의미로써다. 어쩌면 그래서 그랬을까? 이 '경쟁'이란 것이, 아주 당연한 사회의 이치가. '경쟁'은 그러기에 아주 좋은 방법이었으니까. 그래서 지금은 이 '경쟁'이란 단어가 당연해졌다. 그리고 결국 누군가는 돈을 벌었고, 또 누군가는 세상을 지배할 권리를 가지게 되었다. 많은 이들의 부러움을 살 만큼, 모두가 경쟁에 뛰어들 이유가 될 만큼 우리의 대학이 그래야만 하는, 그 이유로써도 마찬가지다.

　　그래서 미안했다. 10년 전 내 강의를 들었던, 그 학생들에게 말이다. 이제 기초를 배우는 학생들에게 잔혹한 사회의 기준을 들이대는 것은, 지극히 불합리한 일이었고, 그 결과가 개개인 학생들의 앞날에 많은 저항을 가져올지도 모를 일이었다. 그래서 그땐 나도 나름 불만을 학교에 표출했다. 물론 돌아온 답변은 그저 교육부가 그렇게 하라고 했기

때문에 어쩔 수 없다는 말뿐이었다.

그리고 지금도 여전히 미안하다. 세상을 시작하려는 이에게 실패를 먼저 보여주는 이 일상, 나와 같이하는 모든 학생들이 그것을 겪어야만 하는 이 일상들이 말이다. 물론 그런 세상을 관망하며 살아야만 하는 나에게도 참 대단하신, 이 경쟁의 시대를 살아야만 하는 모든 이들에게도 마찬가지다. 그냥…… 말이다.

조셉 콘래드Joseph Conrad, 1857~1924 소설의 주인공인 『포크』를 보면 이런 이야기가 나온다. 배가 난파당했고 그 배에는 먹을 것이 하나도 없었다. 포크와 또 다른 선원, 두 사람에게는 권총이 있었다. 식량이 떨어지고 두 사람이 사이좋게 식사를 할 수 없게 되자, 이른바 진정한 의미의 생존경쟁이 시작되었다. 결국 포크가 이겼고, 그 후 그는 평생을 채식주의자로 살았다. 이 소설은 생존에서 경쟁이 필요한 이유를 가장 절묘하게 묘사했다는 평을 받았다.

그리고 이 이야기를 통해 우린 지금의 세상이 이 생존과 경쟁을 조금 다른 의미로 활용하고 있음을 다시금 깨닫게 된다. 그래서 버트런드 러셀은 『경쟁의 철학』을 통해 그들, 바로 이 경쟁을 다르게 쓰는 이들을 비판하고 있다. 삶과 관계없는 경쟁 그리고 그것을 통해 변해버린 이 세상을 말이다.

혹시 대학이 상대평가로 성적을 바꾼, 그 진짜 이유를 알고 있는가? 이유는 그저 기업들이 요구를 했기 때문이라고. 졸업생들의 성적 변별

력이 보이지 않는다나? 그래서 입사 시 정리가 힘들었다나? 아주 나중에 들었던 이야기로는 그렇다.

　　참 대단들 하시다는…….

3/4
디자인의 주인은 누구인가?

1 _____ 디자이너의 최종 파일

우연히 보았던 이미지다. '디자이너의 최종 파일'이라 불리는 것.

　　이 농담 같은 이미지는 뭘까? 이쪽 분야에 계시는 분이 아니라면 '이게 뭐지?' 하는 생각이 들 것이다. 그러나 이 파일 목록은 디자인을 하는 사람이라면 너무나 익숙한 것이다. 진짜다. 나 역시도 그땐 늘 그랬으니까. 최종, 최종01, 최종02, 최종05······ 마지막, 진짜 마지막, 진짜 마지막 01 등등. 그래서 그랬을까? 나도 "힘들다"라는 말을 늘 입버릇처럼 달고 살았다. 그때의 나는 말이다.

<디자이너의 흔한 최종 파일>

0912_아이콘_최종.png
0912_아이콘_최종_수정.png
0913_아이콘_최종_수정_2차.png
0916_아이콘_파이널.png
0916_아이콘_진짜_파이널.png
0917_아이콘_확정.png

0919_아이콘_NEW_시안_5종.jpg

'디자인은 꼭 이렇게 힘들어야만 할 수 있는 것일까?'

그러던 어느 날 일의 과정을 천천히 검토하던 중 그 힘든 원인의 대부분이 디자인을 진행하는 과정이 아닌, 갑과 디자인이 만났을 때 생겨나고 있음을, 문득 깨닫게 되었다. 수정과 수정 사이에 늘어나는 디자인 파일의 이름들과 또 그 사이에 들어야만 하는 원망, 욕설, 인격 비하의 말 등등으로.

2 피할 수만 있다면

'피해의식?' 맞다. 돌이켜보면…… 그때의 나는 그랬다. 늘 소심하고 조심했으며, 언제나 그들을 회피하려 했다. '갑'이라 불리는 그들의 말들과 시선으로부터 말이다.

'아무쪼록 오늘은 조용히 넘어가기를. 내 디자인에서 실수를 찾아내지 못하기를…….'

그러해서 아꼈다, 말과 행동 그리고 그들에게 보여주어야만 하는 디자인의 결과물들을. 하지만 늘 그럴 수는 없었다. 결국 언젠가 부딪혀야만 하는 일상이 또한, 디자인이 가진 역할의 방식이기 때문이다. 해서

난 방법을 찾아야만 했다. 그런 일상을 조금이라도 피할 수 있는, 그런 요령의 방법들을 말이다. 맞다. 지금 생각해보면 그건 요령이었다. 내가 그들과 견줄 수 있는, 그 방법들은 말이다.

어쩌면 아마 그때였을까? 그들이 잘 알지 못했던 디자인 용어를 남발하는, 그런 요령을 깨달았던 바로 그 순간, 그들이 주춤거렸던 바로 그 순간은. 단지 피해의식을 감추기 위해 벌인, 하찮은 행동이었지만…….

'레이아웃이 어쩌고, 콘셉트가 어쩌고, 그래서 내 디자인에는 당신들이 모르는 무언가가 있다고, 전문가가 하는 일에는 다 이유가 있다고, 그러니 내 말을 들어야 한다고.'

맞다. 그래서 난 그렇게 요령을 피웠다. 그들이 내게 말하지 못하도록, 더불어 디자인도 따지지 못하도록, 마치 대단한 사람이라도 된 것처럼 행동했다. 어찌되었든 난 그들의 말을 듣기 싫었고, 그땐 또 너무 힘이 들기도 했으니까. 물론 그러다 그 요령이 통하지 않으면, 갑에 대한 욕을 하기도, 또 욱하는 성격에 회사를 관두기도 했다. 디자이너의 의견을 무시한다는, 바로 그 이유 하나로.

서울이라는 도시에 새로운 건물이 들어서야 한다고 했다. 이유는? 서울이 위대한 디자인의 도시가 되어야 하기에. 그래서 더더욱 이전의 건물들을 없애야 한다고 했다. 누군가에겐 추억이었고, 또 누군가에겐 역사였던 바로 그 옛날, 그 건물들을 말이다. 물론 그것 또한 내가 낸 세금을 쉽게 사용한다는 말이기도 했다. 동요가 일었다, 물론 아주 잠시. 그러고는 다시 조용해졌다. 예상보다 훨씬 빠르게 지나갔다. 그것에 바로 '디자인'이라는, 미명의 이름이 내세워졌기에. 내가 잘 알지 못하는, 전문가만 할 수 있다는, 바로 그 '디자인'이란 이름 말이다.

아마도 처음엔, 그들도 조심스러웠을 게다. 디자인이란 이름으로, 이런 일들을 계획했을 때는. 그런데 아주 조용했다. '디자인'이란 이름을 붙이면 말이다. 해서 그들은 더 과감해졌다. 디자인을 앞세워 일을 만들고, 또 돈을 쓰고, 또 만들고, 또 돈을 쓰고…… 그렇게 마구마구 바꿔 나갔다. 글자도, 골목도, 간판도, 건물도 그리고 사람들도 바꿔 나갔다. 펑펑 돈을 써대면서.

'디자인에는 내가 모르는 무엇이 있을 거야. 전문가가 하는 일에는 다 이유가 있을 거야. 또 그건 반드시 우리를 잘 살게 해줄 거야.'

↑ (사진 출처 unsplash)
↓ DDP(사진 출처 flickr)

수많은 지자체 로고(사진 출처 https://recyclecenter.tistory.com/64)

누군가에게 이런 정치는 참 쉬웠을 것이다. 디자인만 앞세우면 다 해결이 됐으니까. 그리고 그렇게 서울은 변했다. 디자인이란 이름으로, 누군가의 정치적 생명을 연장해준 아주 탁월한 요령의 결과로써 말이다.

그리고 그렇게 '디자인서울'은 우리 땅에 디자인이란 이름의 열풍을 불러일으켰다.

4 ___ 누군가가 이야기를 한다면

지하철 문이 열리자 아이가 비어 있던 의자 쪽으로 뛰어 들어갔다. 나도 같이 뛰어 들어갔다. 내 아이를 잡아야만 했기 때문에. 그런데 바로 그 순간, 나의 행동을 누군가 억세게 저지하는 것이 아닌가! 그것도 아주 거칠게 말이다. 해서 화가 치밀었다. 그 이유는? 난 그저 내 아이를 잡으려고 한, 정당한 행동을 했던 것뿐이었으니까. 하지만 이를 지켜보던 아내가 내게 말을 건넸다.

"당신이 잘못했다고, 사람이 먼저 내리고 타는 것이 지하철의 예의."

그랬다. 그가 내게 보여준 것은, 결국 우리가 살아가는 데에 필요한, 지극히 당연한 일상의 예의를 말한 행동이었다. 맞다. 그의 행동이 격하기는 했어도, 그것은 분명한 나의 잘못이었다. 그 후로 난 항상 사

람들이 내린 후 지하철에 오른다. 지하철에서의 예의를 지키기 위해서.

갑자기 이 이야기를 꺼낸 이유는 바로 이 두 가지 이야기에 같지만 다른, 하나의 지점이 있기 때문이다. 누군가는 말을 했고, 또 누군가는 말을 하지 않았다는 것. 그리고 그 말로 인해 누군가는 생각이 바뀌었고, 또 누군가는 많은 걸 잃어버리게 되었다는 것을 말이다.

그렇다면 그때, 왜 우리는 말을 하지 못했을까? 내 추억과 돈을, 그렇게도 부숴가며 펑펑 써댔는데 말이다. 더군다나 우리의 허락도 없이, 단지 그들이 전문가라는 이유만으로? 우린 디자인을 잘 모르니까?

정말 그럴까? 디자인은 정말 그런 것일까?

5 ___ 디자인의 주인은?

생각해보면 디자이너는 우리의 일상을 위해 디자인을 했다. 디자인이라는 것은 결국 그것을 위해 시작되었던 일이기 때문이다. 누군가는 조금 더 예쁜 옷을 입고 싶었고, 누군가는 조금 더 빠른 삶을 살고 싶었고, 또 누군가는 나의 가게가 잘 보이기를, 또 누군가는 가는 길을 더 정확히 알고 싶었다. 그래서 우리는 말을 하기 시작했다. 사람들에게, 또 디자이너에게도. 우리의 욕망을 위해, 우리의 일상을 위해, 우리의 보편적 행복을 위해. 그리고 그렇게 세상은 변화하기 시작했다. 말을 하면서, 지극히 당연하게도 말이다. 그래야 우리가 원하는 걸 만들어낼 수 있기

때문에.

하지만 안타깝게도, 우린 아직 충분히 전하지 못하고 있다. 특히 디자인과 같은 전문적인 것들에 대해서는 더욱 그렇다. 아주 오래전부터, 또 지금도 내가 그랬던, 핑계에 불과한, 이 작은 푸념에 대해서도 마찬가지다. 과연 그 이유는 무엇일까?

우리에겐 계급이라는 것이 있다. 돈을 가진 사람과 가지지 못한 사람, 사회생활을 일찍 시작한 사람과 늦게 시작한 사람, 나이가 많은 사람과 나이가 어린 사람 등등. 하지만 우리가 추구했던 사회는, 그런 세속적 간격을 결코 바라지 않았다. 아니 그렇게 보이지 않기를 바랐다는 표현이 더 옳을지도 모른다. 특히 '민주화'라는 이름으로는 더욱더. 해서 이 계급은 지금 다양한 현실적 상황에 맞물려 아주 다양한 얼굴로 존재하게 되었다. 그것의 다른 이름으로, 또 서로 누가 우위를 차지하는지 판단하기 힘든, 그런 얼굴들로 말이다. 그래서 우린 쉬이 판단하지 못했다.

그러해서 말도 아꼈다. 그 얼굴이 상위계급인지 하찮은 하위계급인지, 우린 결코 알 수 없었기 때문에. 우리에게 말을 하지 않았던 그들, 그 전문가들처럼 말이다. 맞다. 뭔가 이상하다. 세상은 그렇게 만들어지고 있는데 우린 말을 아껴야 한다는, 이 현실은. 하지만 우리도 현실에 대한 두려움 때문에 어쩔 수 없었다. 우린 우리 사회에 계급이 존재한다는 사실을 모두 알고 있었으니까.

그래서 어렵다. 그리고 난 아직 그것의 주인이 누구인지 판단할 수 없다. 맞다. 난 아직도 그렇게 살고 있다. 때론 계급 위에서 요령을 피우기도, 때론 계급 아래에서 말을 아끼며 말이다.

니체는 이런 행위를 '도덕 노예'란 말로 비판했다. 그리고 우리에게 이런 이야기를 통해 스스로를 해방시키라고도 했다. 자신을 약자로 받아들이고 싶어 하는 자의식 과잉의 상태를 버리라고 했다. 아주 오래전, 그때에도 말이다. 아주 오래전……

3/5
공짜의 맛

"내 여자 친구 얼굴 좀 그려주라!"

친했던 친구가 내게 처음 했던 말이다. 디자인과에 합격했다는, 내 소식을 듣자마자. 그런데 살아가다 보니 이런 이야기를, 아니 이런 부탁을 나는 꽤나 많이 받게 되곤 한다. 내가 디자인을 한다는, 바로 그 이유 하나 때문에. 물론 아주 당연하게 모든 부탁에는 공짜의 의미가 포함되어 있다.

"로고 좀 만들어줘."
"급하게 전단 하나만 해주면 안 될까?"

"명함 정도는 금방 할 수 있잖아!"

"내가 이번에 사업을 시작하는데, 간단한 디자인을 좀 부탁해도 될까?"

"네가 잘하니까 대충 해줘."

공짜 · 空짜 [명사] | 표준국어대사전
힘이나 돈을 들이지 않고 거저 얻은 물건

뭐! 나는 디자이너니까 그럴 수 있다. 어떤 일들은 때론, 그렇게 만들어지기도 하니까. 하지만 이런 쉬운 부탁이 비난의 화살로 되돌아올 때면, 난 내 일에 대한 회의 또 그 회의만큼의 미안한 감정이 들곤 한다. 사정상 일을 거절할 때면 들을 수밖에 없는, 그런 비난의 말들로부터 말이다.

"디자인한다고, 거 되게 유세 부리네."

그런데 아주 이상한 건, 이런 개인적인 부탁들이 디자이너라는 직함, 즉 공적인 회사의 시스템 속에서도 여전히, 그것도 아주 활발히 벌어지고 있다는 거다. 그것도 도저히 거절할 수 없는 '갑'과 '을'이란 수직적 관계를 통해서 말이다.

"로고 좀 만들어줘."

로고 디자인(사진 출처 unsplash)

"급하게 전단 하나만 해줘야겠어!"

"명함 정도는 금방 할 수 있잖아! 내일 아침까지 부탁해도 될까?"

"이번 아이템 디자인을 좀 부탁해. 아주 간단한 거야. 자네 잘하는 거 있잖아."

그런 관계로, 난 아주 바빴다. 돈이 되는 공적인 일과 돈이 안 되는 공적인 일들을 처리하느라고. 물론 그때의 나는, 나의 바쁨이 그런 것에서 오는지 미처 몰랐지만 말이다. 디자인은 그저 열심히 해야 하는 거라 믿었던 시절이기도 했다.

그래서 그랬을까? 우연히 발견한 아래의 글에 난, 아주 많은 공감의 박수를 보낼 수밖에 없었다. 물론 그렇게 되기 힘들다는 것을 알고는 있었지만 말이다.

내가 공짜로 일하지 않는 이유 7가지 | 7 Reasons Why I Can't Do "Free"

평소 저는 하루에 10건에서 50건 정도 무언가를 공짜로 해달라는 부탁과 질문을 받습니다. 그중 소수는 가까운 친구들이, 일부는 면식 있는 지인들이, 일부는 (저는 모르지만) 저를 아는 분들이, 나머지는 건너건너 저를 소개받은 분들이 청하는 부탁입니다. 저와 비슷한 입장에 처한 분들이 많을 겁니다. 어쩌면 저만큼 많이는 아니더라도, 어쨌거나 부탁은 골칫거리거나 골칫거리가 될 가능성이 큽니다. 오늘 저는 제가 공짜로 일하지 않는 이유 7가지를 말씀드리겠습니다.

1) 시간이 듭니다

남에게 공짜로 뭔가 도와달라는 사람들은 대개 그 일에 드는 시간을 고려하지 않습니다. 이렇게 생각하죠. '간단한 질문 하나인걸, 오래 걸리지 않을 거야, 그러니 별로 수고스럽지 않을 거야.' 천만의 말씀입니다.

저는 제가 하는 모든 작업을 꼼꼼히 기록합니다. 드는 시간과 처리한 업무량 모두 말입니다. 이 글을 쓰는 시점은 6월 19일 오전입니다. 이번 달 1일부터 18일까지 저는 공짜로 뭔가 해달라는 부탁을 451건 받았습니다. 각 부탁에 적절히 답하는 데 걸리는 시간을 평균 10분으로 잡는다면 총 4,510분 혹은 75시간 혹은 하루 4시간 정도가 든다는 뜻입니다. 비록 "공짜로는 상담하지 않습니다"라고 답변하는 경우도 일단 요청을 읽어보고 도와주기 어렵다고 말하는 데 2분씩 잡으면 그것만으로도 이번 달은 15시간에 달합니다. 제가 받는 부탁 대다수는, 본질적으로, 꿈을 이루도록 누군가를 도와주는 일입니다. 그런데 말입니다, 제게도 꿈이 있습니다. 하고 싶은 일이 많은 저로서는 언제나 시간이 부족합니다.

2) 대가를 지불하는 고객들에게 피해가 갑니다

사람들이 제게 공짜로 해달라는 일들은 사실 저희 회사에서 제공하는 유료 서비스입니다. 만약 여러분이 저희 회사 유료 고객이시라면 그리고 제가 단지 부탁받았다는 이유로 다른 사람들에게 공

짜 서비스를 제공한다는 사실을 발견한다면 어떠시겠습니까? 제 기존 고객에게 부당한 처사입니다.

3) 제 창의력이 떨어집니다

사람이 하루에 정말 생산적으로 일하는 시간은 제한되어 있습니다. 제 경우는 보통 5시간 정도입니다. 제게는 마치 은행과 같습니다. 매일 저는 저축된 5시간을 가지고 출발합니다. 하루를 보내면서 저축은 점차 고갈됩니다. 하지만 이 업무 저 업무로 옮겨 다니면 고갈되는 속도는 더 빨라집니다. 온종일 5~10분짜리 요청만 처리하며 하루를 보낸다면 아마 20개 정도는 처리하겠지만 다른 생산적인 업무는 전혀 손대지 못하게 됩니다. 복잡한 '간단한' 요청 하나에 답하느라 1시간 동안 고심할 수도 있고, 20분 동안 조사할 수도 있고, 조언을 구하고자 여러 사람에게 연락할 수도 있습니다.

아마도 일부 원인은, 사람들이 제가 소셜 미디어에 활동적으로 참여하는 모습을 보고서 제게 시간이 많으리라 가정하는 탓으로 보입니다. 주변 사람들과 하루 일과, 날씨, 주말 계획, 최근 행사 등을 가볍게 주고받는 행위는 제게서 창의적인 에너지를 앗아가지 않습니다. 오히려 정신적으로 쉬어주는 행위입니다. 제 생산성에 영향을 미치지 않습니다. 하지만 아무리 '간단한' 질문이라도 곰곰이 숙고해야 한다면 이야기는 달라집니다.

4) 대다수 사람들은 공짜로 얻은 것을 시시하게 여깁니다

제가 지금까지 사람들을 도와준 횟수는 셀 수 없이 많습니다. 어떤 경우는 두어 시간을 붙들고 앉아 조언하기도 했습니다. 정말로 제 도움을 필요로 한다고 생각했으니까요. 하지만 이후에 어떻게 되어가는지 확인할 때마다 제 조언을 실행으로 옮긴 경우는 극히 드물었습니다. 대개는 의욕만 부르르 타올라서 충분히 숙고하지 않은 채 저에게 도움을 청했다가 막상 실행으로 옮길 때가 닥치면 의욕을 잃어버립니다.

물론 공짜 조언을 진심으로 소중하게 여기는 사람들도 있습니다. 하지만 공짜 조언을 받아들여 실행하는 사람들이 소수나마 있다는 사실에 근거하여 공짜로 도와달라는 사람들 모두를 도와주어야 할까요? 아닙니다.

5) 저는 온라인으로 일하는 전문직입니다

저는 정말 열심히 노력해서 비즈니스스쿨을 졸업했습니다. 10대 시절부터 학업과 풀타임 직장을 병행했습니다. 업계에 발을 디딘 지 20년이 넘었습니다. 제게는 그만한 자격이 있습니다. 저는 전문직 종사자입니다. 제 지식과 전문성은, 심지어 단순히 질문 하나에 답하는 경우라도, 가치가 있습니다. 그 간단한 질문에 능숙하게 답할 수 있는 지식을 갖추기까지 2,000시간이 넘는 업무 경력을 쌓았습니다. 제 지식에 대가를 지불하는 고객들은 공짜로 부탁하는 분

들과 같은 방법으로 제게 연락합니다. 인터넷이 제 사무실입니다. 의사, 변호사, 회계사 등과 같은 전문직에게 공짜 서비스를 요청하지 않듯이 저도 똑같은 대우를 바랍니다.

6) 한 번으로 끝나지 않습니다

예전에는 제 시간을 좀더 너그럽게 나눠드렸습니다. 제 삶과 행복에 해가 되는 시점에 이르기 전까지 말입니다. 한 가지 제가 깨달은 점이라면, 한번 공짜로 도와드리면 상당수가 (흔히 반복적으로) 또 공짜 도움을 청합니다. 어느 시점에는 선을 그어야 합니다.

7) 품질 관리, 책임, 평판 문제가 있습니다

글을 다 끝냈다고 생각했는데 도미네이트^{Domainate} 사 제 파트너인 스티브 존슨이 가장 중요한 문제 세 가지를 지적했습니다. 품질 관리, 책임, 평판 관리. 저는 제가 맡은 모든 일에 최선을 다해 최고로 해낸다고 자부합니다. 공짜로 하면서 제가 원하는 수준을 유지하기란 불가능합니다.

같은 이유로, 성의 없는 공짜 조언은 제가 별로 책임지고 싶지 않은 책임 문제를 야기합니다. 예를 들어, 적절히 답하려면 1시간은 조사해야 하는데 제가 그 시간을 5분으로 줄인다면 중요한 뭔가를 놓치게 됩니다. 그것으로 상대에게 5분에 걸쳐 조사한 조언을 해줍니다. 그들은 제 조언을 바탕으로 행동하지만 일이 잘못되었습

니다. 여기서 제 책임은 어디까지일까요? 만약 그들이 제가 잘못된 조언을 했다며 공개적으로 떠들고 다닌다면 제 평판은 어떻게 될까요? 자칫하면 법적인 분쟁에 휘말릴 소지도 생깁니다.

이 주제를 다루기가 (그리고 이처럼 블로그에 올리기가) 저로서는 매우 어렵습니다. 이상적인 세상이라면 기꺼이 모두를 도와드리고 싶습니다. 냉정하고 못된 사람이라는 인상을 주고 싶지는 않습니다. 하지만 사람들이 제게 연락하는 이유 일부는 제가 업계에서 성공을 거두었기 때문입니다. 그리고 제가 업계에서 성공한 큰 이유는 선을 그었기 때문입니다. 이것이 그 선 중 하나입니다. 도와달라는 부탁을 거절하거나 공짜 서비스를 제공하지 않는다고 말하면 짜증내는 분들이 많습니다. 현실을 말씀드리자면, 남들에게는 공짜라도 제게는 대가가 따릅니다. 이제는 더 이상 치르고 싶지 않은 그리고 치를 수 없는 대가입니다. 저만 이렇지 않다는 사실을 압니다. 제 글을 읽으시는 분들 중에서도 공짜로 도와달라는 온갖 요청을 받는 분들이 많으리라 생각합니다.

마지막으로, 현재 도움이 필요한 상태며 도와달라고 부탁할 정도로 존경하는 누군가가 있다면 그분들 시간이 귀중하다는 사실을 인식하십시오. 직접 연락하기 전에 웹사이트부터 확인하십시오. 어떤 유료 서비스를 제공하는지 확인하십시오. 질문을 받기는 하되 공개적으로 답해줄지도 모릅니다. 공짜 부탁을 받는 입장이라면 "안 된다"고 답해도 괜찮다는 (그리고 그것이 건강에 좋다는) 사

실을 인식하십시오.

— 원문: haeyounglee.com | 출처: https://ppss.kr/archives/60558

1 ___ 연(줄)이 희망(?)이었던 세상

영화 「범죄와의 전쟁 : 나쁜놈들 전성시대」는 1970~1980년대 우리 현실의 실체, 그것도 가장 커다란 힘의 실체를 아주 적나라하게 드러내고 있다. 우리의 세상은 모두 연(줄)으로 돌아간다는…… 그런 당연한(?) 일상의 이야기를 통해서 말이다.

"느그 서장 남천동 살제! 어? 내가 임마! 느그 서장이랑 임마! 어저께도! 어? 같이 밥 묵고! 어? 사우나도 같이 가고! 어?"

그런데 생각해보면 이 영화의 시대를 살았던, 그때의 우리들은 누구의 아버지, 친구, 삼촌, 당숙의 오촌, 언제나 그들의 말이 우선이었고, 또 그 덕에 주위의 누군가는, 아니 대부분(?)의 사람들은 세상을 조금, 아니 그보다는 조금 더 쉽게 살아내곤 했다. 우리가 도덕책에서 배웠던 그런 고리타분한(?) 삶의 방식보다는 훨씬 요령 있게 말이다.

그런데 재미있는 건, 이런 이상한 삶의 방식에도 나름 거대한 사회적 틀이 존재하고 있었다는 거다. 혹자가 말하는, 시스템이란 이름의 틀

「범죄와의 전쟁 : 나쁜놈들 전성시대」속 주인공 최익현은 모든 일을 연줄에 기대려 했다.
(사진 출처 *flickr*)

말이다. 그 이유는 지극히 당연하게도 이 역시, 목숨을 부지하기 위해 만들어놓은, 엄연한 우리의 사회였기 때문이다. 그렇다면 그때의 사회를 지탱했던 틀은 과연 무엇이었을까?

첫째 세상이 그렇게 돌아간다는 것을 모두가 스스로 인정했다는 것, 둘째 나도 언젠가 그 연(줄)을 가질 수 있다는 그리고 그것을 언젠가 휘두를 수 있다는 희망이 있다는 것이었다.

그래서 우린 그랬다. 내 삶을 위해, 아니 나름 살기 위해 누군가를

만났고, 또 누군가에게 말했고, 또 누군가에게 전했고, 또 누군가에게 부탁을 했다. 그리고 아주 오랜 시간이 흐른 지금까지도 그 줄은 이어지고 있다. 어쩌면 그때부터였을까? "부탁한다"는 이 말, 공짜로 해달라는 이 말의 시작은, 연줄에 기댄 우리의 기대심리로부터 작용하지 않았을까?

연줄 · 緣줄 [명사] | 고려대한국어대사전
서로의 인연이 맺어진 길

2 　거절을 못한다는 건

'착한 사람'이라고 했다. 일도 잘한다고 했다. 또 많이 베풀수록 성공에 가까워진다고, 그래서 당신은 꼭 성공할 거라고 했다. 나를 잘 알았던, 아니 몰랐던 많은 사람들도 말이다. 하지만 사실 나도 이미 알고 있었다. 그 '착한'의 뜻이 '호구'의 의미라는 걸 말이다.

호구 · 虎口 [명사] | 고려대한국어대사전
①어수룩하여 이용하기 좋은 사람을 비유적으로 이르는 말
②(기본의미) 범의 아가리라는 뜻으로, 매우 위태로운 지경이나 경우를 이르는 말
③바둑에서 석 점의 같은 색 돌로 둘러싸이고 한쪽만 트인 눈의 자리를 이르는 말

그럼에도 불구하고, 대부분의 우리들은 그렇게 살고 있다. 이유는? 늘 그렇게 살아왔고, 또 그렇게 살아야 하고, 우리의 미래 역시도 여전히 그럴 것이라는 걸 모두 오랜 경험을 통해, 충분히 짐작하고 있기 때문이다. 지금 당장의 힘겨움이 줄이 되어, 언젠가 나를 도와줄 거라는, 그런 희망을 여전히 믿고 있기에.

그래서 우린 거절하지 못한다. 또 선택하지도 못한다. 거절해서 받는 마음의 상처보다는 몸의 혹사가 아직은, 그나마 나은 나의 선택이기 때문이다. 미국의 링컨 대통령도 이런 말을 했다지?

"나의 단점은 거절하지 못한다는 것이다."

그래서 더 어렵다. 지금 이 땅에서 디자인을 한다는 건 말이다. 너무나도 많은 사람들이 여전히 디자인을 원하고 있다. 물론 공짜로 말이다. 어쩌면 그래서 그럴까? 세상에 디자인이 넘쳐나는 이유가? 그나마 다행인 건, 이젠 그런 일에서 나도 한참은, 꽤나 오래전부터 벗어나게 되었다는 점이다. 지금의 직업 그리고 나이 때문에. 지금의 이야기도, 어쩌면 그래서 할 수 있는 것이겠지?

하지만 생각해보면? '공짜'라는 것은 기분 좋은 말이기도 하다. 그냥, 이상하게도 말이다.

3/6
우리가 좋아하는 것을
포기하는 이유

중학교 2학교인 첫째 아이는 웹툰 작가가 꿈이라고 했다.

'웹툰 작가라…… 그건 어떻게 하면 될 수 있는 거지?'

막연했다. 꽤나 오랫동안 그림을 업으로 삼은 '디자이너'란 직업을 살았는데도 말이다. 그런데 그 고민이라는 게, 얼마 지나지 않아 생각보다 아주 쉽게 해결되어버렸다. 바로 포털 검색만으로 말이다. 이런 수업을 진행한다는 미술학원들이 아주 많았기에. 그것도 입시를 위한 과정의 그것으로써 말이다. 어느 새인가 이런 생각을 가진 아이들이 꽤나 많아졌나 보다. TV를 누비는 기안84의 영향이려나?

어찌되었든 이 일을 계기로, 우리 가족에겐 새로운 변화가 찾아오게 되었다. 입시라는 아주 낯선, 바로 그런 세태의 '변화' 말이다. 물론 아직은 취미 반 정도지만. 어쩌면 그래서 더 그랬을까? 아이를 학원에 데려다주며 바라본 그 학원가의 풍경들이 문득 가까이 다가왔던 그리고 그것을 통해 막연했던 나의 관념들을 다시 돌아보게 된, 이 계기는 말이다.

'이렇게나 많은 학생들이, 이렇게나 늦은 시간까지도 학원을 다니고 있었구나. 그런데 난 이런 진짜의 현실을 외면하면서 그저 입시에 대한 비판만 하고 있었구나. 그저 입시를 겪는 학생들을 여전히 불쌍하다고만 생각하면서. 나역시도 그땐 그랬는데.'

맞다. 그랬다. 정류장을 가득 메운 학생들은 서로 도착하는 버스들 틈에 몸을 끼워 넣기 바빴고, 나름 유명세를 떨치는 대형학원 버스들도 그 커다란 몸을 복잡한 도로 위로 끊임없이 밀어넣고 있었다. 나 역시 그 랬던, 그 옛날의 복잡한 풍경처럼 말이다.

그런데 그런 생각이 듦과 동시에 이것에 대한 또 다른 궁금증, 즉 아주 많은 학생들이 반복하고 있는, 이 오래된 행위들에 대한 그들의 진짜 생각이 문득 궁금해지기 시작했다.

늦은 밤 학원가의 풍경

'이렇게 많은 시간을 공부에 투자해야 한다면…… 그들은 그것에 질려 하지 않을까?'

생각해보면 나 역시 그땐 그랬기에, '왜?'란 이유 없이 매달리기만 했던 그 시절이, 그리 행복한 기억은 아니었기에.

1 ___ 디자인이 지겨워요

디자인을 나름 잘했던 학생이었다. 그런데 언제부턴가 과제를 진행하는 시간도, 수업에 참여하는 시간도 급격히 무너져 내리기 시작했다. 대학 졸업을 목전에 앞둔, 바로 그때까지도. 물론 나름 저간의 사정이 있었겠지만. 그래서 늘 안타까웠다. 나름 디자인을 잘했던 학생이었기에 더 그랬을 것이다. 참고로 이 문장에서 '잘했다'의 의미는, 그것의 기본기를 잘 갖추었다는 뜻이다.

"너무 지겨워요! 디자인이……."

그 학생으로부터 아주 나중에 전해 들었던 이야기는 다소 놀라운 것이었다. 이유를 물어보니 디자인을 너무 오래해서라고.

디자인 교육이라는 것은?(사진 출처 unsplash)

'디자인을 오래했다고? 대학 생활은 이제 겨우 2년째인데?'

그래서 난 더 그 내용을 이해하지 못했다. 맞다. 그때는 말이다.

2 _ 대학도 지겨워요

대학에서의 교육은 아주 오래전부터, 학문의 기초를 다지는 시스템으로 구성되어져 있다. 지극히 당연하게도. 세상을 나가기 위한 마지막 관문이라서? 어쩌면 우리에게 대학은 늘 그런 의미의 대상이었는지도 모르겠다. 아직도 여전히 유효하고픈, 그 의미로써 말이다.

그런데 세상이 변했다. 그리고 사람들의 생각 또한 많이 변했다. 지극히 당연하게도 말이다. 어쩌면 그래서 그랬을까? 특성화의 이름을 단 고등학교들이 저마다의 문을 서둘러 열어젖히고 계속 오라고 손짓하는 것은. 그리고 여전히 지속되고 있는 그 행위의 근본적인 원인은? 새로운 교육의 바람 때문인지도 모르겠다. 우리가 여러분들에게 새로운 교육을 전해줄 수 있다고, 새로운 세상엔 새로운 교육이 필요하다고 말하는 것처럼 말이다.

맞다. 그렇게 시작되었다. 새로운 교육이란 이름을 단 고등학교들이 우리에게 보여준 새로움과 그것에 길들여진 일상은.

뭐 어찌되었든 우리 역시도 그 새로움이란 걸 원했으니까. 우리의

아이들에게 주고 싶은, 뭔지는 모르겠지만 일단 새롭다고는 하니까, 또 세상도 그렇게 변했다고는 했으니까. 하지만 이 새로운 교육이란 게, 정말 그렇게 새로운 내용이었을까? 그렇게 대대적으로 떠들었던 그들의 이야기만큼?

예상했던 대로 그건 결코 아니었다. 그저 세상을 조금 일찍 만나고픈 학생들에게, 그 이야기를 아주 조금 일찍 전해주는 정도(?)가 그 내용에 다였으니 말이다. 바로 대학이 맡아왔던 기초적인 교육을 미리 해보는 것 정도로.

맞다. 그랬다. 문제는 거기서부터였다. 그 학생이 지겹다고 했던, 디자인이 지겹다고 말했던 그 출발점은. 이전에 받았던 교육의 과정을, 대학에서도, 여전히 반복하고 있었기에.

나름 변명을 하자면 그렇다고 해서 대학의 교육 시스템을 새로이 바꿀 수는 없다. 이유는? 아직 대다수의 학생, 특히 디자인을 희망하는 학생 대부분은 대학을 통해 이것의 과정과 내용을 처음 접하고 있기 때문이다.

3 성과를 위해서라면

IMF 외환위기 이후, 위기를 느낀 삼성은 발 빠르게 서구식 성과주의 모델을 현장에 적용했다. 물론 벤치마킹한 것이다. 그 결과로 삼성은 핵심

인재라 칭해지는, 우수한 국내 직원들의 퇴사를 막았고, 이와 더불어 전 세계의 고급 인재들을 가장 먼저 선점할 수 있는 기회를 갖게 되었다. 그리고 그 결과로 다들 알다시피 삼성은 여전히 한국을 대표하는 기업으로 추앙받고 있으며, 주가 또한 사상 최고치를 향해 높아져가고만 있다. 어쩌면 그래서 그랬을까? 우리가 이 '성과'라는 괴물에 빠진 바로 그 계기(?)는 말이다. 지금 우리의 당연한 모습처럼.

돌아보면 우린 정말 그러고 있지 않은가? '새로움'이란 단어를 내세워 서로를 치장하기도, 또 그것을 위해 서로를 헐뜯기도, 또 그것을 위해 무한히 경쟁하기도 하니까. 어찌되었든 우린 그 결과인 '성과'라는 걸 만들어내야 하니까.

교육 역시도? 그것을 벗어날 수 없었을 것이다. 하나의 예이지만 몇 차례 개정을 거친 「공무원 성과 평가 규정」을 보면 이 '성과'라는 시스템에 얼마나 많은 힘이 실려 있는지 짐작할 수 있다.

공무원 성과 평가 국정 변경의 사례
2015년 9월 25일 「지방공무원 수당 규정」 개정 : 성과상여금 부당 수령 행위에 대한 제재 규정을 신설. 성과상여금 균등분배 시 환수 조치하고, 차기년도 지급 대상에서 제외 및 징계한다.
2015년 12월 30일 「공무원 성과 평가 규정」이 개정 : 연공과 보직을 고려한 평가 관행을 해소하고 직무성과를 중심으로 평가 체계를 확립하겠다는 내용이 핵심. 성과 미흡자에 대한 관리를 강화하

입시를 위한 미술
(사진 출처 flickr)

여 공무원 중도 퇴출 시스템을 시행할 수 있다.

2016년 1월 26일 「국가공무원법」 일부 개정되어 국회에 제출 : 공무원 보수와 임용과 승진을 '직무성과' 중심으로 전환하는 게 핵심. 성과 평가 미흡자의 일정 기간 직무성과와 역량을 심사해 직위해제를 심사하도록 했다. 노동계는 일반해고 요건을 법제화한 것으로 받아들였다.

그래서 더 그런 생각이 들었는지도 모르겠다. 학원가에서 쏟아져 나오는 학생들을 보면서 디자인이 지겹다는 그 학생이 문득 생각난 것은 말이다. 대학은 결코 그들이 생각했던 것만큼 그리 다른 세상은 아닐 텐데, 기대했던 것만큼 실망이 들면 또 포기하는 누군가가 생길 텐데.

4 덧붙이는 이야기 하나 그리고 둘

이야기 하나

몇 년 전 대학의 입시 홍보를 위해 미술학원을 방문했다. 그런데 그곳에서 나는 아주 이상한 광경을 바라보게 됐다. 입시를 위한 주제가 학교마다 다르고, 또 그것의 실기 방법 역시도 서로 차이가 있다는 것을. 지금의 학생들에게는 너무나 당연한 일상이겠지만 난 그래서 더 이해하지 못

했다. 아니 너무 이상했다. 이유는? 내가 입시를 치렀던 그때의 환경과 또 그때의 교수님들이 그것의 심사를, 지금도 여전히 진행하고 있었기 때문이다. 참으로 아이러니한 상황이 아닌가? 사람은 그대로인데 시스템만 바뀐, 이 이상한 현실은 말이다.

이야기 둘

코로나-19가 약간의 진정세로 돌아선 2020년 4월 초였다. 하지만 세계적인 유행이 한참이라 그랬을까? 학교에 아이들을 보내지 말아야 한다는 목소리가 여전히 주를 이루고 있었다. 여전히 세상은 코로나의 감염으로 위험한 상태였으니깐. 그런데 아주 이상하게도 그런 목소리를 높이는 부모들조차도 여전히 그들의 아이들은 학원을 보냈다는 거다. 그래서 학원에서 확진자가 나왔다는 뉴스 속에는, 그 결과로 몇 백 명씩 자가 격리가 진행된다는, 그런 안타까운 내용이 뒤따라오곤 했다. 물론 그렇다고 그 행동이 멈춰지지는 않았지만 말이다.

우린 진짜 어디로 가고 있는 것일까? 새로움으로 가득찬 이 지겨운 세상에서 말이다.

그렇게 시간이 흘렀다. 선을 넘어……,
또 다가올 시간을 위해.

– 코디 최, 『20세기 문화지형도』, 컬처그라퍼, 2010
– 이재운, 박숙희, 『우리말 1000가지』, 위즈덤하우스 , 2008년
– 최승필, 『공부머리 독서법』, 책구루, 2018년
– 커트 행크스 외 공저, 『재미있는 디자인 여행』, 도솔, 1998년
– 근현대 영화인 사전
– 네이버영화
– 다음영화
– 씨네21
– 한국영상자료원
– '비주류를 찾아서 남기남 감독편', 「딴지일보」
– 네이버 지식백과
– 두산백과
– 위키백과
– 한국영화인 정보조사

호구의
사회학

디자인으로 읽는
인문 이야기

초판 1쇄 인쇄 2020년 12월 21일
초판 1쇄 발행 2021년 1월 11일

—

글 석중휘

—

발행인 최명희
발행처 (주)퍼시픽 도도

—

회장 이웅현
기획 · 편집 홍진희
디자인 김진희
홍보 · 마케팅 강보람
제작 퍼시픽북스

—

출판등록 제 2014-000040호
주소 서울 중구 충무로 29 아시아미디어타워 503호
전자우편 dodo7788@hanmail.net
내용 및 판매 문의 02-739-7656~9

—

ISBN 979-11-85330-95-2 (03600)
정가 18,000원